主编 陈川

Fine Brushwork Painting's New Classic

工笔新经典

多彩边地

少数民族创作技法

主编 陈川

Fine Brushwork Painting's New Classic

工笔新经典

多彩边地

少数民族创作技法

广西美术出版社

图书在版编目（CIP）数据

工笔新经典——多彩边地·少数民族创作技法 / 陈川
主编.—南宁：广西美术出版社，2019.11
ISBN 978-7-5494-2122-0

Ⅰ.①工… Ⅱ.①陈… Ⅲ.①工笔画—人物画—作
品集—中国—现代②工笔画—人物画—国画技法 Ⅳ.
①J222.7②J212.25

中国版本图书馆CIP数据核字（2019）第221084号

工笔新经典——多彩边地·少数民族创作技法

GONGBI XIN JINGDIAN — DUO CAI BIANDI·SHAOSHU MINZU CHUANGZUO JIFA

主　　编：陈　川
出 版 人：陈　明
图书策划：杨　勇
责任编辑：吴　雅
校　　对：卢启媚
　　　　　梁冬梅
审　　读：肖丽新
版权编辑：韦丽华
装帧设计：吴　雅
内文制作：蔡向明
监　　制：王翠琴
出版发行：广西美术出版社
地　　址：广西南宁市望园路9号
邮　　编：530023
网　　址：www.gxfinearts.com
制　　版：广西朗博文化发展有限公司
印　　刷：雅昌文化（集团）有限公司
版　　次：2019年11月第1版
印　　次：2019年11月第1次印刷
开　　本：635 mm×965 mm　1/8
印　　张：28
书　　号：ISBN 978-7-5494-2122-0
定　　价：168.00元

Fine Brushwork Painting's New Classic

工笔新经典

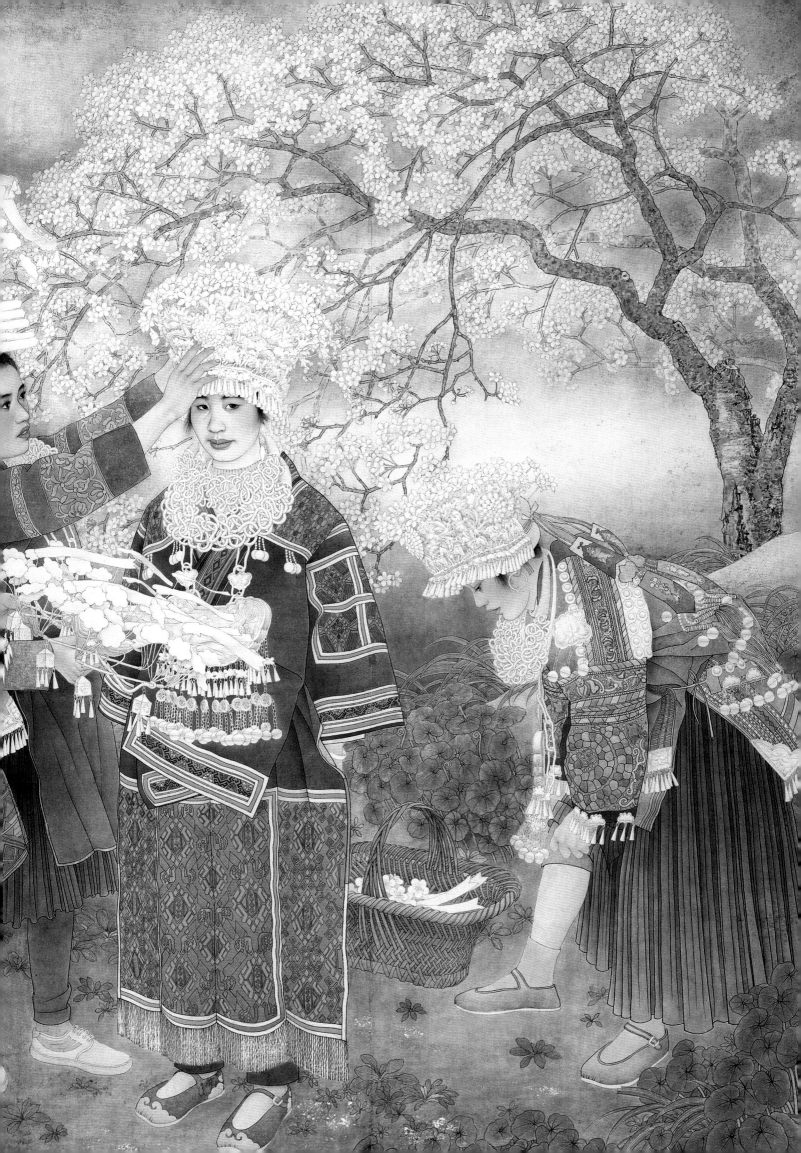

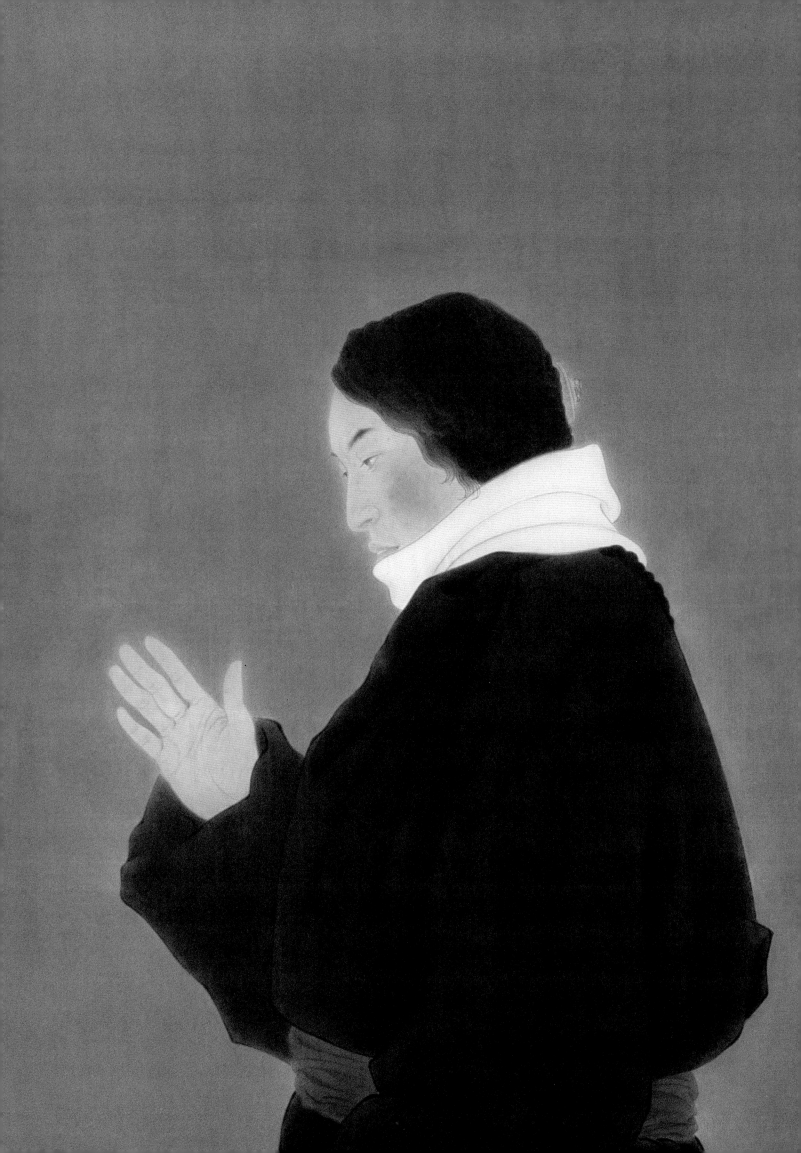

前　言

　　"新经典"一词，乍看似乎是个伪命题，"经典"必然不新鲜，"新鲜"必然不经典，人所共知。

　　那么，怎样理解这两个词的混搭呢？

　　先说"经典"。在《挪威的森林》中，村上春树阐释了他读书的原则：活人的书不读，死去不满30年的作家的作品不读。一语道尽"经典"之真谛：时间的磨砺。烈酒的醇香呈现的是酒窖幽暗里的耐心，金砂的灿光闪耀的是千万次淘洗的坚持，时间冷漠而公正，经其磨砺，方才成就"经典"。遇到"经典"，感受到的是灵魂的震撼，本真的自我瞬间融入整个人类的共同命运中，个体的微小与永恒的恢宏莫可名状地交汇在一起，孤寂的宇宙光明大放、天籁齐鸣。这才是"经典"。

　　卡尔维诺提出了"经典"的14条定义，且摘一句："一部经典作品是一本从不会耗尽它要向读者说的一切东西的书。"不仅仅是书，任何类型的艺术"经典"都是如此，常读常新，常见常新。

　　再说"新"。"新经典"一词若作"经典"之新意解，自然就不显突兀了，然而，此处我们别有怀抱。以卡尔维诺的细密严苛来论，当今的艺术鲜有经典，在这片百花园中，我们的确无法清楚地判断哪些艺术会在时间的洗礼中成为"经典"，但卡尔维诺阐述的关于"经典"的定义，却为我们提供了遴选的线索。我们按图索骥，集结了几位年轻画家与他们的作品。他们是活跃在当代画坛前沿的严肃艺术家，他们在工笔画追求中别具个性也深有共性，饱含了时代精神和自身高雅的审美情趣。在这些年轻画家中，有的作品被大量刊行，有的在大型展览上为读者熟读熟知。他们的天赋与心血，笔直地指向了"经典"的高峰。

　　如今，工笔画正处于转型时期，新的美学规范正在形成，越来越多的年轻朋友加入创作队伍中。为共燃薪火，我们诚恳地邀请这几位画家做工笔画技法剖析，糅合理论与实践，试图给读者最实在的阅读体验。我们屏住呼吸，静心编辑，用最完整和最鲜活的前沿信息，帮助初学的读者走上正道，帮助探索中的朋友看清自己。近几十年来，工笔繁荣，这是个令人心潮澎湃的时代，画家的心血将与编者的才智融合在一起，共同描绘出工笔画的当代史图景。

　　话说回来，虽然经典的谱系还不可能考虑当代年轻的画家，但是他们的才情和勤奋使其作品具有了经典的气质。于是，我们把工作做在前头，王羲之在《兰亭序》中写得好，"后之视今，亦犹今之视昔"，留存当代史，乃是编者的责任！

　　在这样的意义上，用"新经典"来冠名我们的劳作、品位、期许和理想，岂不正好？

2013.7

目录

刘泉义

1965年生于河北省清苑县（现清苑区）。现任中国人民解放军国防大学军事文化学院文化工作系教授、硕士研究生导师。天津美术学院硕士研究生导师。中央美术学院中国画学院外聘教授。中国美术家协会会员，中国美术家协会中国画艺术委员会委员。中国工笔画学会常务理事、专家委员会委员。享受国务院政府特殊津贴专家。

1989年作品《苗女》获第七届全国美展铜奖，并被中国美术馆收藏；

1990年作品《踢毽子》参加第二届全国体育美展；

1991年作品《祥云》获当代工笔画学会第二届大展优秀奖；

1992年作品《春雪》获纪念"5·23"讲话发表50周年美展天津展区国画一等奖；

1993年获天津鲁迅文艺奖；

1994年获天津市第三届文艺新星奖；

1995年作品《二月花》参加第八届全国美展优秀作品展；

1997年获中国文联评选的"'97中国画坛百杰奖"，作品《银装》获首届全国中国人物画展银奖；

1999年作品《满树繁华》获第九届全国美展铜奖，在何香凝美术馆举办刘泉义人物画展；

2000年作品《苗女·山水间》参加中华世纪之光——中国画家提名展；

2001年作品《二月花》参加百年中国画展；

2002年参加在韩国汉城（现首尔）举办的韩中当代名家作品联展；

2003年作品《暮色》获第二届全国中国画展铜奖；

2004年参加学院工笔——首届全国艺术院校青年工笔画名家艺术展，作品《清水丽人》参加第十届全国美展；

2005年参加正当代——盛世中国画首展；

2007年举办古韵丹青——刘泉义回乡作品展，参加南北工笔艺术展；

2008年参加写意中国——当代中国水墨名家赴日展，举办握瑜怀瑾——刘泉义作品展，苗岭情怀——刘泉义个展；

2009年《黔岭朝雾》，获全国第十一届美展优秀奖；

2011年《初阳》入选光辉历程 时代画卷——庆祝中国共产党成立90周年全国美展；

2012年8月《花开时节》参加庆祝中国人民解放军建军85周年全国美术作品展暨第12届全军美术作品展；

2014年《源泉》获第十二届全国美术作品展优秀作品奖；

2015年参加大美墨韵2015——15名家年展；

2016年《在路上》参加正大气象——第四届杭州中国画双年展；

2017年参加庆祝香港回归祖国20周年全国中国画作品展，首届"工笔新经典"全国名家邀请展。

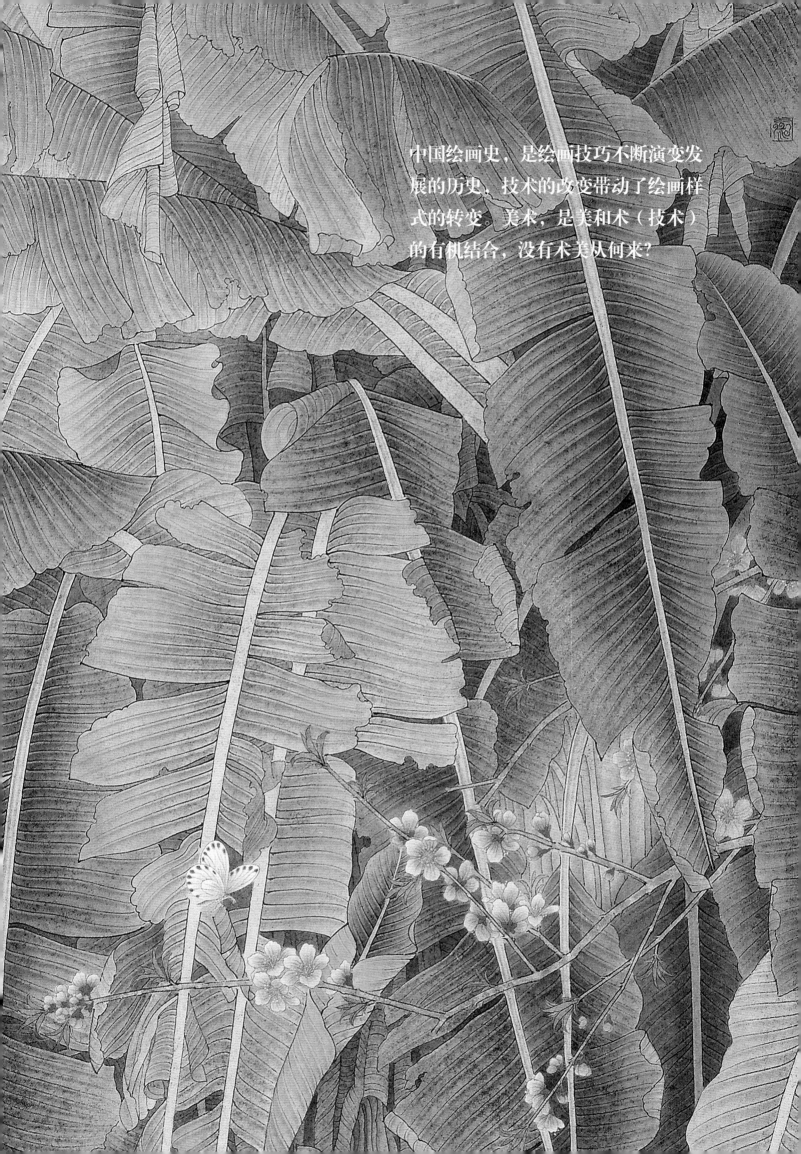

中国绘画史，是绘画技巧不断演变发展的历史，技术的改变带动了绘画样式的转变。美术，是美和术（技术）的有机结合，没有术美从何来？

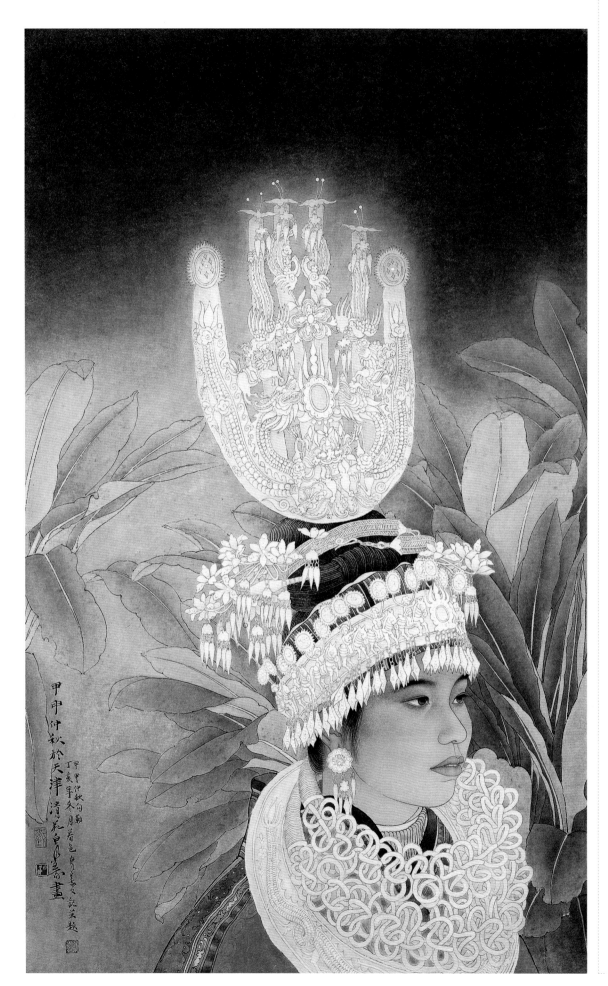

花间　100 cm×66 cm　纸本设色　2007年

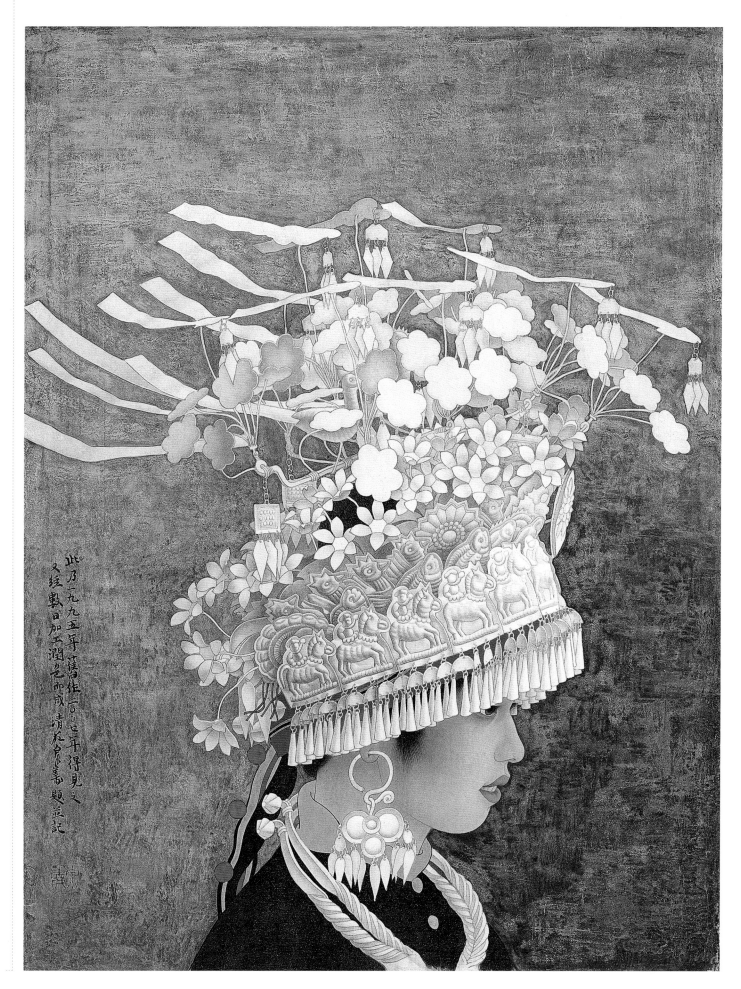

此乃一九九五年藏品作一〇〇七年得见之 又经数日加工润色而成 清太泉义题并记

一银花 80 cm×60 cm 绢本设色 1995年

写实的现代性

从《苗女》《二月花》再到《满树繁华》《清水丽人》，刘泉义一次次以恢宏厚重的画面和众多纯情的苗家少女的人物组合，展示了苗族这个传说中上古蚩尤部落的后裔，展示了这个民族在当代文明的观照中礼仪犹存、民风质朴的传统。他的作品有一种历史的追溯感和宏大的叙事力量，在那些华丽的民族服饰背后，他凸显的是一个民族的人文精神，是一帧以盛装苗女为民族符号的民俗肖像。这种民俗肖像的刻画，毫无疑问，都曾受到许多欧洲经典油画的影响，对于像肖像油画那样的写实形象的塑造，也无形地促进了他工笔重彩语言的新变。

工笔人物画的现代审美转换，主要体现在融和西画造型与色彩语言的基础上，提高了传统工笔人物画的写实能力，捕捉和塑造了当代人物形象。如果说潘絜兹、徐启雄、顾生岳、陈白一、蒋采萍等对当代写实人物形象的塑造，是在装饰性的工笔语言中挖掘了平凡生活的诗意，突出了理想主义色彩的人文精神，那么，刘泉义这一代人则更注重日常生活真实感的表达，更注重从日常生活的细节中挖掘人性精神的流露。他画的苗寨少女，固然存在着对苗族风情猎奇的成分，但这种猎奇又很快从一种旁观者的角度转换为同道者的关切，作品基调也因而显得平实、淡定和沉着。他描绘的人物形象以女性为主，大多疏离了人物之间以及人物动作的生活性描述，而追求人物与环境渲染的象征性，画面也由此透露出深沉隽永的意味。在刘泉义笔下，顶戴银饰、盛装出行的苗女形象，虽然也有苗寨风情的图像记录性，但更多的是从现代文明的视角对渐渐远去的纯风朴素的追怀和定格。他作品所具有的肖像性、非情节性，无不是他的这种艺术思想的忠实表达。

装饰的象征性

和富有理想主义色彩的装饰性意味的工笔人物画相比，刘泉义的工笔人物画更加彰显了真实性的描绘。尽管他的画面往往铺排了繁复的银饰品，那些盛装苗女灿烂富丽的民族服饰也常常给人们造成浓厚的装饰意趣的错觉，但刘泉义在当代工笔画上的突破，的确不在于上述这些装饰美感的表达，而在于他深化了工笔人物画的写实程度。他把那么繁复的银冠、项饰、耳环、手镯描绘得环佩叮当，简约而不乏金属锃亮的立体感；盛装手织布饰的苗女，体态丰盈，造型生动，变化多姿；俊俏秀丽的苗族少女的面孔，刻画得深入细致，神采粲然。他疏离了甜俗的装饰风，试图把更为真实而严谨的形象呈现在画面上。这里，我们看到他巧妙地把素描造型融入工笔重彩之中，虽用线描造型，但更多地参以染法，深入而细微地表现面部结构、肌肉以及解剖关系，形成一定的凹凸感。他十分注重民族艺术语言的把握，并不因一定程度的素描造型而削弱工笔重彩那种特有的平面性。比如纷繁耀眼的银饰，虽然整体上具有厚重的立体感，但画家尽量以减法简化层次，力避厚堆和厚塑，以勾勒和稍敷色的方式，就将苗女特有的银冠、项饰、耳环、手镯等表现得淋漓尽致。衣着的描绘也是这样，在人们以为应该浓墨重彩的地方，他反而用双钩填彩之法去简化。唯有少女的面孔，是轻渲漫染，将本是单纯的肌肤描绘得细微深入，血肉丰满。

应该说，刘泉义对于真实性的描绘，提高了当代工笔人物画的写实程度，疏离了20世纪80年代风行的矫饰性的甜俗意趣，他塑造的苗寨少女成为当代工笔人物画少数民族形象的一种新样式。

（下转P10）

→
银花（局部）

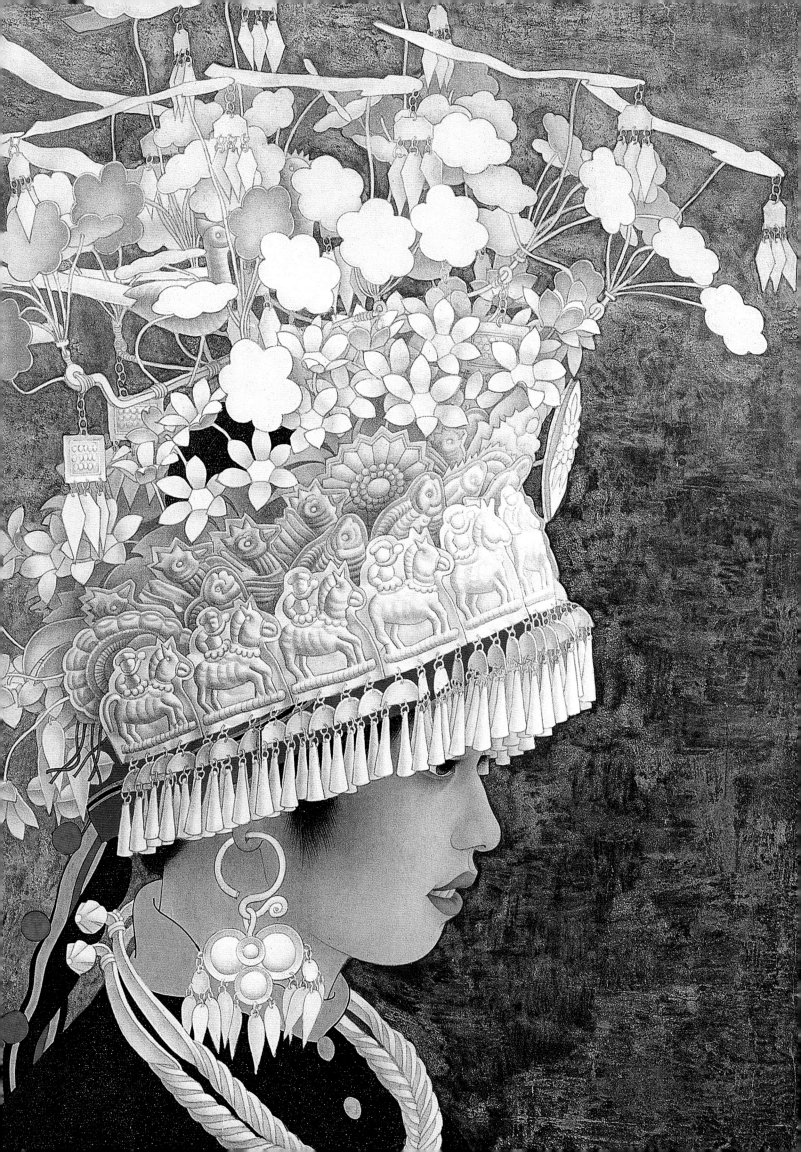

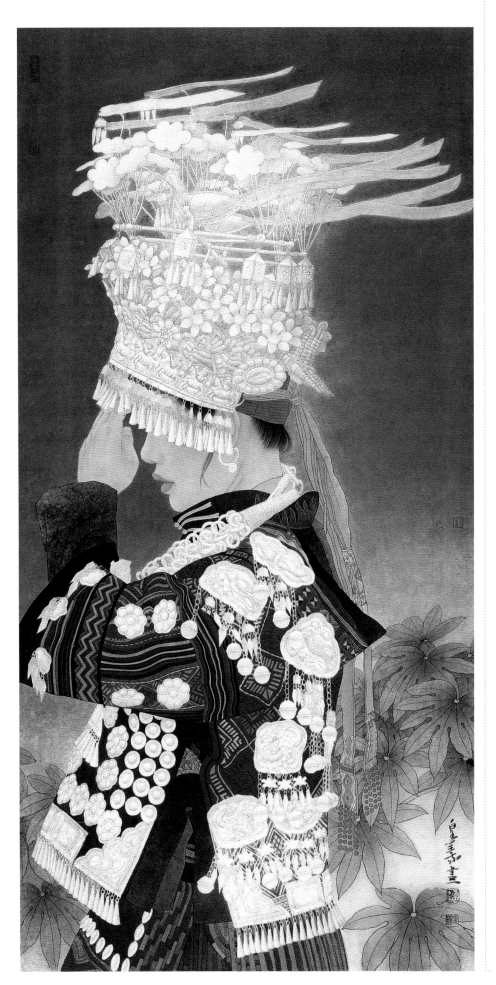

←骄阳　132 cm×66 cm　绢本设色　2001年

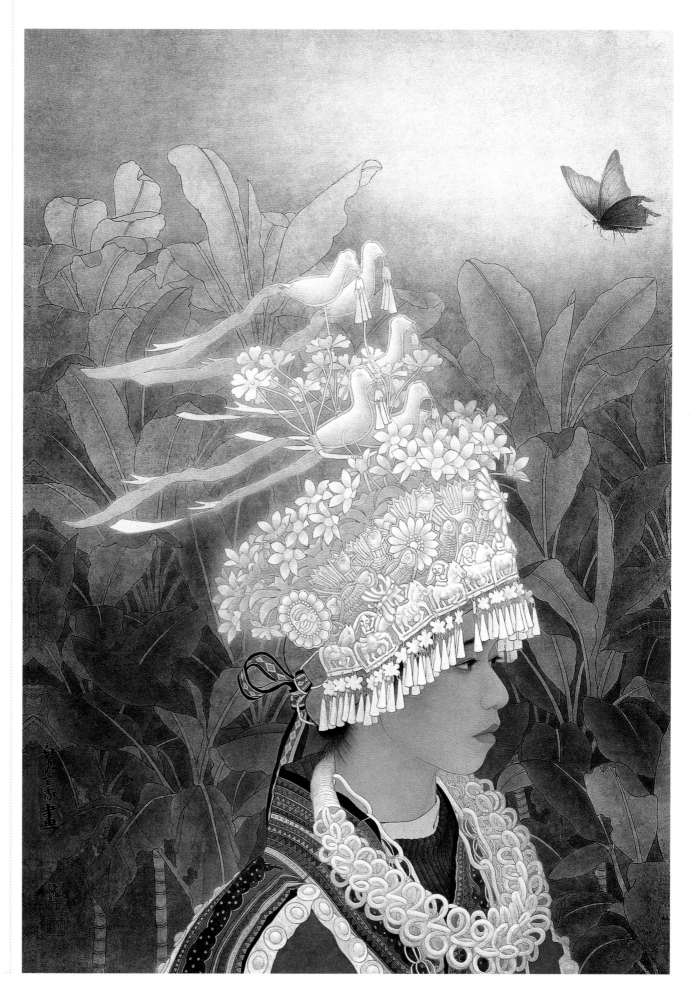

黑蝶　98 cm×66 cm　纸本设色　2001年

（上接P6）

融合的民族性

借鉴与融合是当代工笔画复兴的动因之一。但我们也应该看到，因这种借用也致使工笔画界一度出现了过度写实化和日本画化的倾向，无形之中削弱了传统工笔画高贵典雅的平面性语言和意蕴丰厚的文化格调。刘泉义的作品在深入工笔人物画写实程度的同时，始终注重在这种写实的力度中投射出民族艺术精神，在他那工谨细微的人物形象的塑造中，也不乏洒脱的意笔和隽永的意味。他始终注重以虚写实、以实写虚和虚实互生的中国画创作法则，在线条勾勒、设色晕染上都拥有深厚的功底和精湛的技艺。为更充分地发挥中国画的写意精神，近些年来，他又将工笔重彩的苗女形象移用到工写结合的水墨写意中，力图用水墨语言重现他对于写实造型的追求。和他的工笔重彩在虚实对比中获得一种审美的力量一样，面孔为实写，服饰为虚写。所不同者，在水墨写意服饰的背后，体现的是笔写意工，这和他的工笔重彩的笔工意写成为一种对照和呼应。毫无疑问，水墨写意的盛装苗女，已成为他另一种民族肖像的诠释。

20世纪是中国工笔画复兴的世纪。20世纪四五十年代，南有陈之佛，北有于非闇，他们的工笔花鸟画着重于追溯宋人画法，从宋人观照自然的精神中糅入东洋的装饰意趣或渗透富丽的皇家气象。20世纪五六十年代，叶浅予、程十发又以晋唐人物画法表现主图形的人物创作，启时代新风；继之，则有潘絜兹、徐启雄、顾生岳、陈白一、蒋采萍等开创工笔写实人物画风。20世纪八九十年代是工笔画全面复兴的时代，无论人物、花鸟、山水，还是重彩与淡彩，中国工笔画都在继承传统的基础上，借鉴西画的造型与色彩语言，进行了富有时代精神的现代审美创造。刘泉义便是这个复兴时代探索当代工笔人物画的代表之一。

出生于20世纪60年代中期的刘泉义，80年代末毕业于天津美术学院中国画系。他有着学院派中国化教育的扎实造型功底和全面的画学素养。他原本主攻写意山水画，但毕业前的一次贵州苗寨写生彻底地改变了他原有的创作方向。20世纪80年代是中国美术界风起云涌的时代，当时许多画家纷纷从中原走向边陲少数民族地区，希寄在那些荒蛮之地寻找新的创作灵感。当青涩韶华的刘泉义来到古风尚存的苗寨山村时，他遽然间被盛装苗女热烈而醇厚的民俗风情所感染，这成为他毕业创作《苗女》的缘起与动力。《苗女》引起了很大的社会反响，并在当年"第七届全国美展"上荣获铜奖，这更坚定了他以后的创作道路。此后，他有关苗女的工笔人物画一发而不可收，《祥云》《春雪》《二月花》《银装》《满树繁华》《苗女·山水间》以及《红线》《暮色》《闻香》《黑蝶》等一再闪现在各种全国性美展上。刘泉义成为20世纪90年代以来最有创作活力的一位青年工笔画家，他的名字也便和那种纯朴清秀的盛装苗族少女的形象联系在一起。（尚辉）

→
黑蝶（局部）

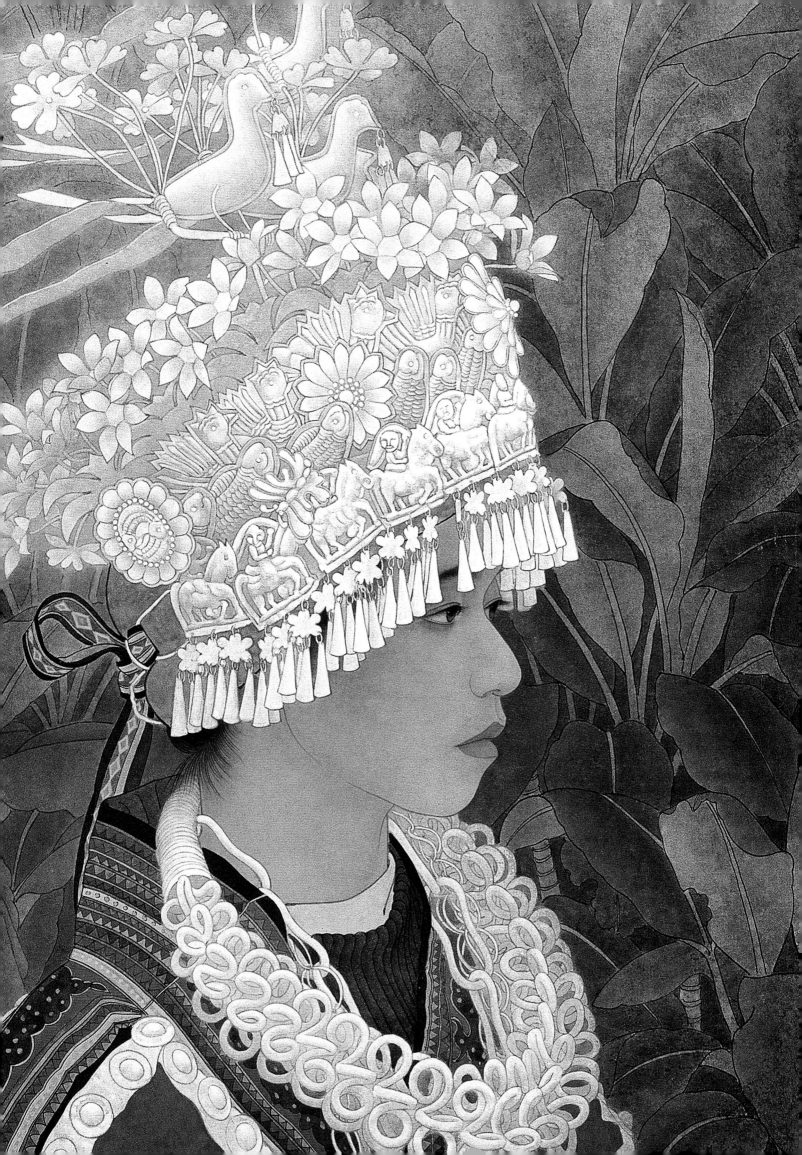

此图为一九九六年旧作今补图案两块益记
二〇〇八年春于天津 清花自美嘉画

←银花　80 cm×60 cm　纸本设色　2008年

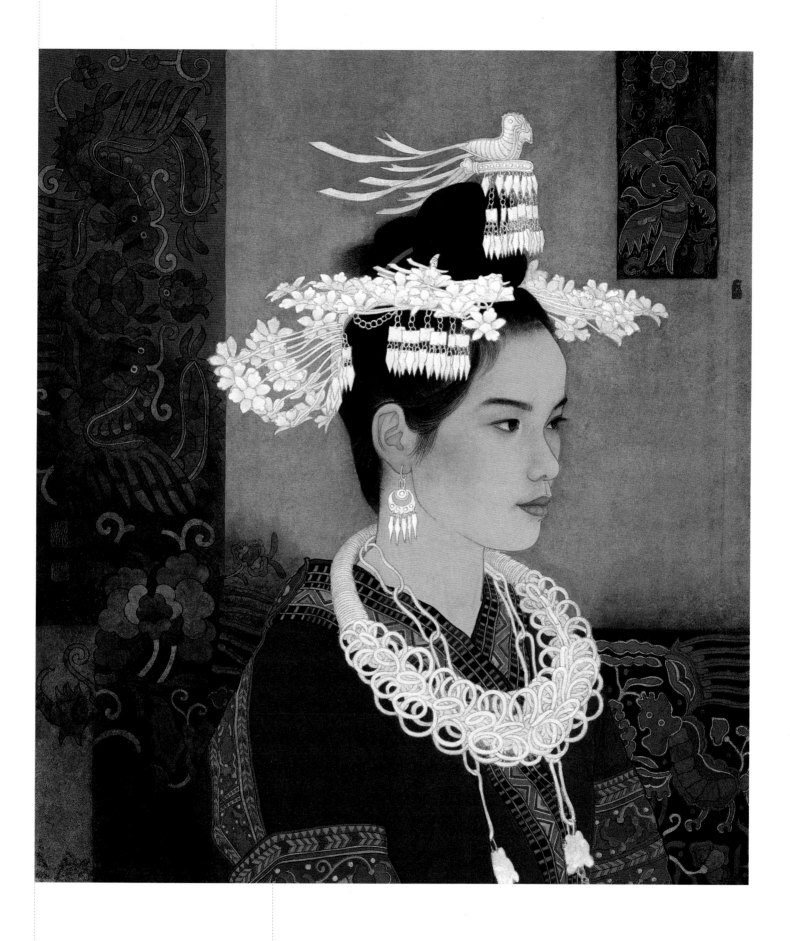

↑**小青** 80 cm×70 cm 绢本设色 2013年

工笔画有重彩、淡彩之分。淡彩法基本是以墨和透明色为主的画法，适合表现淡雅清秀、朦胧虚幻的境界，有利于发挥墨与色的晕染功能，画面丰富含蓄。重彩法主要是以不透明的石色颜料为主的画法，其间也使用墨和透明色，特点是色彩浓重绚烂、富丽堂皇，具有一定的装饰意味。重淡相间法是集两者的优势于一身，既有色墨的渲染之美，又有鲜明厚重的颜色闪烁其中，淡中有重，重中含淡。两者巧妙结合，画面效果更为美妙。从审美角度讲，颜色的薄厚对比、轻重对比、浓烈与淡雅相间，会产生厚重典雅的艺术效果。

→ 小青（局部）

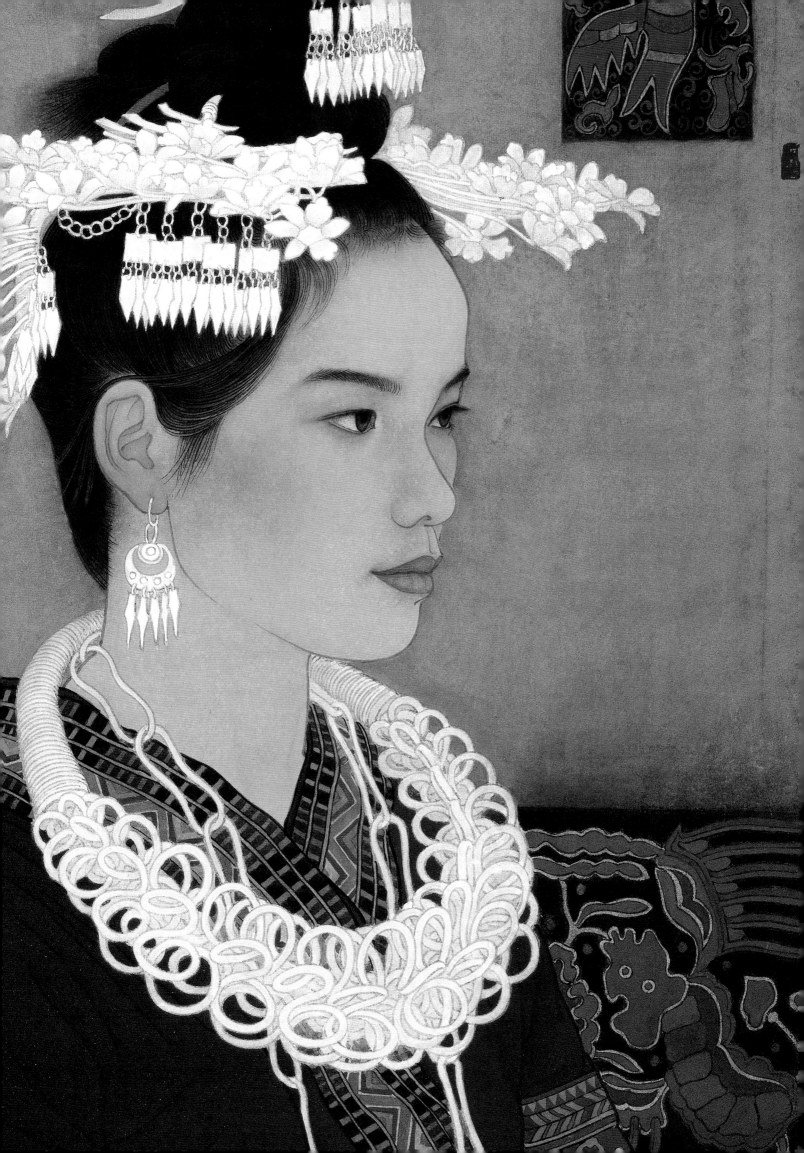

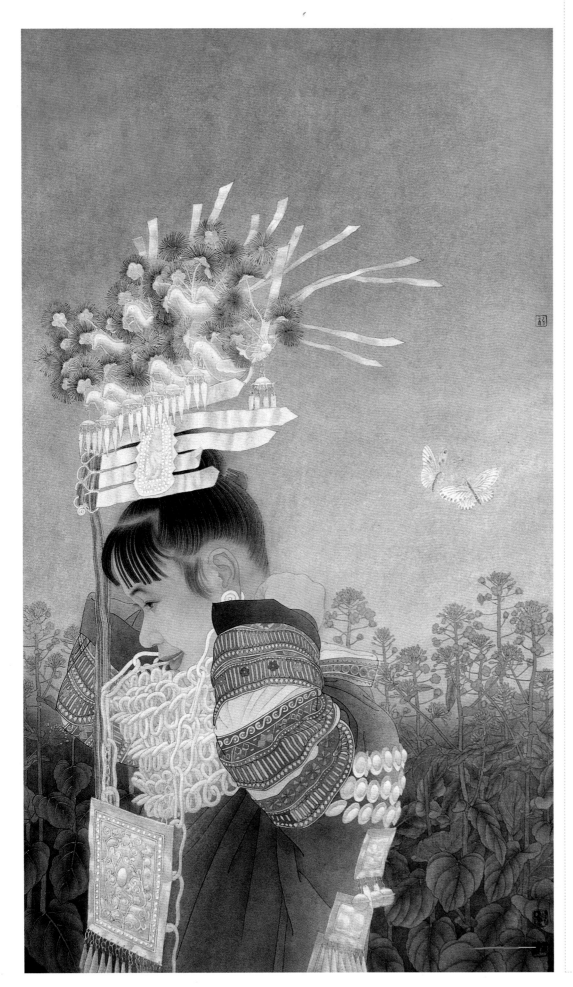

←闻香　112 cm×68 cm　纸本设色　2000年

→闻香（局部）

闻香（局部）

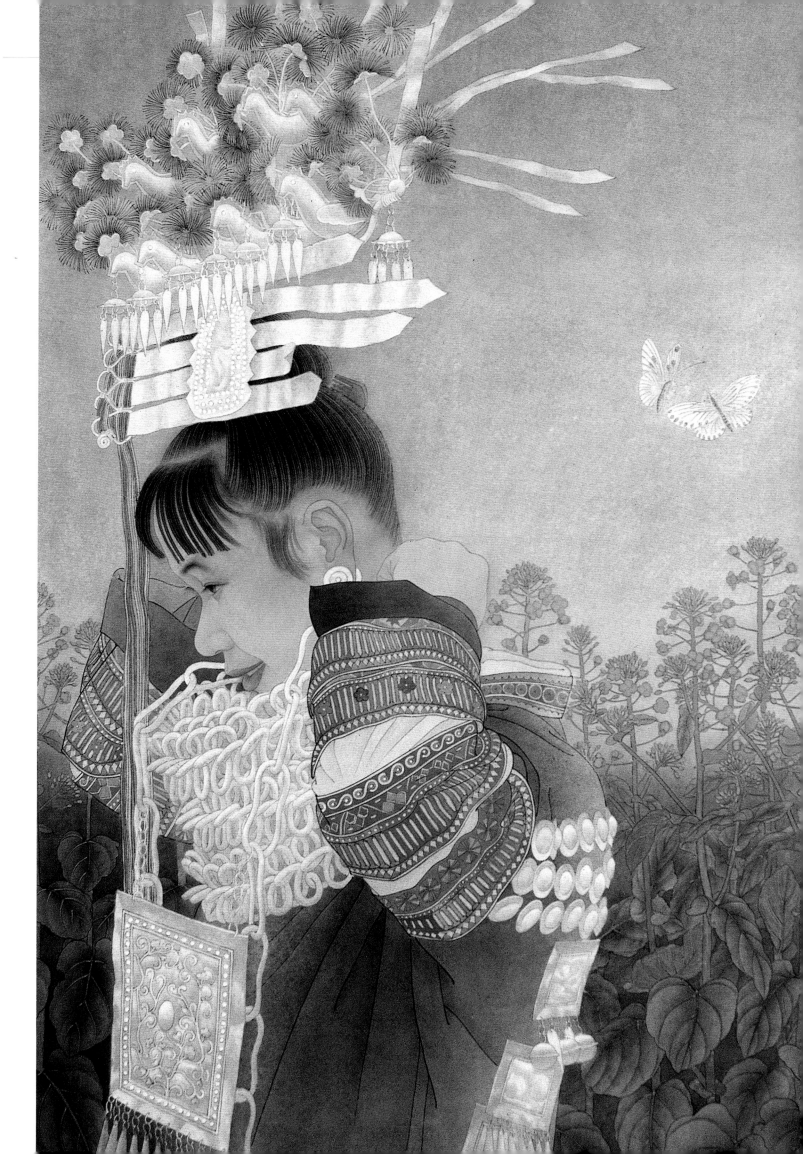

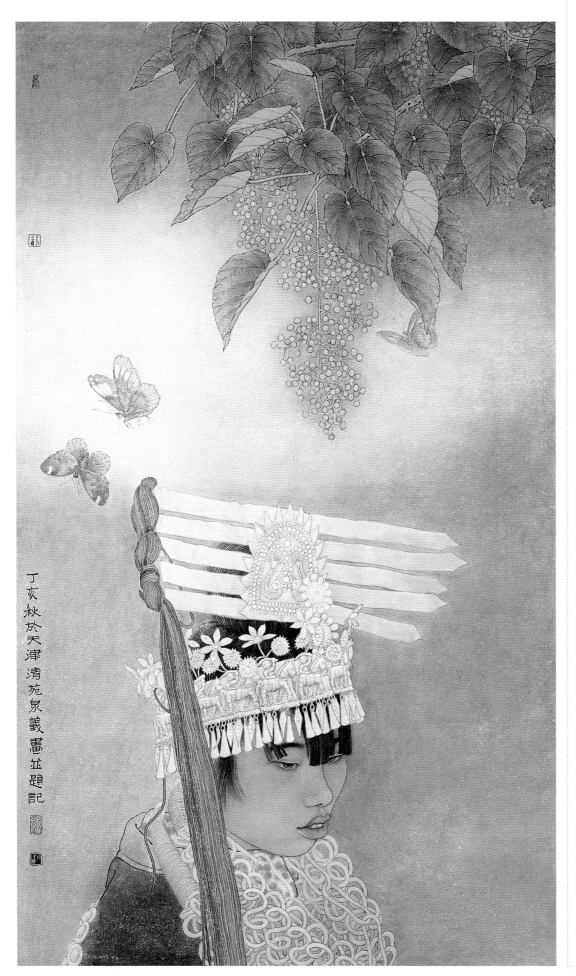

丁亥秋於天津清苑泉義畫並題記

←闻香之三　117 cm×68 cm　纸本设色　2007年

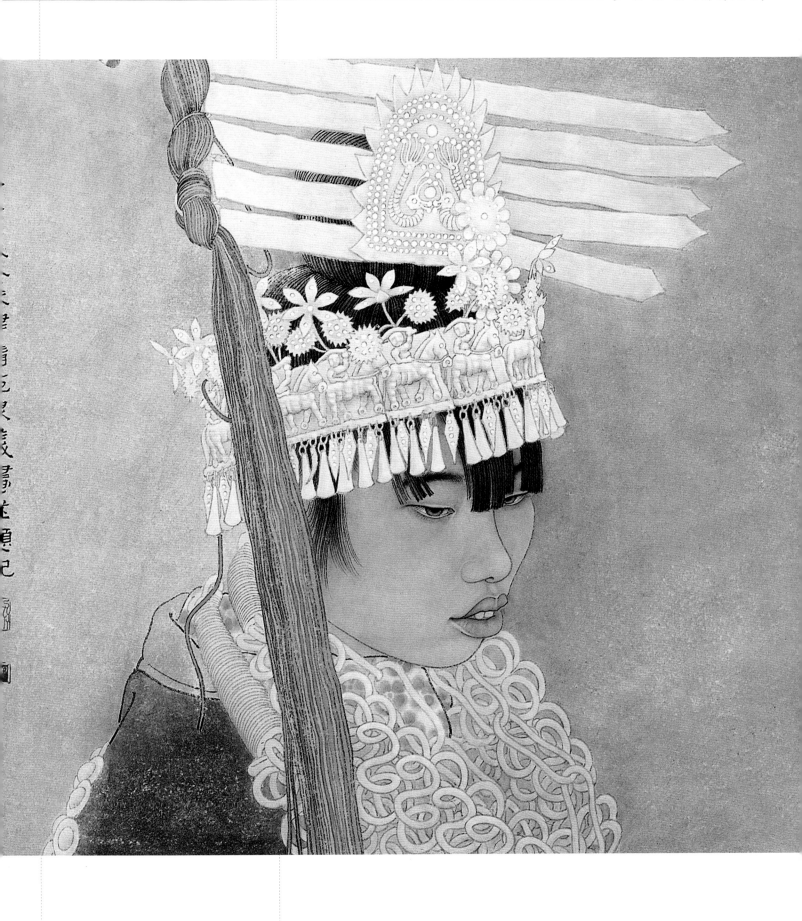

↑闻香之三（局部）

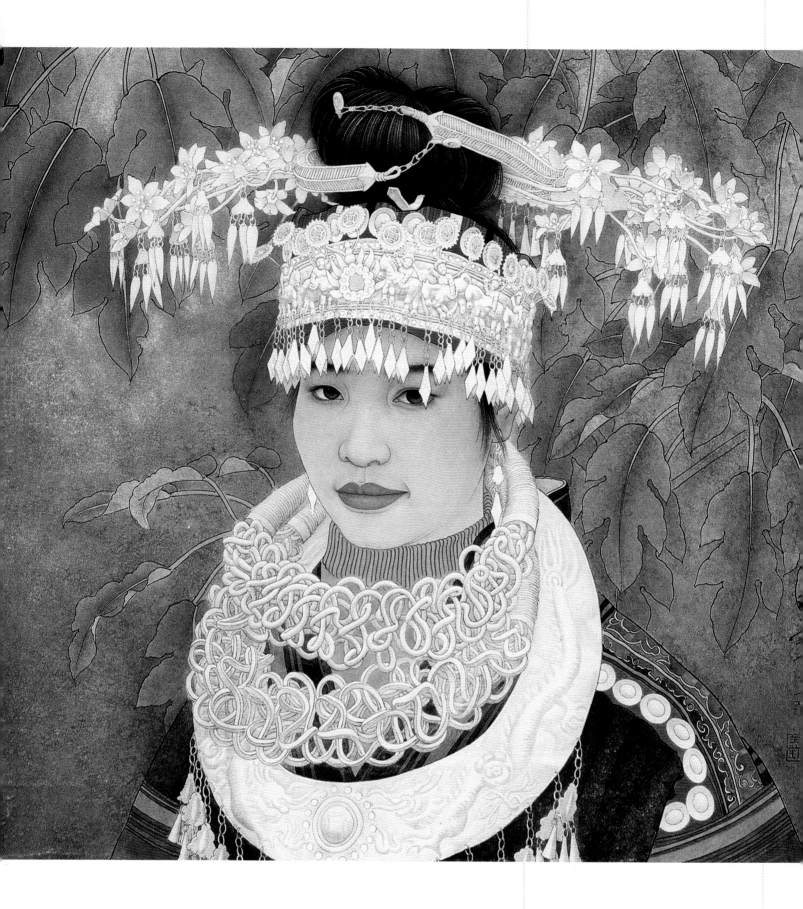

↑苗女与植物（局部）

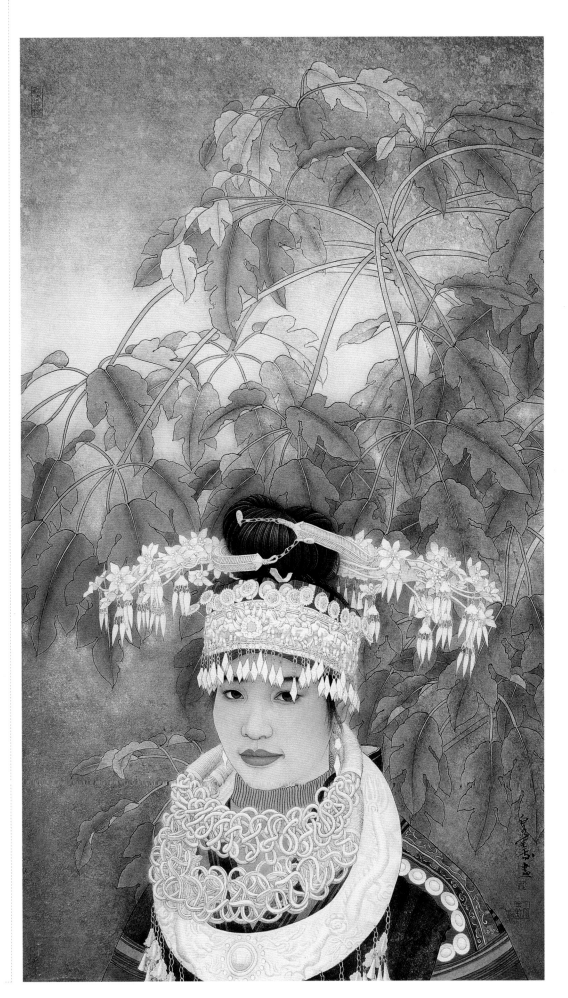

苗女与植物　120 cm×67 cm　纸本设色　2000年

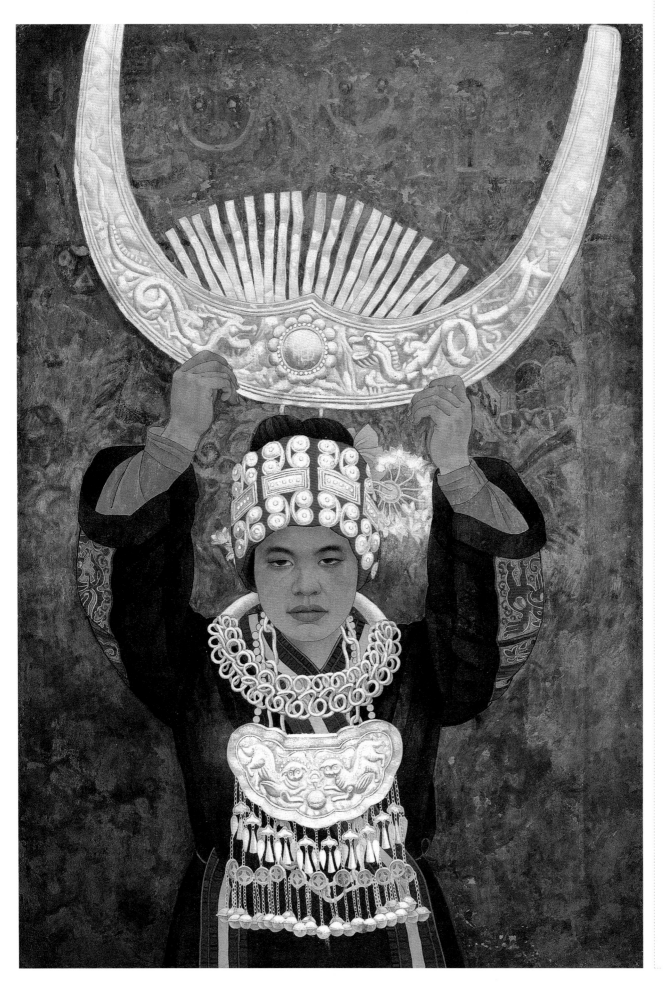

↓ 凝　107.5 cm×73.5 cm　绢本设色　1993年

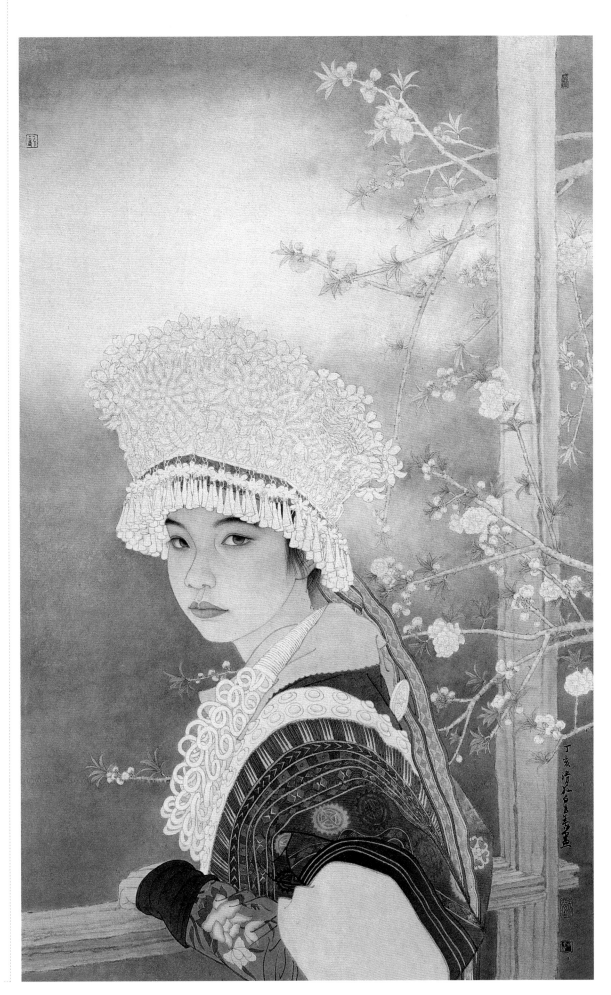

→桃花三月　110 cm×66 cm　纸本设色　2007年

庚寅初冬 清苑 房 画

← 苗女 80 cm×43 cm 纸本设色 2010年

→ 苗女（局部）

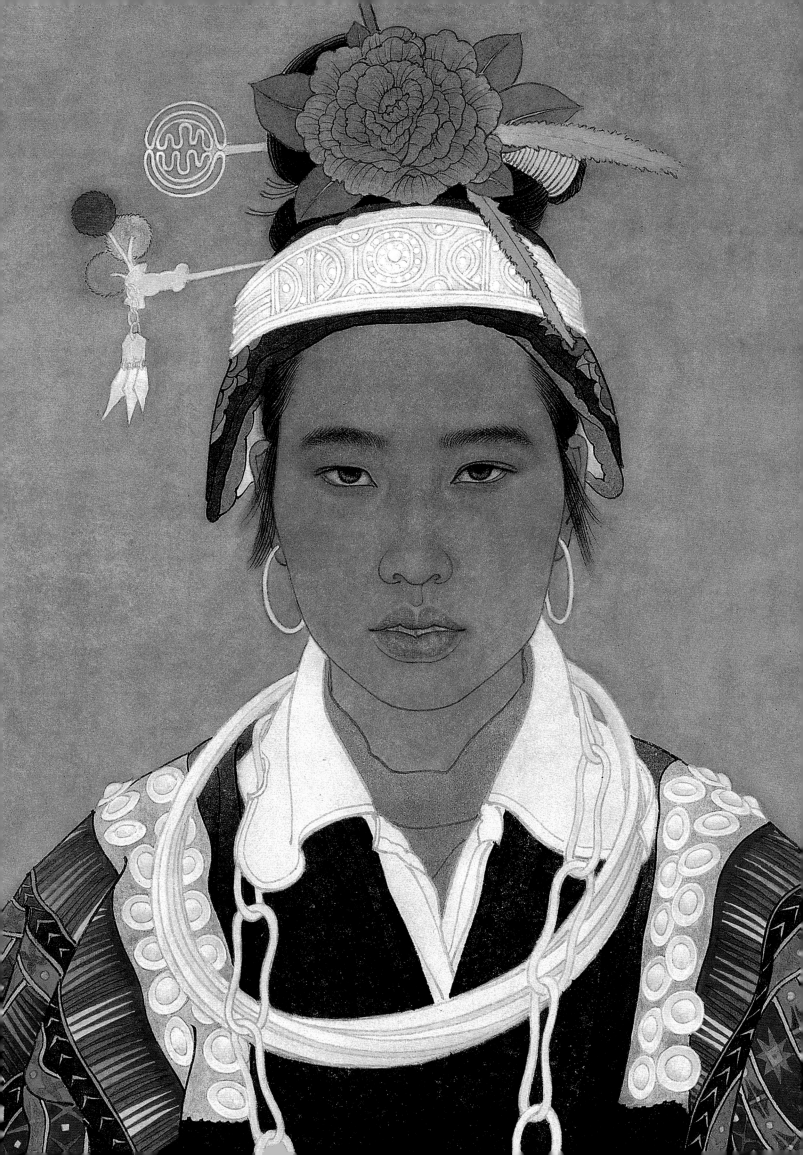

↑红线　120 cm×83 cm　绢本设色　1999年

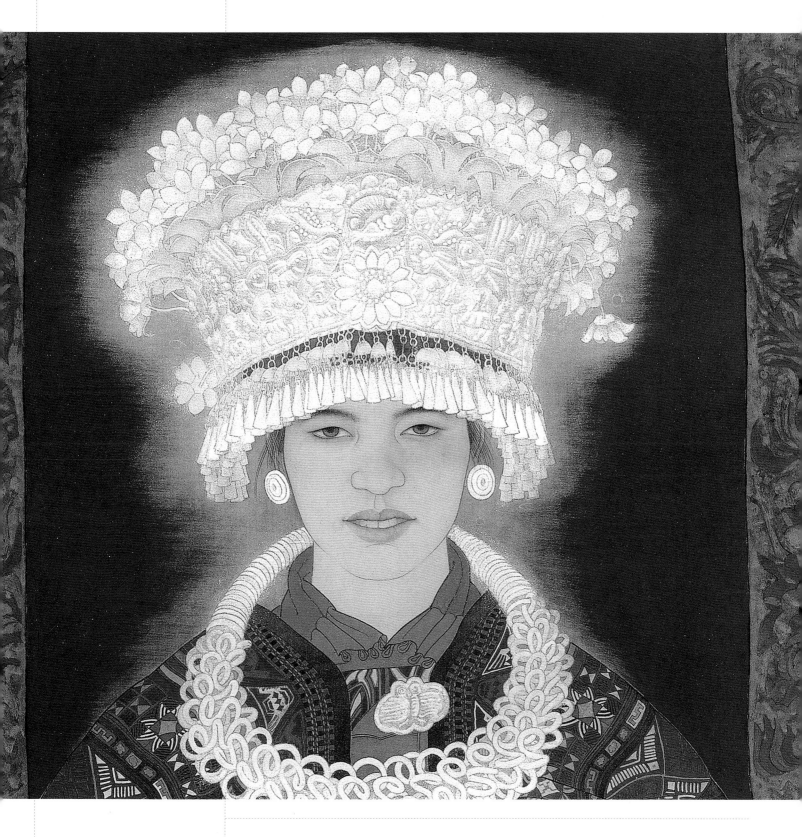

↑红线（局部）

　　头是一幅画的重点，应着力刻画，抓住基本特征可适当加强。而头部重点又在五官结构的刻画，尤其眼睛及周围的微妙关系，黑眼球用淡墨由浅及深数遍染出，表现其晶莹透明的质感，染时要注意眼睛的虚实关系。嘴唇用曙红、胭脂分染出其结构及嘴唇纹理的变化。

　　眼睛是传神之所在，要刻画得细致入微，抓住最传神的瞬间。眼睛的勾法应注意上下眼睑的虚实关系，上眼睑略实于下眼睑。上下眼睑的用笔关系同样是内实外虚，可由内眼角起笔稍顿，然后向外慢慢地把笔送出去虚收，也可由外眼角虚入笔到内眼角收笔稍顿回锋。内外眼角不要接死，要留点空间。嘴注意唇纹的透视，唇中线实于外唇线，上唇线分两笔，从中间实起笔到嘴角虚收。

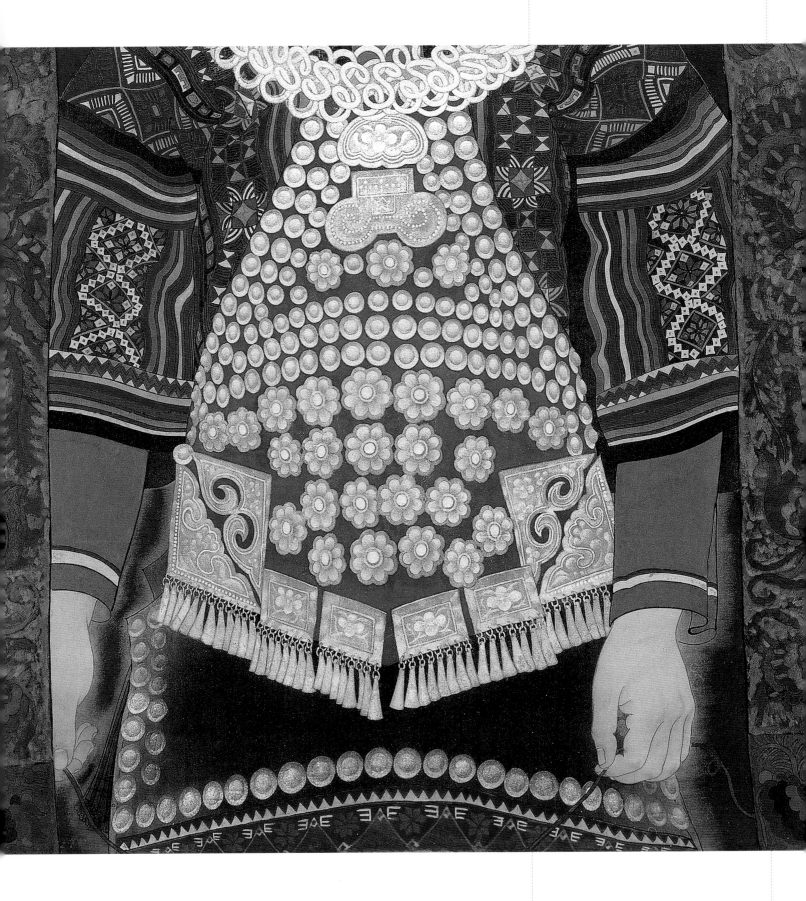

↑红线（局部）

↑ **七彩一白**（素描稿）

绘画时注意五官的基本形和透视关系，用线不要拖泥带水，要简明准确到位。脸的轮廓不要框死，要松动透气。银饰用淡墨染出其层次、体积和虚实关系。

→
七彩一白 225 cm×120 cm 纸本墨色 2004年

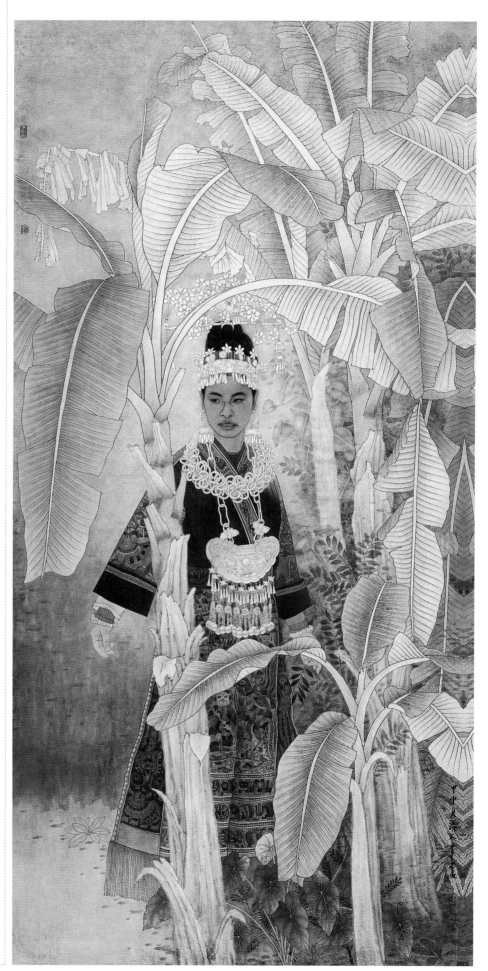

　　铅笔稿是一幅画的根本，必须要严谨细致，一丝不苟，面面俱到，笔笔到位，每个细小的环节都不能松懈。脸部和银饰借助明暗塑造出一定的体积关系。衣领的转折穿插、来龙去脉，线条的起笔收笔、虚实疏密，植物的生长规律、叶片的正反交错等，都要交代得清清楚楚。以单纯的线条塑造出饱满充实、具有一定量感和空间关系的画面。

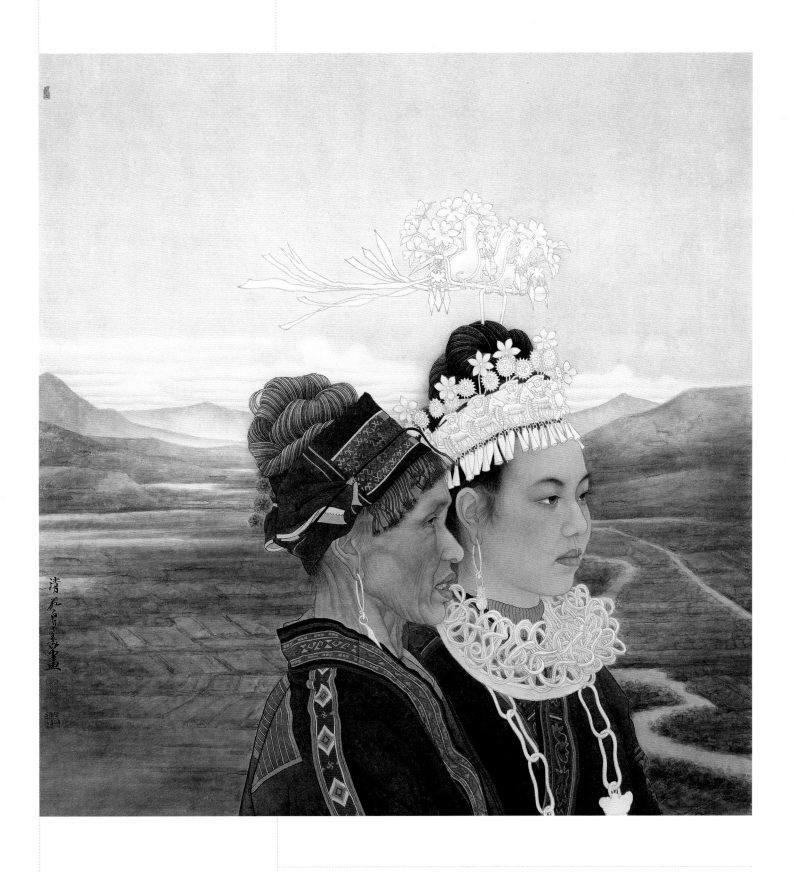

落墨前对画面先要有个整体构思，对色调的深浅有个总体设计，哪实哪虚，哪深哪浅，做到心中有数，然后再分布墨的浓淡。一般情况下，肤色墨线淡些，头发用最浓的墨，服饰线条的墨色根据其固有色的深浅而定浓淡，填石色部分用重墨勾勒。植物线条以重墨为主。

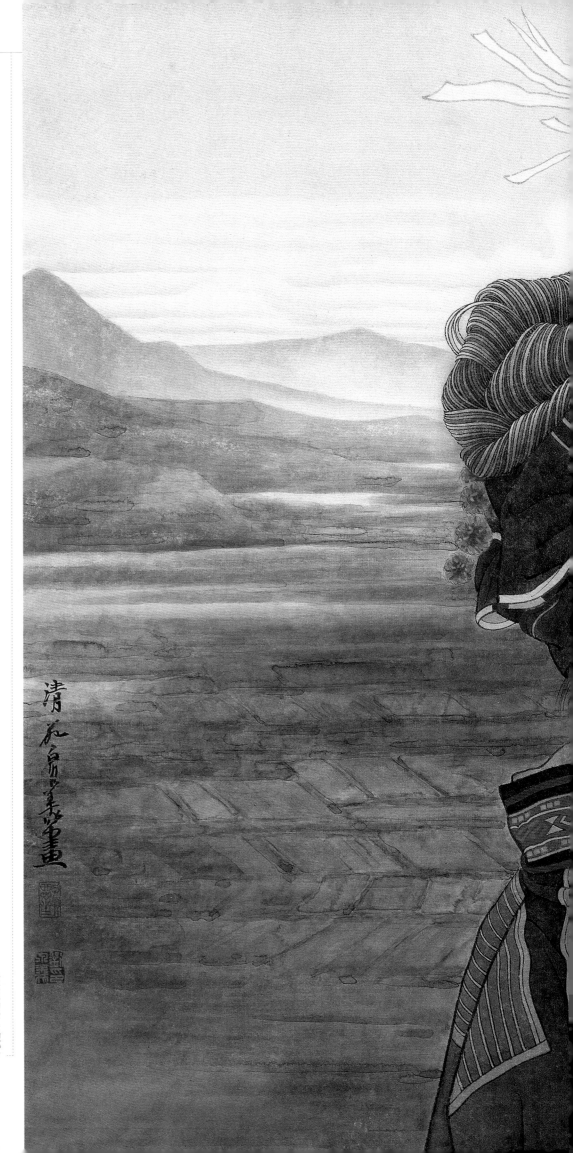

天边的云（局部）

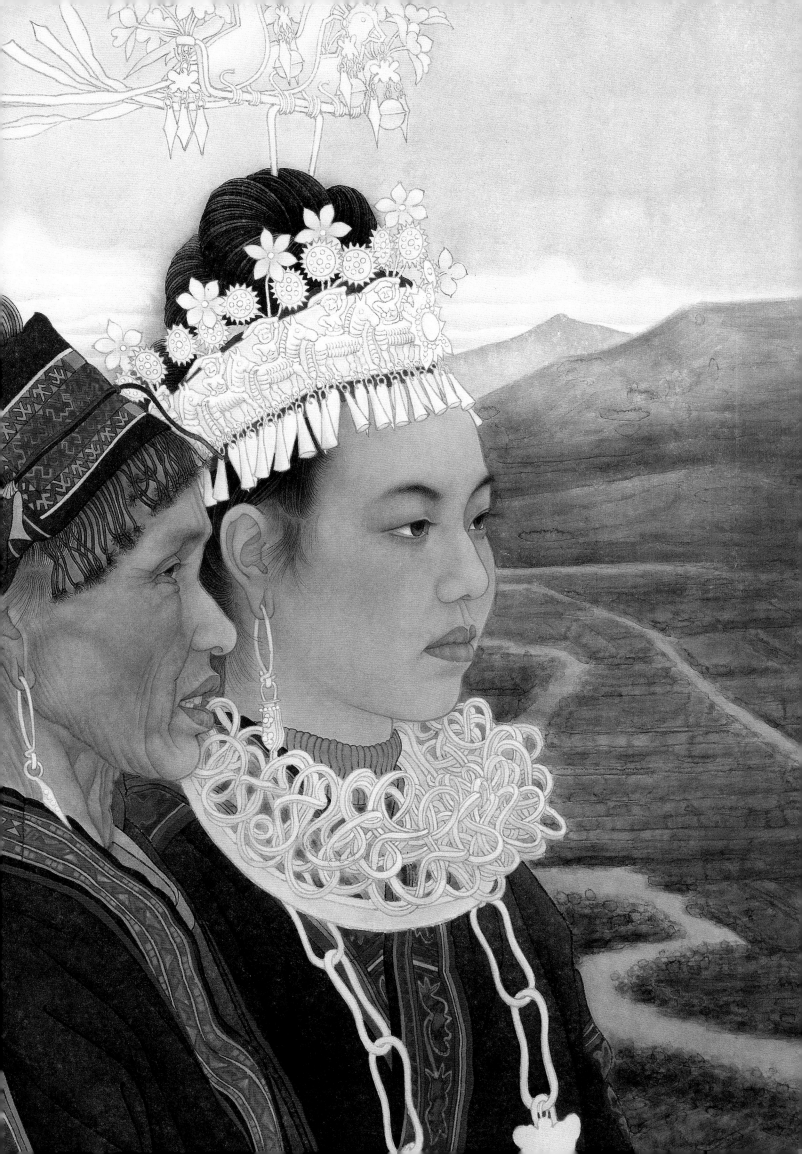

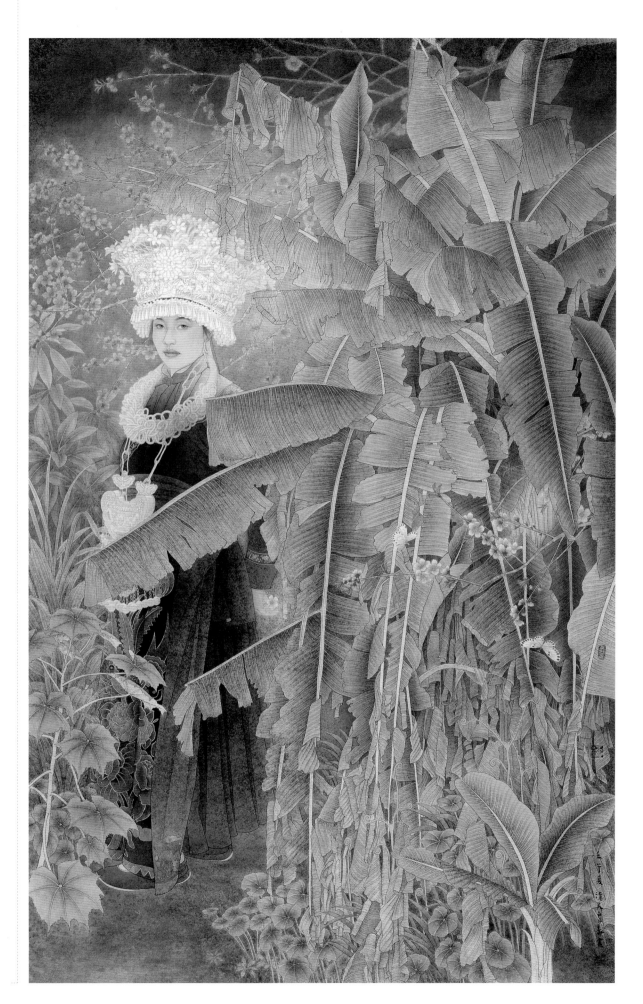

↑暮色　220 cm×141 cm　纸本设色　2002年

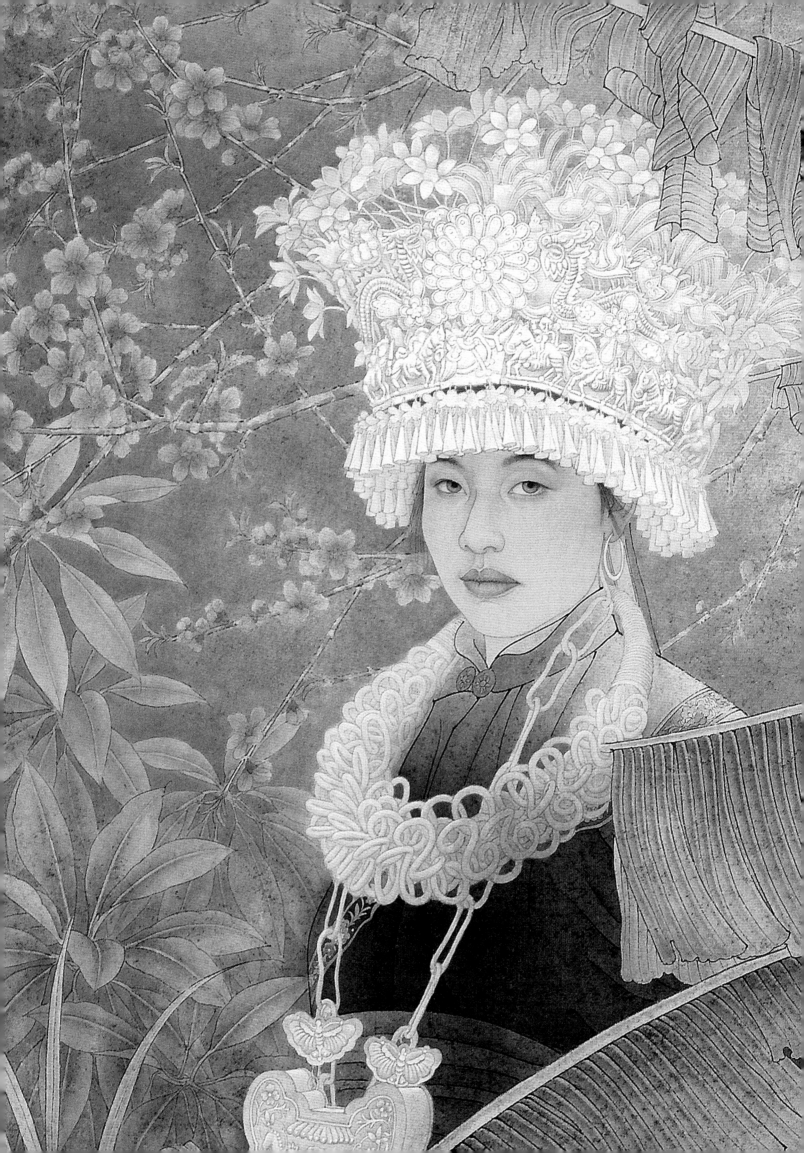

↑满树繁华（素描稿）

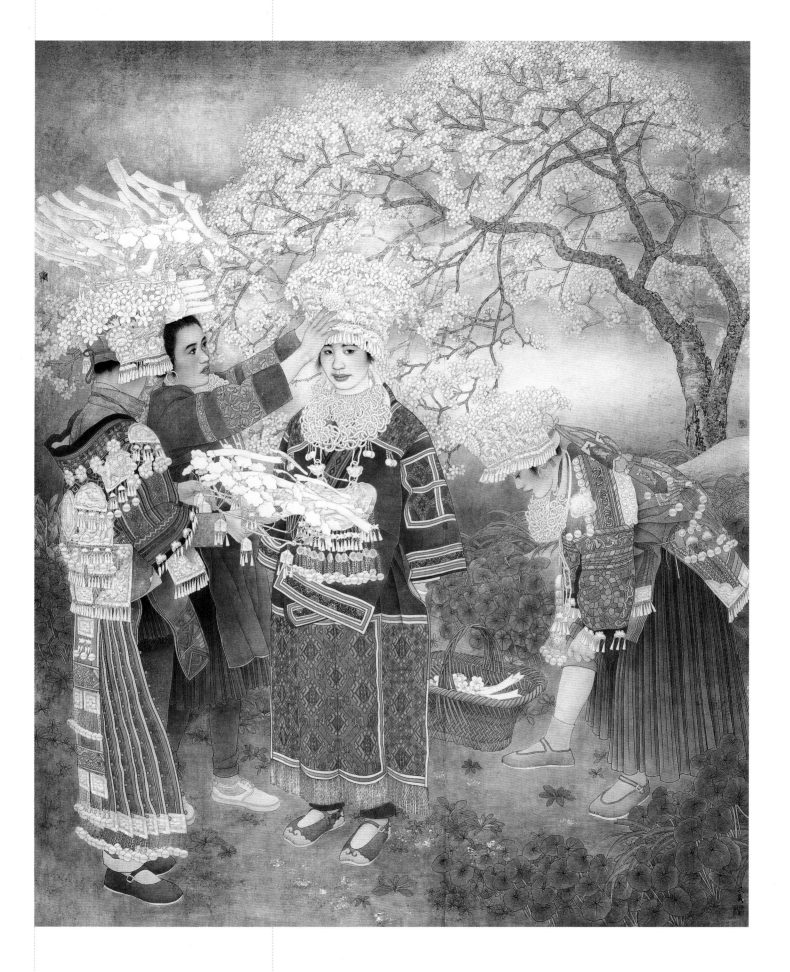

↑**满树繁华** 215 cm×180 cm 纸本设色 1999 年

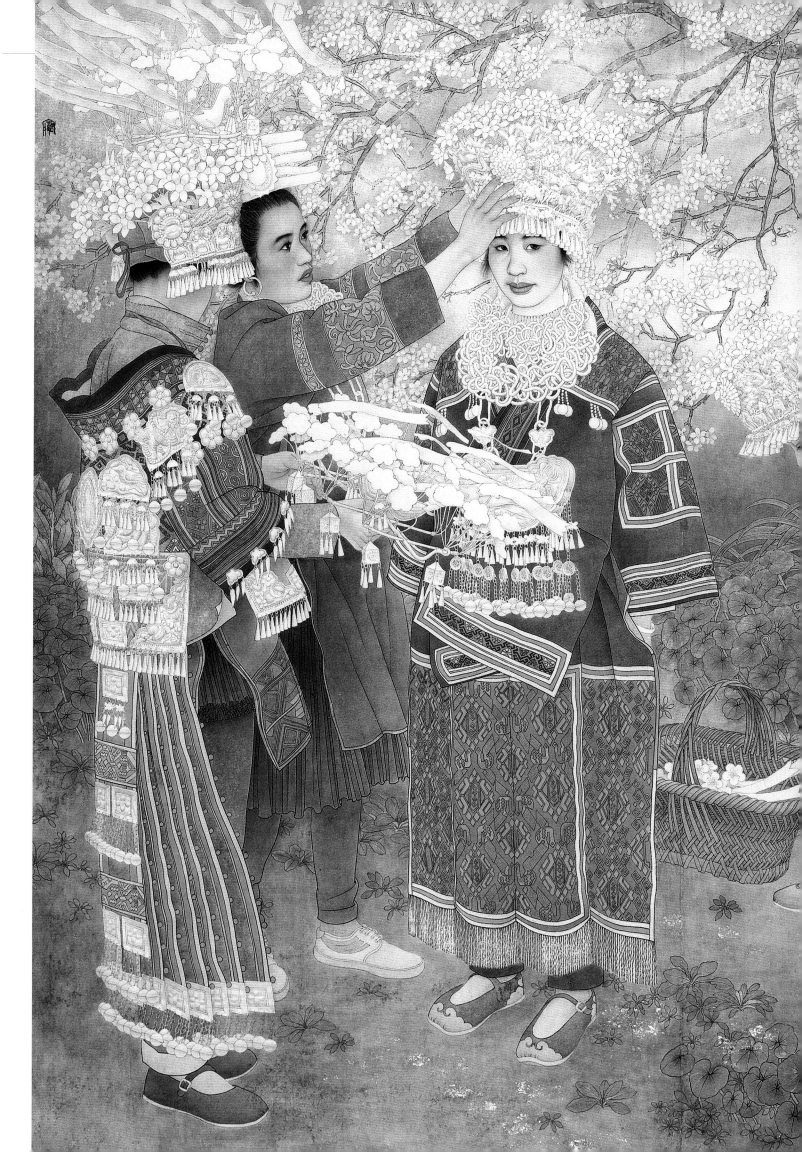

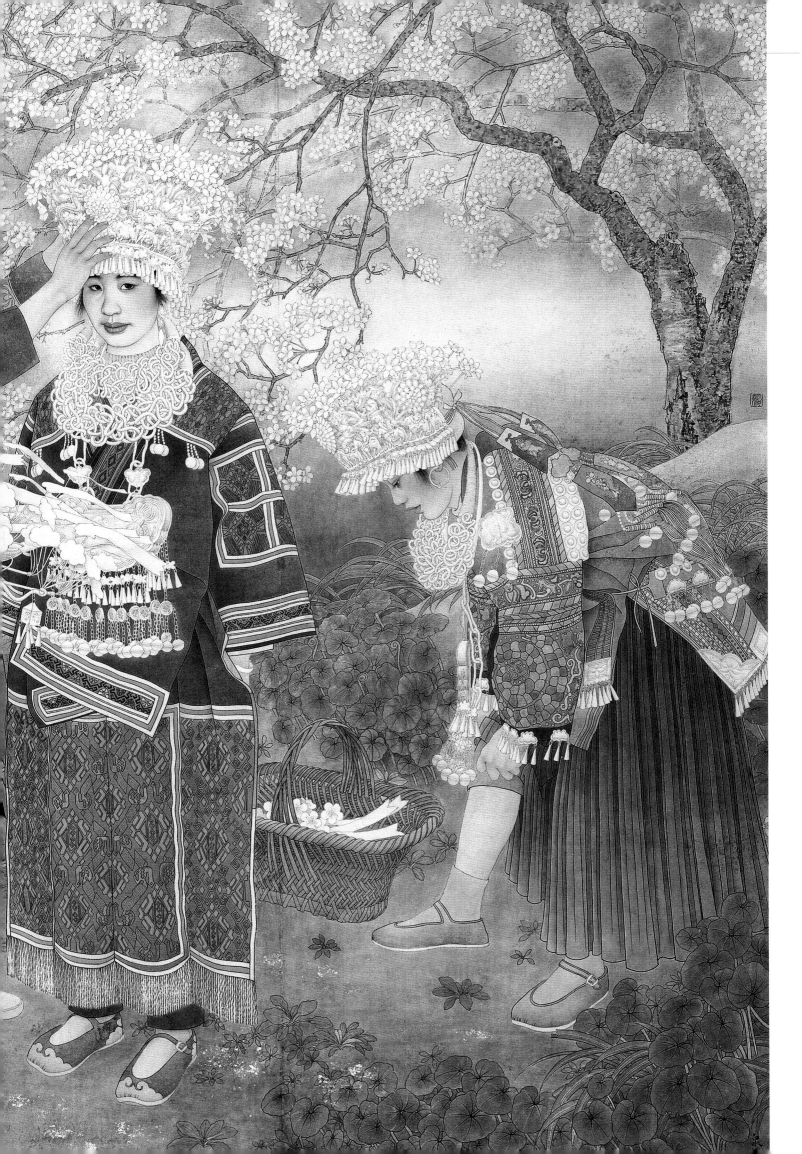

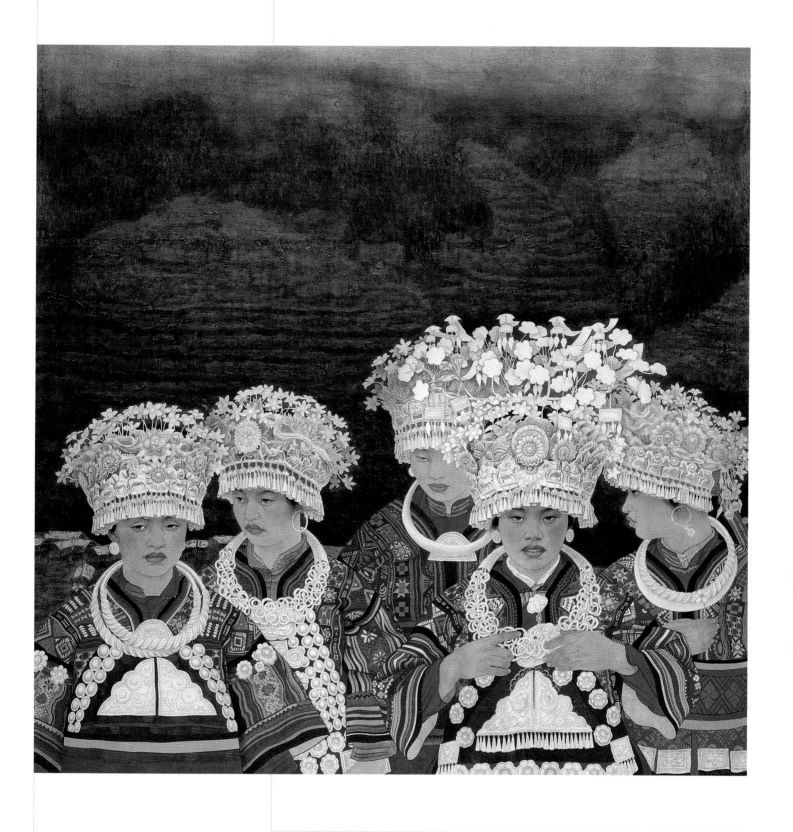

↑**春雪** 127 cm×126 cm 绢本设色 1992 年

分染是把平面的线描按其结构、纹理用墨色渲染出一定的层次和体积。分染不注重光影效果，以其结构的起伏变化为本。注意虚实、主次、轻重和前后关系的变化。分染由浅及深、由薄及厚，反复数遍而成，过渡要自然不留笔痕。用色一般以相应色相的植物色为主，不可用石色，有时也可先垫染一遍淡墨再染色，以使颜色沉稳厚重。分染墨色的程度根据画面的调子而定。

在分染的基础上按物象的固有颜色或设计颜色分别以相应的透明色大面积平涂。颜色要单纯透明，涂得匀净一致。这也是为填石色打底子的阶段，填涂石色一定要相应的透明色作底衬，不然石色不会沉稳厚重。一般情况下，石绿用草绿作底色，石青的底色用花青，朱砂的底色用朱磦、曙红或胭脂。这个步骤同样由浅及深反复数遍而成。遍数涂多了容易有浮色或脏色，这时要用板刷把浮色轻轻洗掉再接着染。

由于着色使分染的颜色减弱含糊，需在着色的基础上再接分染，然后再罩色，这样反复比较着进行，直至达到预期的效果。人物服饰继续深入刻画，处理好植物的深浅远近及颜色的变化。背景与人物的关系、局部和整体的关系、主次关系和画面整体的虚实关系要十分讲究。这个阶段是边渲染边调整，在比较中进行修整和完善。逐步具备画面的整体效果后，各个部位的渲染基本结束完成。

→
春雪（局部）

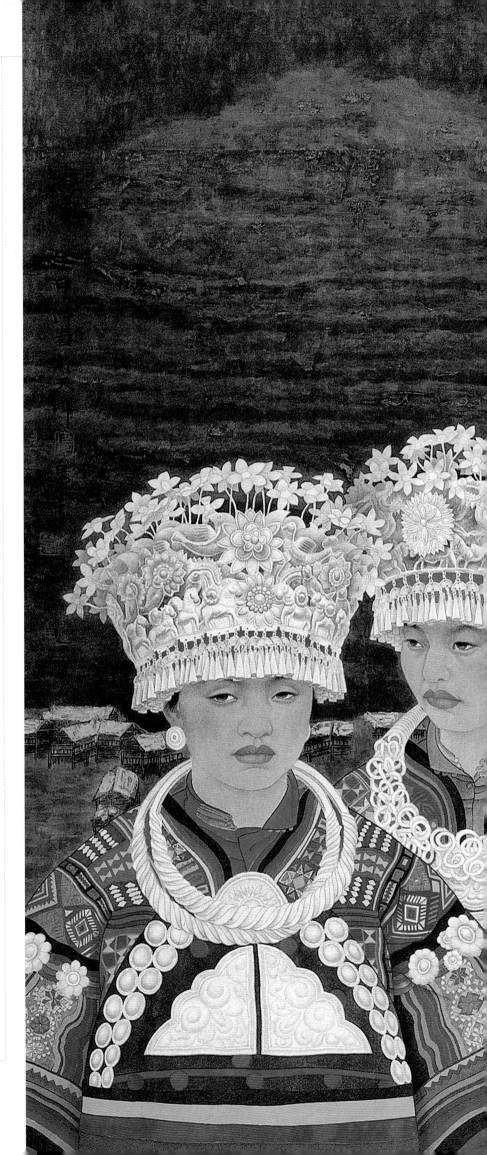

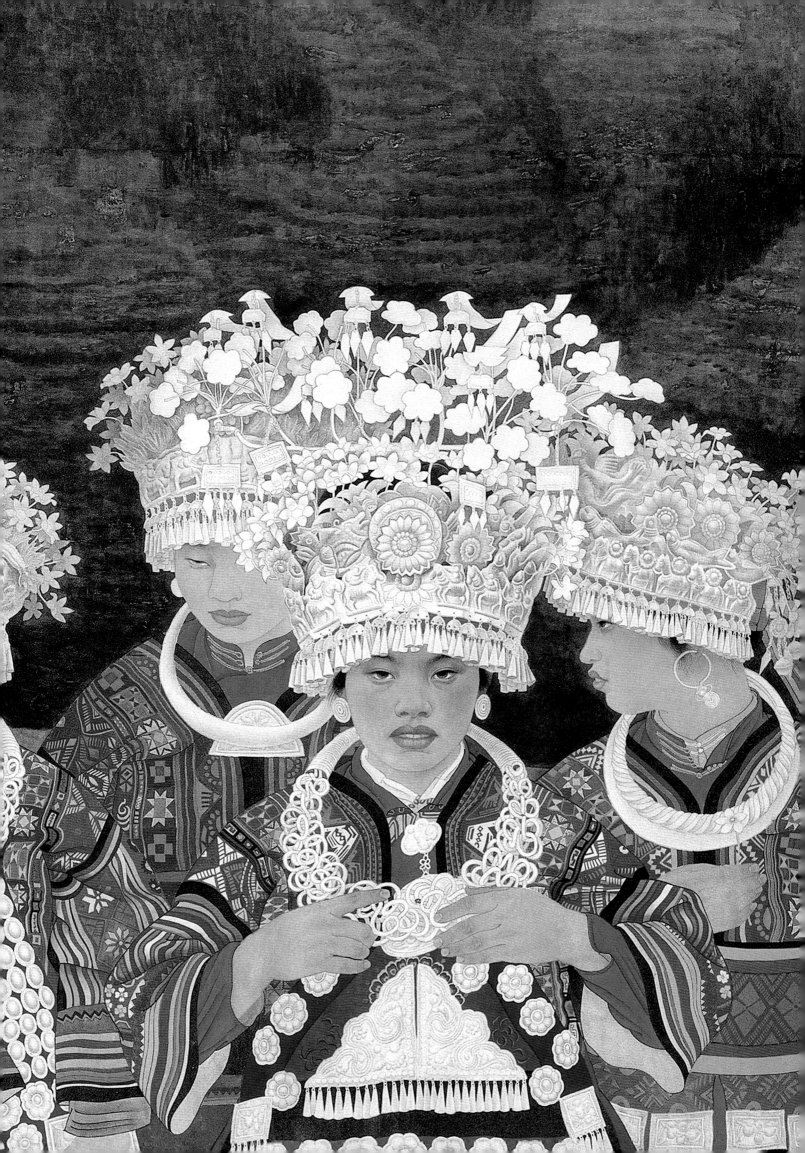

← 银装（素描稿）

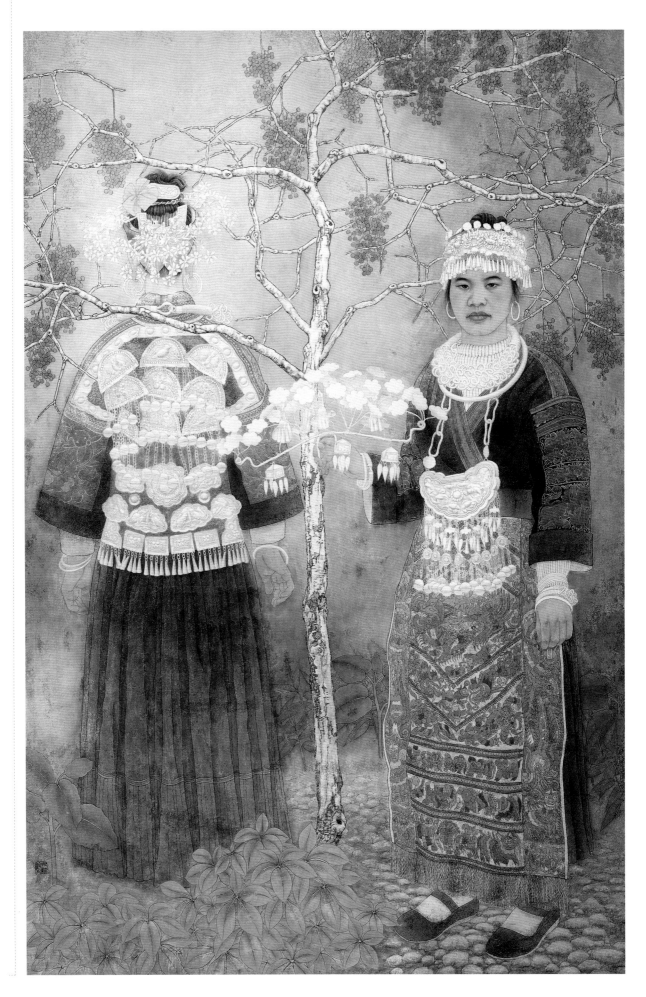

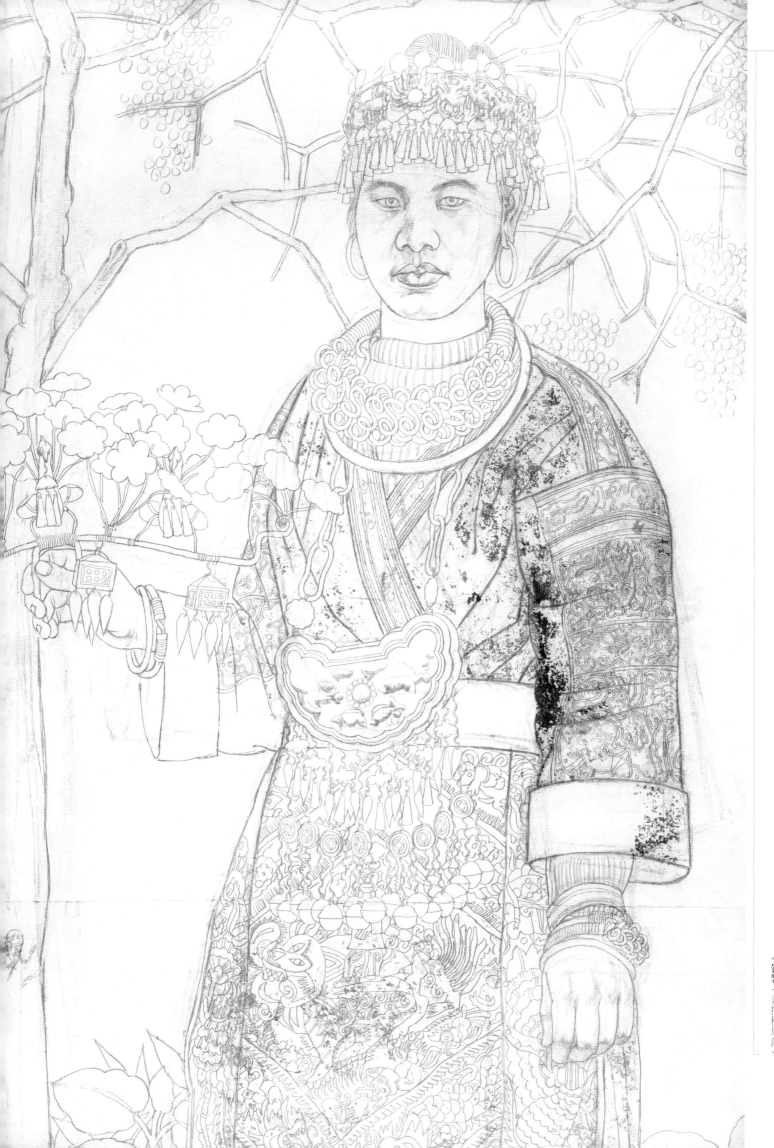

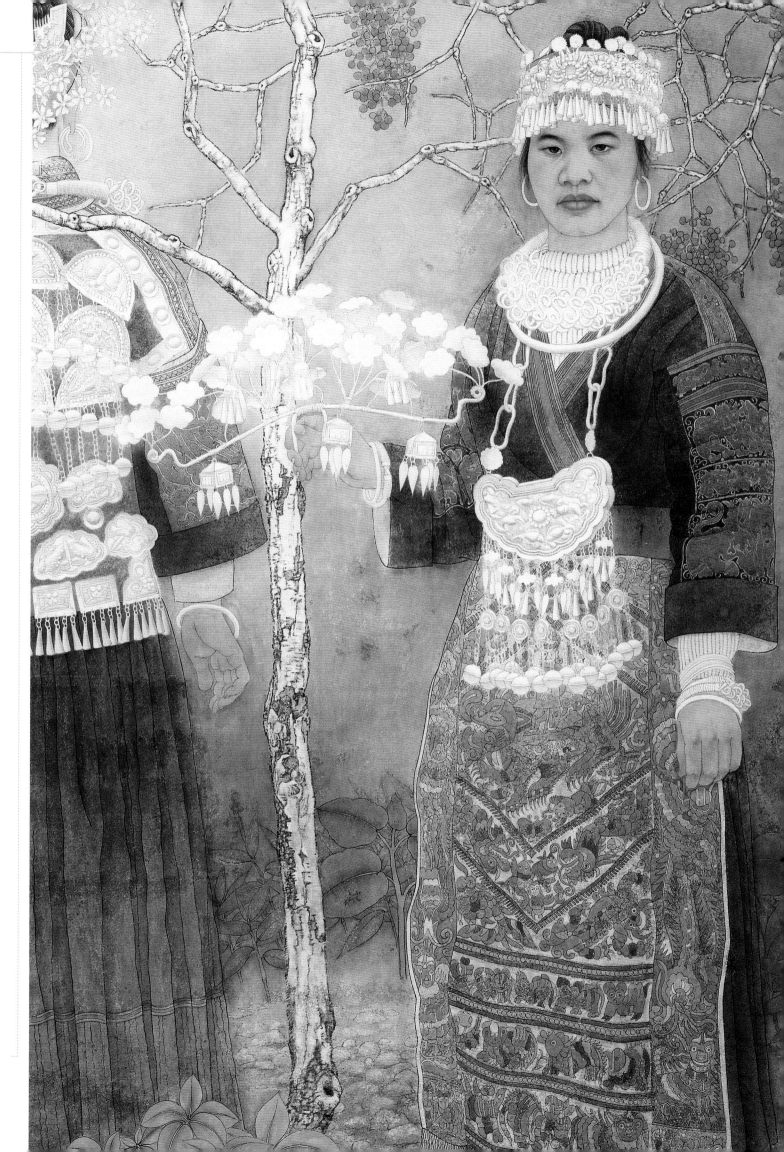

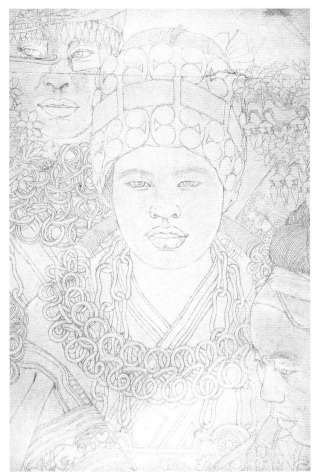

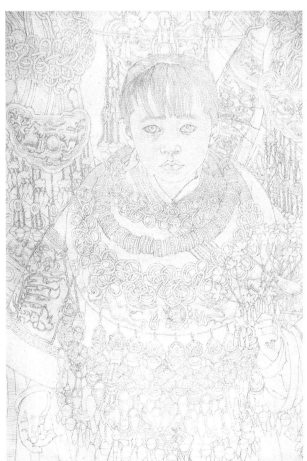

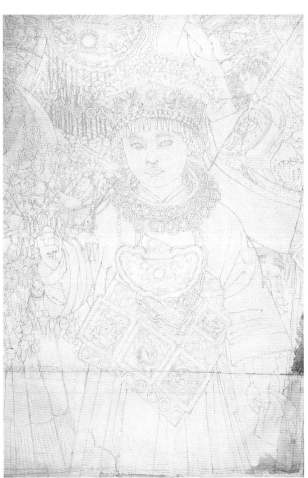

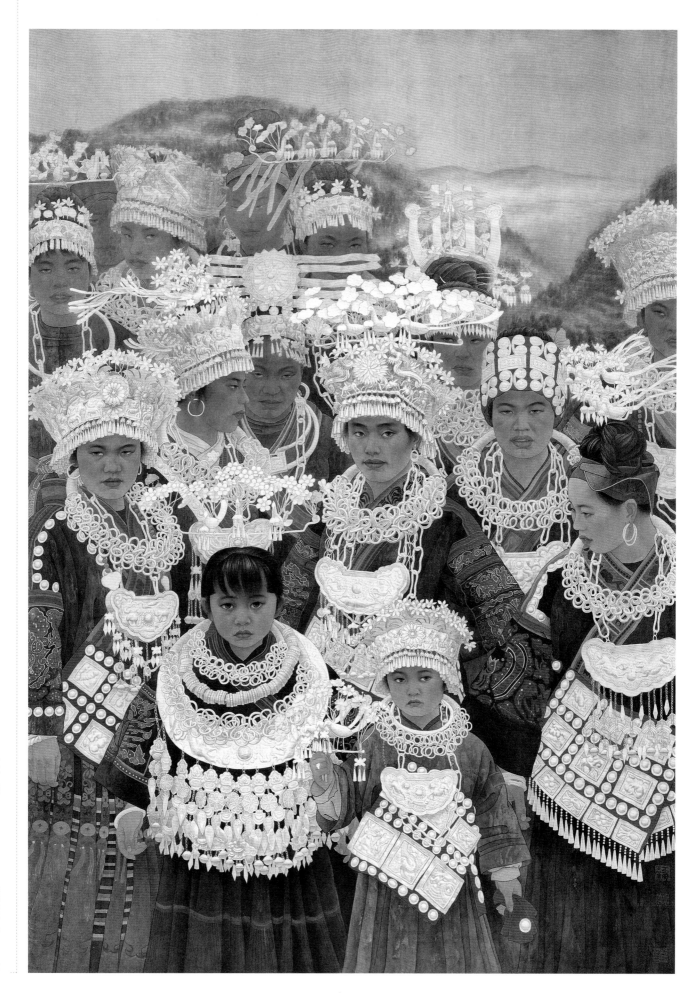

二月花　190 cm×134 cm　绢本设色　1993年

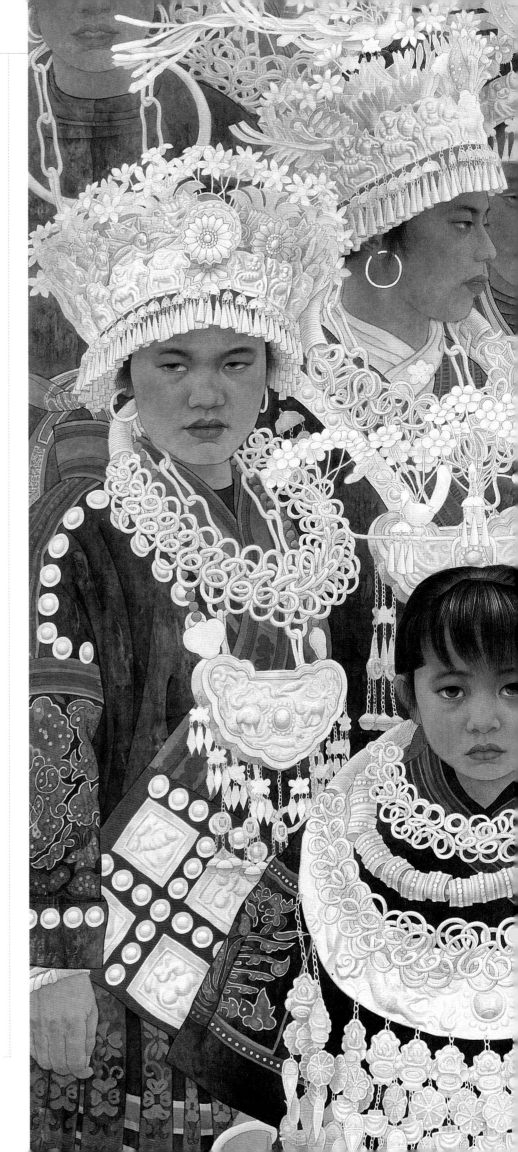

肤色用赭石、三青、藤黄加蛤粉调制而成。罩色时空出眉毛、眼睛、嘴和头发，从上到下一遍而成，然后又用淡蛤粉提一遍鼻梁和下颏。用曙红加淡墨复勾皮肤线。银饰先用蛤粉加云母粉平涂，再用较浓的蛤粉、云母粉填染，然后用淡赭墨复勾。

肤色以赭石为基调，根据脸部不同区域的颜色变化分别调入花青、草绿或曙红，以表现颜色的微妙变化。罩肤色时颜色调得不宜太浓，要根据所需色相调制成半透明状。罩色时要有秩序地一笔连一笔均匀平涂，切忌毛笔来回乱蹭，不然颜色会不匀。填石色要小心谨慎，空出墨线，以保持墨线原有的风韵。石色不宜过厚，最好一遍完成，如需第二遍，先刷一遍胶矾水，干后再填。银饰用蛤粉加云母粉，细致刻画银饰的质感。经过渲染、罩色，墨线可能受到影响，变得含糊无力。这时用物象同类色的植物色加淡墨复勾醒之。一切完成后再从整体角度反复审视画面，看看整体色调如何，有哪些颜色不协调，画面的主次关系、虚实关系怎样，局部与整体的关系如何等，发现不足立即调整，以使画面协调统一完整。

二月花（局部）

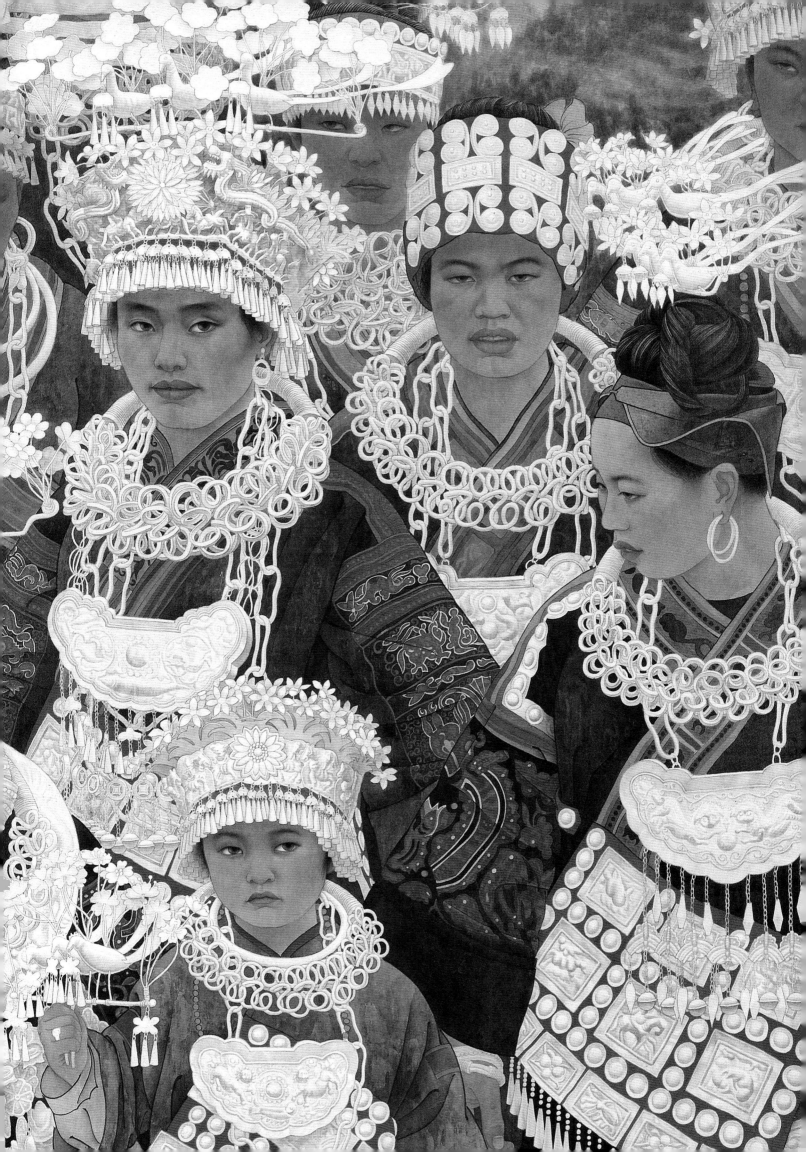

王海滨

首都师范大学美术学院副教授、中国画系副主任、硕士研究生导师、中国画创作与理论研究方向博士研究生，为中国美术家协会会员、中国工笔画学会理事、北京市海淀区美术家协会副主席。

作品参加第十、十一、十二届全国美展；第五、第七、第八届全国工笔画展并获银奖、优秀奖、特邀作品参展等；第三、四、五届全国青年美展，并获优秀奖；第三、第四届北京国际双年展等国家级展览40余次；参加在中国美术馆、中华艺术宫、今日美术馆、养墨堂美术馆、炎黄艺术馆等机构举办的学术展览60余次。

作品被中国美术馆、中国国家博物馆、中央美术学院、中央军委大楼、中央办公厅等机构收藏。

读图时代昭示着我们再去试图以绘画模仿自然的道路已经越来越不好走了，中国画的发展更应该把注意力放在中国画特有的形式、材质以及内在意境上，使中国画更具备特有的识别性、内容性和联想性。

工笔画意象

第一，造型。意象造型并不只是简简单单的表现人眼对于物象的直观感受，而是画家根据自我感受，主动地对物象进行处理、加工、提炼、变形从而形成一个主客观合一的意象的整体。中国人从没有把照抄现实当作艺术追求的最高目标，相反，传统的中国画更多的被赋予了意象性的精神寄托，从而更深刻地表现作者的思想。以北宋赵佶的《瑞鹤图》为例，作者意图把真实生活中无法遇到的画面勾勒出来，画中的瑞鹤或伸或弯曲着的脖子，那是鹭或鹤飞翔时才有的姿态。对鹤的造型处理使得它们之间增加了开合、承让的关系，形成了一个互动联系的整体，群鹤顾盼生姿，仿佛齐鸣之声不绝如缕。这种意象性的造型，构成了充满审美意蕴的画面。

第二，用线。在客观世界里，线并不存在，但"线"是中国画意象思维方法中重要的一环。中国画具有书法趣味的用线有着相对完整而独特的形式语言和评价体系，作品的体面、层次、虚实等关系全依靠线条的排列、穿插、转承等表现方法，此即为中国绘画所独有的意象形式语言。以工笔画为例，它有着与西方绘画截然不同的线造型特点，配合中国画特有的设色强调了绘画的平面性和装饰性。

在《簪花仕女图》中我们可以感受到，唐代绘画的写实不是对客观物象的逼真展现，画中线的运用松动随意，无一丝刻板，在很好地塑造了人物形象、体积、质感等不同层面的同时，强化了具有书法韵律美和节奏感的用线方式。即使设色，也是见笔触、有书写性，富于意象精神。实际上这是一种既关照客观对象，又强调画家主体意识、意象特征的表现手法。

第三，设色。中国画的设色并不是简单的平涂颜色，更不是如工业产品如漆似镜的均匀喷绘，而是以谢赫六法中"骨法用笔"为参照，以平面性和装饰性为主要描绘手法的理想性的意象色彩。在没有科学作指导的古代，我们的先人通过简单细致的观察，结合内心的感悟，产生了中国画所特有的意象性色彩理论。

意向性色彩是在参照客观物象的基础上进行的主观设计，此时的形与色，不一定是写生所得，而是画家基于客观物象的观察体验主观重组而成，因而色彩变得比真实的颜色更具理想化和意象美感。这种真实物象和画面色彩间的距离，使画家得以自由地实现色彩的诗意化。

如钱选的《山居图》，画里物象的形与色，是作者对生活体验后的升华与重组，画中之山比眼中之山更美好。在诗意的画境中，碧峰耸立，绿树成荫，色彩葱翠欲滴，和谐统一。这高度的和谐，拉开了绘画与生活的距离，也正是意象绘画的特色所在，是诗化的自然色彩。在此，画家通过主观处理，将最符合物象本质的特征进行了强调，而其他因素则相对减弱或者忽略。比如，减弱了因光线影响而产生的色相、纯度和光影变化，将画面变为相对统一的色彩，如画中的山、树皆处理为蓝、绿色为主调，结构处虽有些许深浅的变化，但也是同色系颜色的深浅变化、凹凸变化而已，没有受环境色、光源色的影响。

中国画特有的意象性造型要求画家把更多的精力放在对象的精神性特征和文化意蕴上，所以在创作中，生活体验是必须的，在此基础上，意象思维在其中具有决定性的作用。

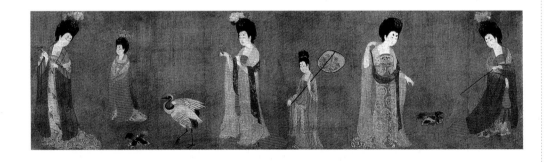

↑ 周昉 簪花仕女图 唐 绢本设色 46.2 cm×180 cm 辽宁省博物馆

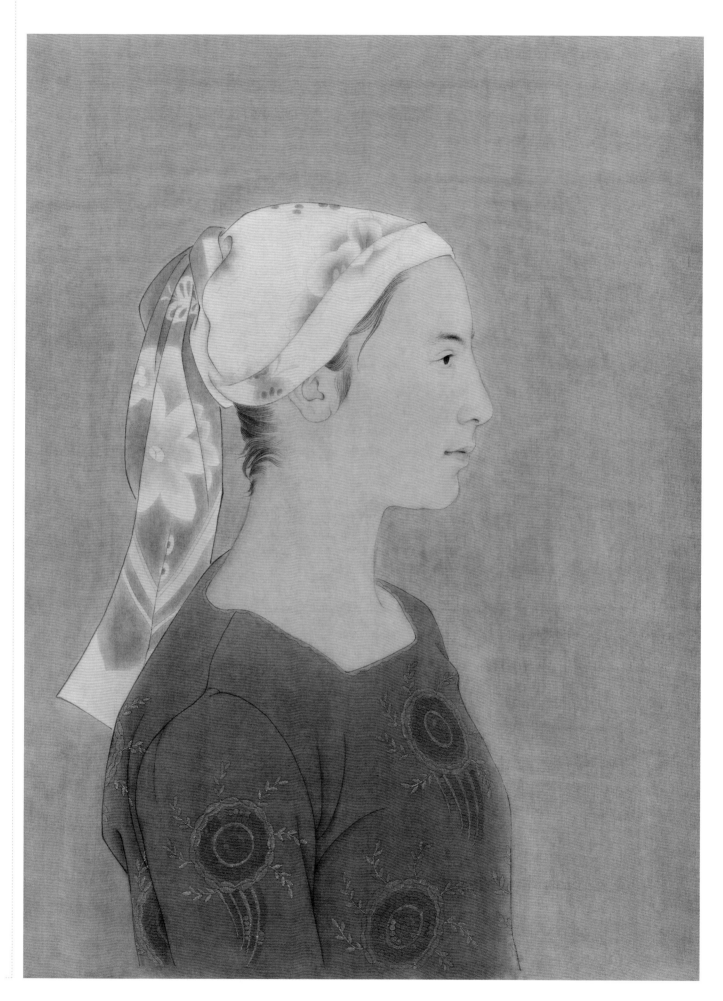

帕米尔　80 cm×60 cm　绢本重彩　2014年

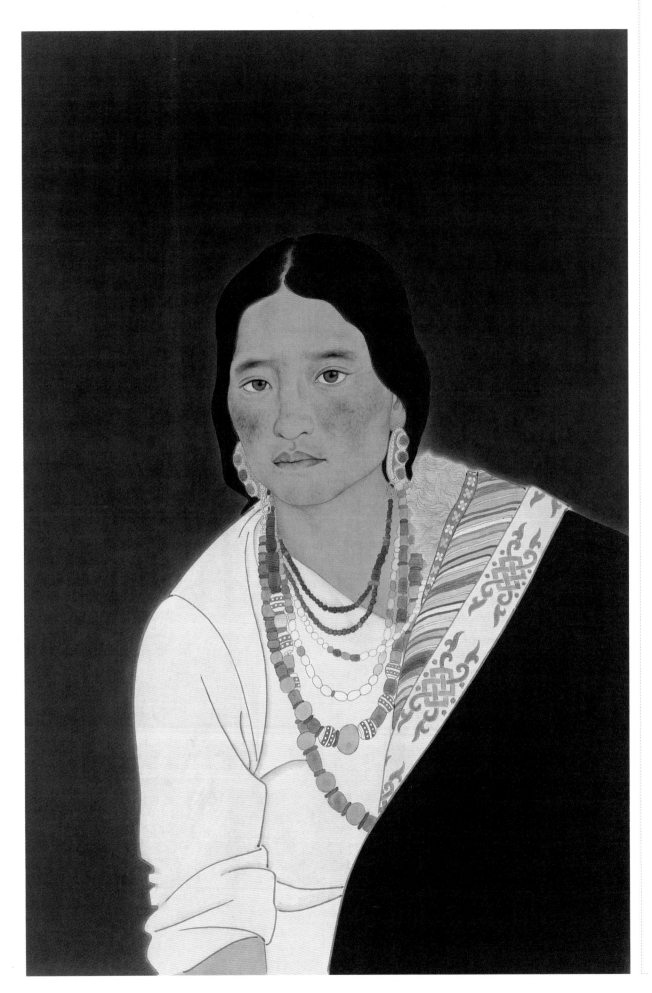

《云端5》 80 cm×50 cm 绢本重彩 2016年

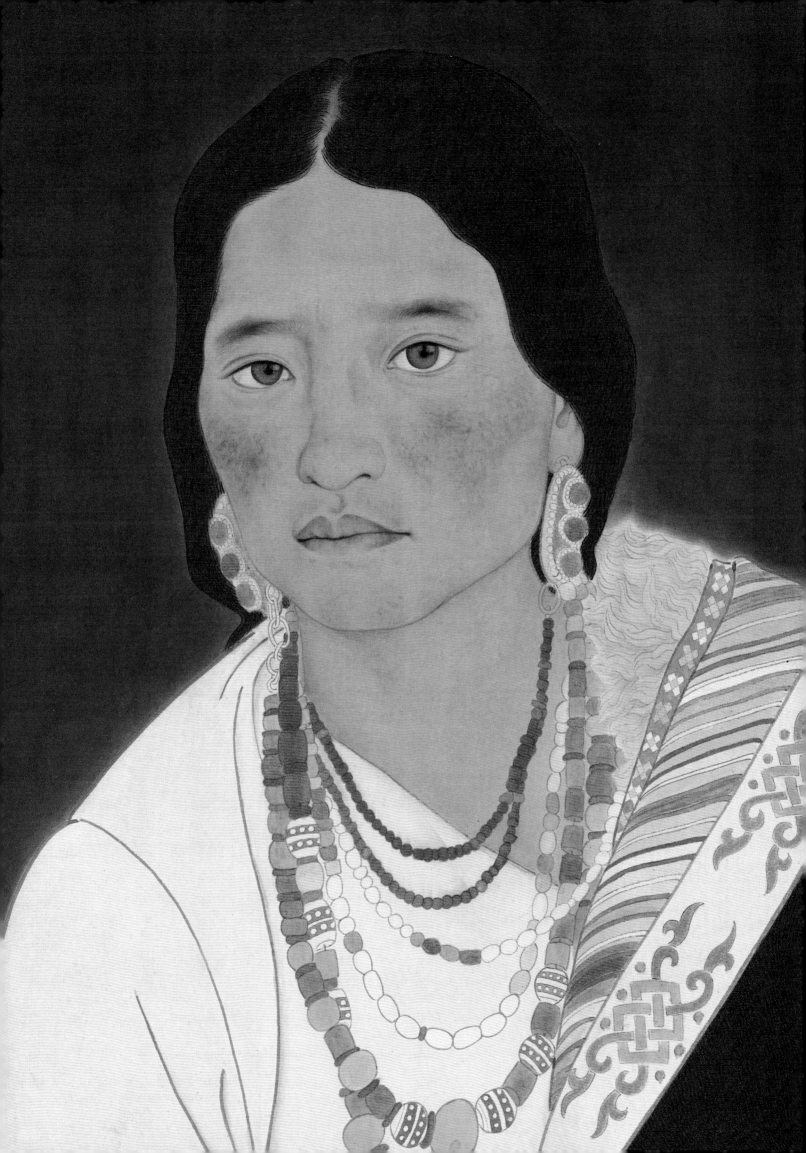

创作步骤

步骤一　勾线

体现物象主要结构、动势的用重线勾勒，其他如缝纫线、惯性线等则相对减弱。具体方法为先勾主要部分，随着墨色逐渐变干、变淡时勾非主要部分，画面用线自然体现干湿、浓淡、虚实诸关系。线条的长短、干湿、浓淡、虚实，用笔的快慢、急徐、提按、顿挫除联系造型外，又体现画面的节奏、韵律，超出了具象的"线"，而呈现出抽象、自由的律动之美。

步骤二　染色

从物象的结构出发，施染时强调结构点，不受自然光照过多干扰，不照搬客观光源下的自然现象。这就要求我们滤掉或弱化自然的光影、明暗，追求相对平面的用光。换句话说我们对体面的追求最多是浅浮雕的效果，而非圆雕的立体效果，这样作品呈现的面貌更符合中国画的审美特征。

在刻画细部时不是将目之所及的细节做客观描摹，应根据表现之需有目的地择取，提炼出最重要、拟重点表现的部分，其他则可"视而不见"。在贺尔拜因的作品中有很好的印证。作者将上眼睑、鼻下线、口缝等较明显的结构进行强调，其他则弱化处理，这样突出部分则更好得以凸显，这种有意识地加强与减弱提升了画面的表现力。

在《达瓦》这张作品中，着重强调眼睛、鼻下线以及口缝等主要结构部分及体现面部结构和物象特征的刻画，虽体现出一定的体积结构，但整体控制在平面的审美范畴（要求）内。脖子的结构进行了适当的简化，面部则更为突出，借以形成松与紧的节奏。

步骤三　调整

从整体出发进一步协调、完善画面。在造型艺术中，自然形态和艺术形态不同，艺术形态带有作者主观再创造的成分而更具表现力。画到这个阶段，作者主观处理的成分应该更多一些，从画面出发做主观的调整，使画面更趋协调、完整。

皴画脸上的结构时用色宜干，这样用笔松动、见笔触、有控制力。为了追求轻松的画面气质，并非皆为干净平匀的分染，有时用笔是带有书写性质的积染，就像套版没有套准似的层层交叠，纹理错落而又不失气韵贯连，色彩既丰富又不会因为颜色过匀而滑腻，整体感觉平匀而又有斑驳的肌理感。

←
达瓦（步骤图）

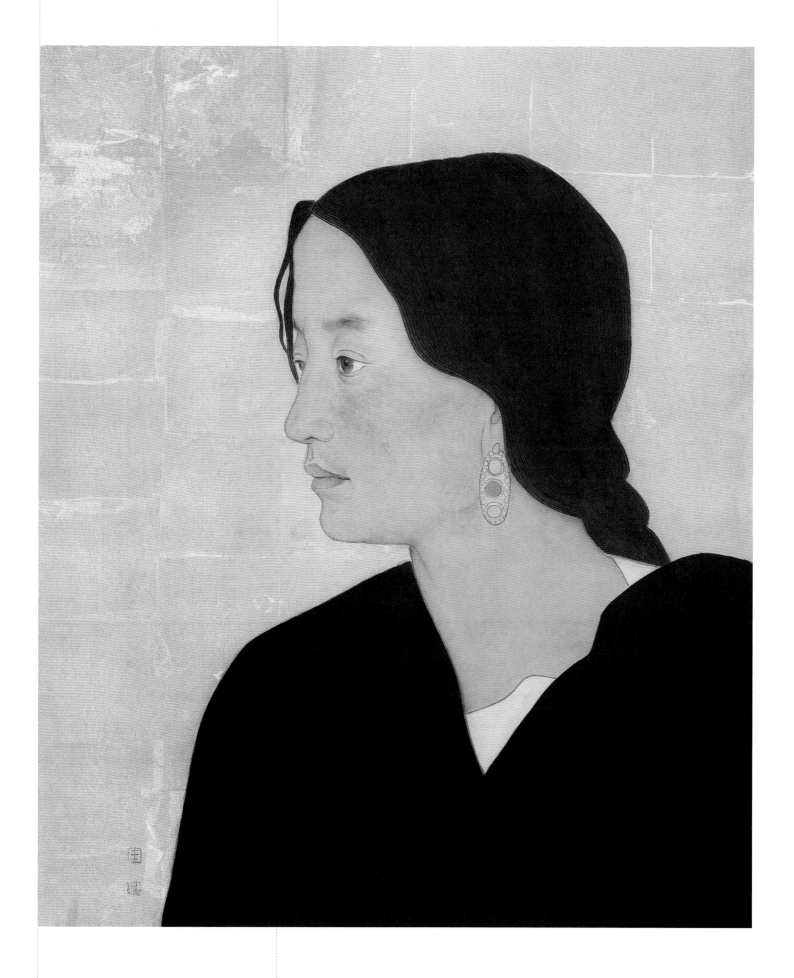

↑达瓦　65 cm×54 cm　绢本重彩　2018年

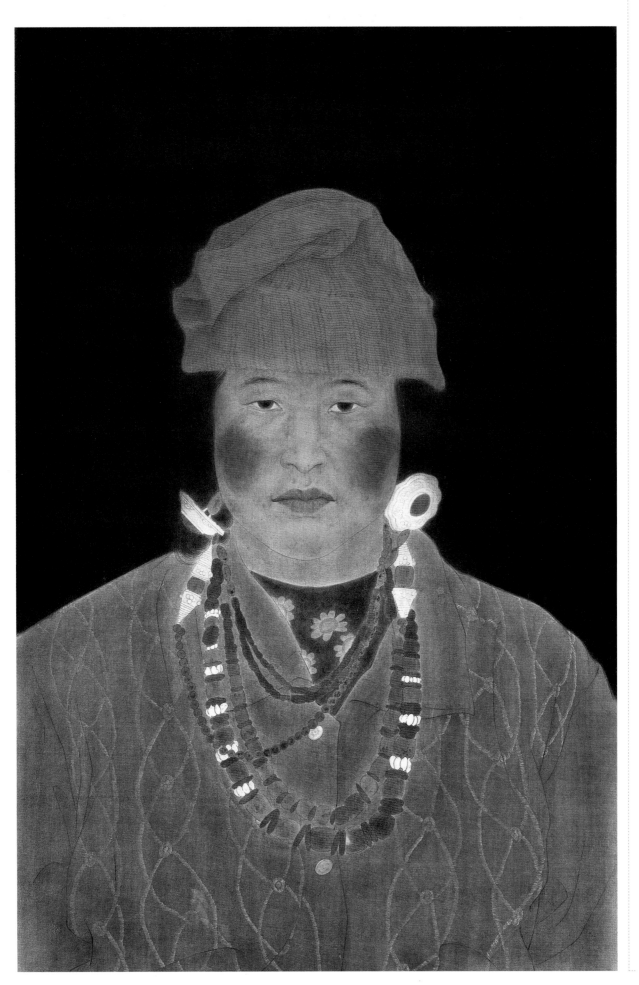

←吉祥西藏　75cm×50cm　绢本重彩　2010年

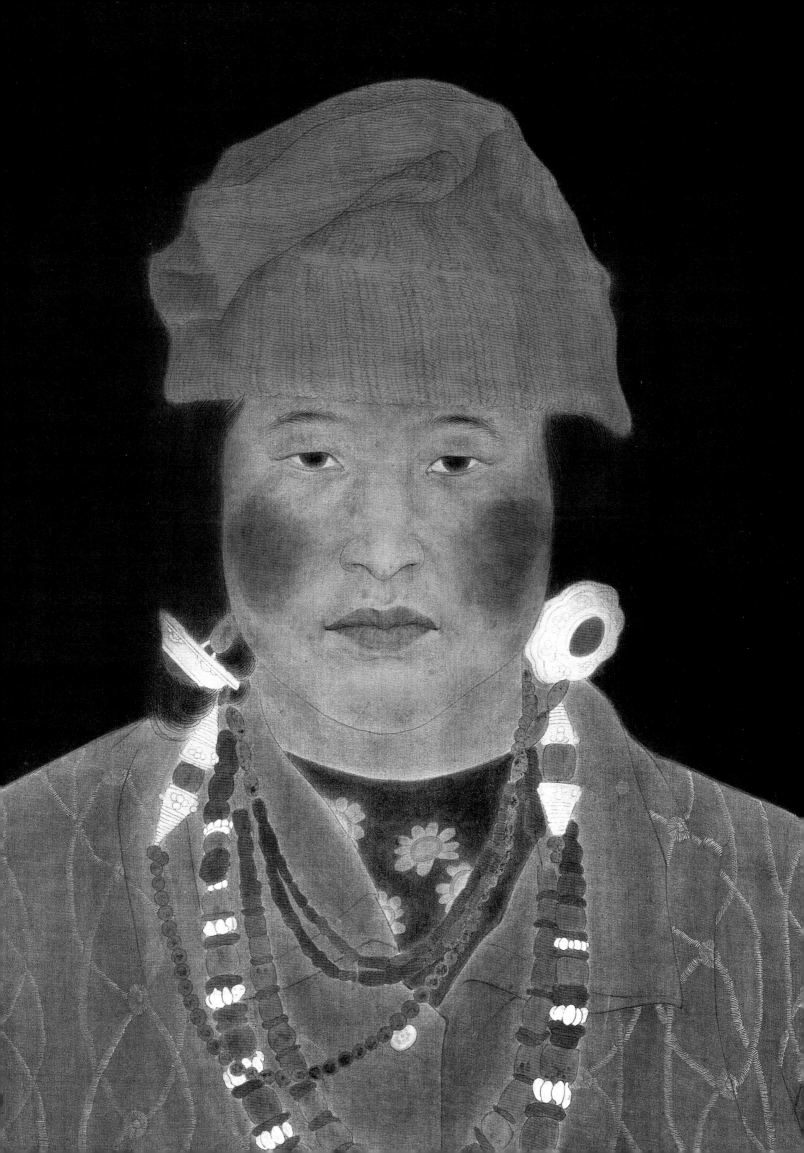

↑朗杰　53 cm×46 cm　绢本重彩　2016年

↑次多吉　40 cm×39 cm　绢本重彩　2013年

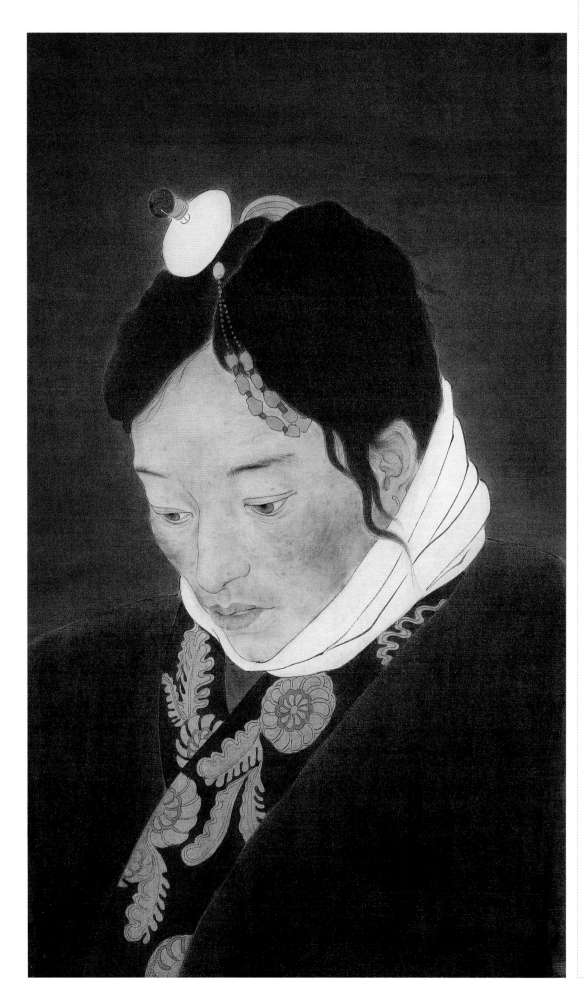

←云端2（与王瑛合作）　70 cm×55 cm　绢本重彩　2009年

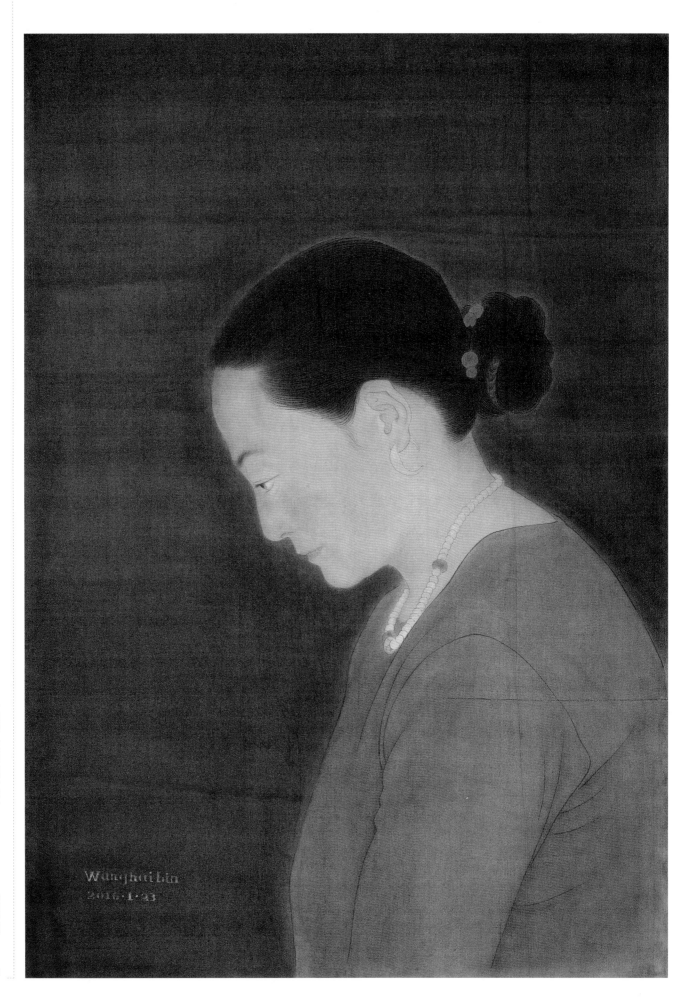

云端3（与王瑛合作）　93 cm×63 cm　绢本重彩　2016年

工笔画精神

纵观历史，我认为把西方绘画同中国画融合得较好的应该是《明人二十二像》的系列作品，这些作品可称为是明代中晚期士大夫的精神写照。每个人的表情都很独特，让人感觉每个人都是活生生地站在自己的面前。文艺复兴三杰活跃的年代大约是大明正德年间，也就是王阳明生活的年代，而到了万历年间，西方的绘画方法已经很成熟了。《明人二十二像》明显地受到西方绘画的影响，但是从其表现技法和人物形象来看，刻画以固有的凹凸关系为着眼点，并不受外界光源的影响和明暗因素干扰，营造了一种平光的效果。作品很好地体现了传统的人文情怀而又有精准的结构；既有体积感又不失中国画的平面性；既有一定的造型规律又不概念化——这种造型方法，可以说就是立足本土又吸收外来艺术的典型例子。工笔人物画作品亦在追求这样的效果：弱化光源，保留结构，结构准确而不失中国画的用笔，将情与物、意与笔、主体与客体等因素统一起来。类通西洋画法而能传神达意，体现出的还是中国的人文主义精神。这也是今天画家面对西方艺术，如何吸纳化合的一个成功启示。

中外绘画的面貌也出现了很多相似的追求和效果。如戴维·霍克尼的《贝森比路上布理德灵顿学校与莫里森超市之间的25棵大树·半埃及风格》这张摄影作品中，体现的就是类似中国画的意象效果，画面中对于树的立体形态没有太多的表现，只是接近逆光的树枝、树干、树叶这些树的最本质的东西。树与树之间是并列的，没有涉及太多的透视关系。作者将其命名为"半埃及风格"也是出于把树处理为意象的、平面的、不是一点透视的缘故吧，用戴维·霍克尼的话来说："我试图做出自己喜欢的一排树，但是从一个地方是看不到这排树的。"实际上，他所说的正是中国画中所涉及的散点透视，他所说的半埃及风格也正契合了中国画的平面性、意象性以及散点透视等艺术特征。这类艺术作品让人们感受到更多的是画家的思考和赋予绘画作品的意象感受与艺术处理。

（下转P81）

央珍吉祥（局部）

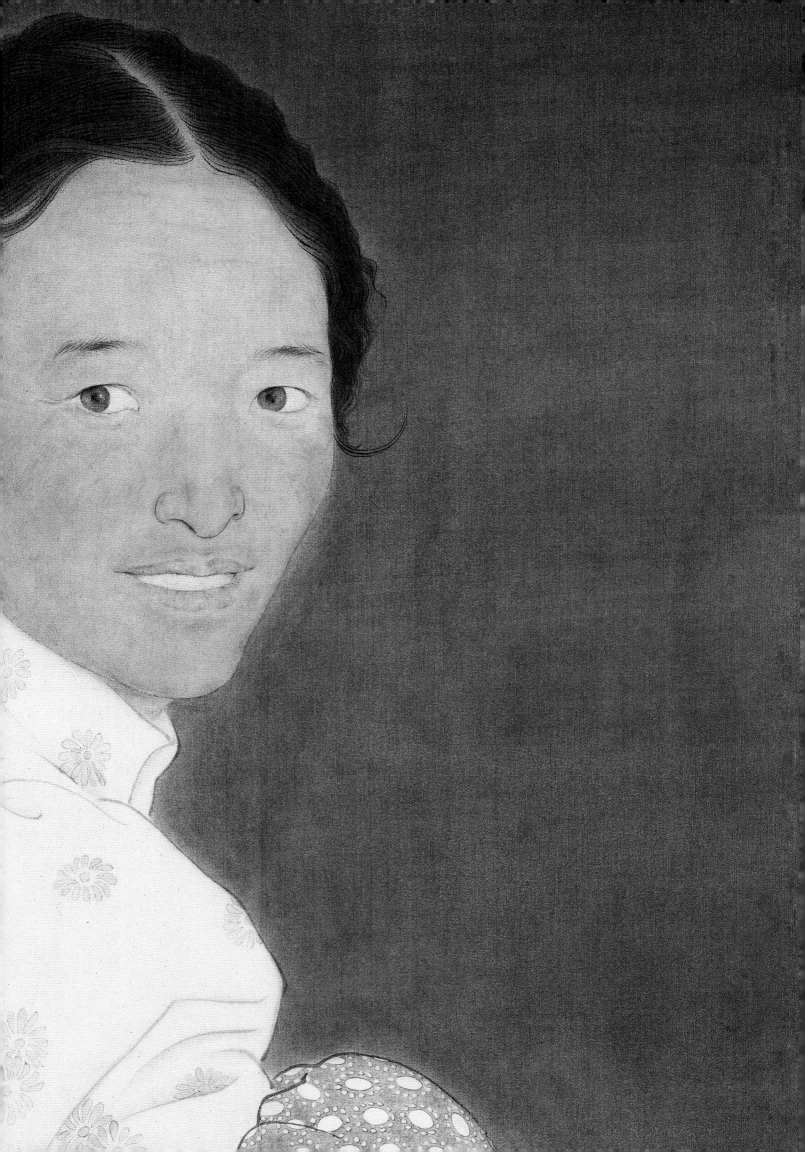

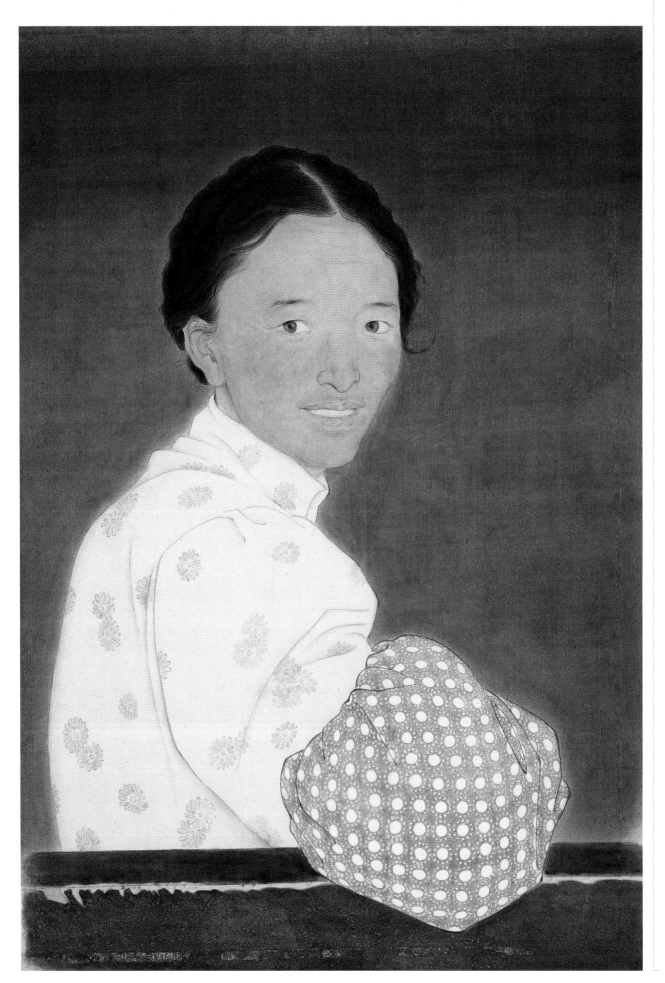

←央珍吉祥　69 cm×50 cm　绢本重彩　2013年

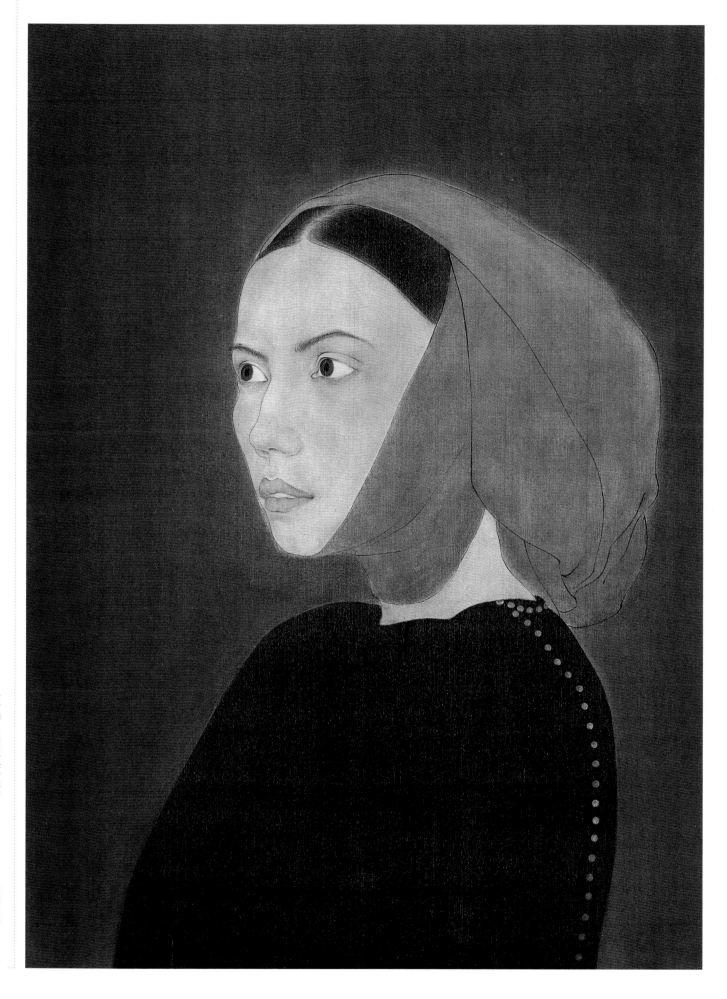

↑「云端」（与王瑛合作）　55 cm×40 cm　绢本重彩　2006年

白玛　50 cm×40 cm　绢本重彩　2011年

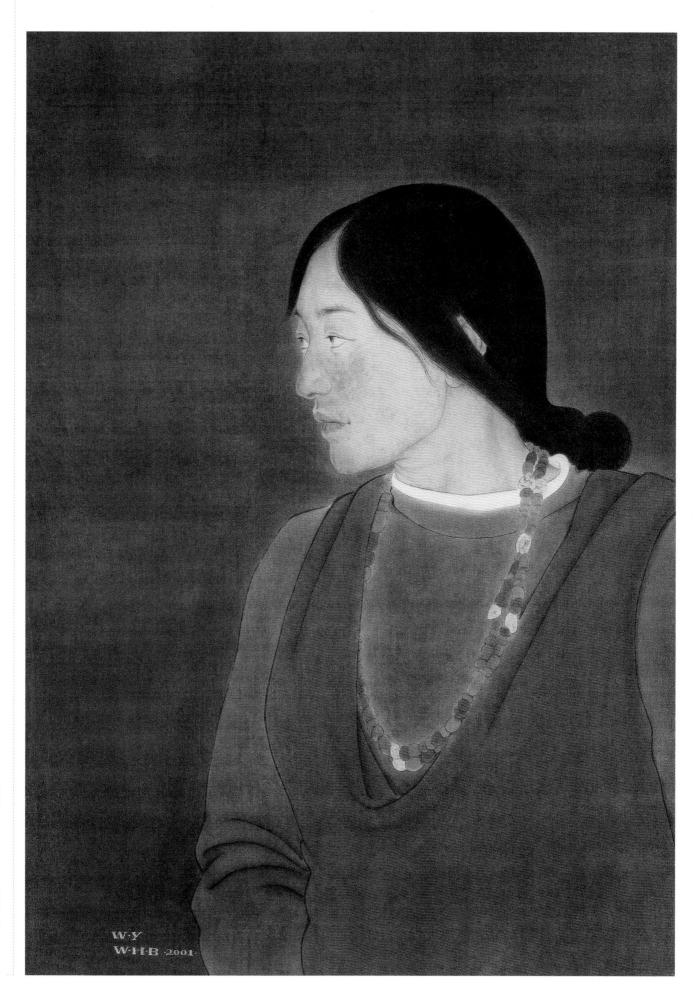

↑西热　70 cm×50 cm　绢本重彩　2001年

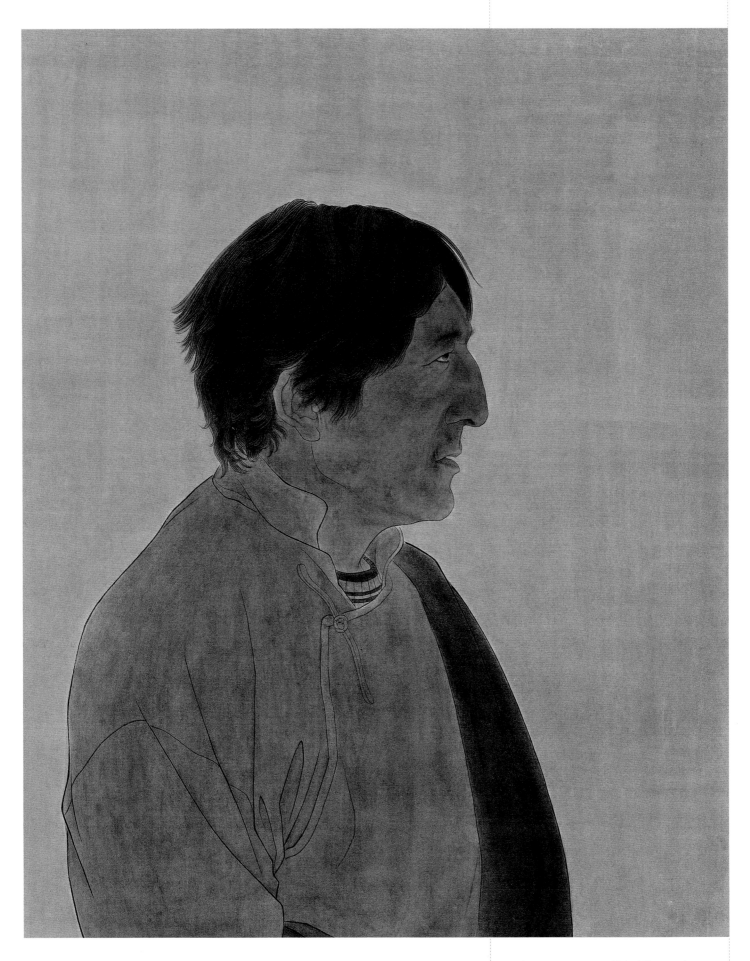

↑远方 77 cm×59 cm 绢本重彩 2008年

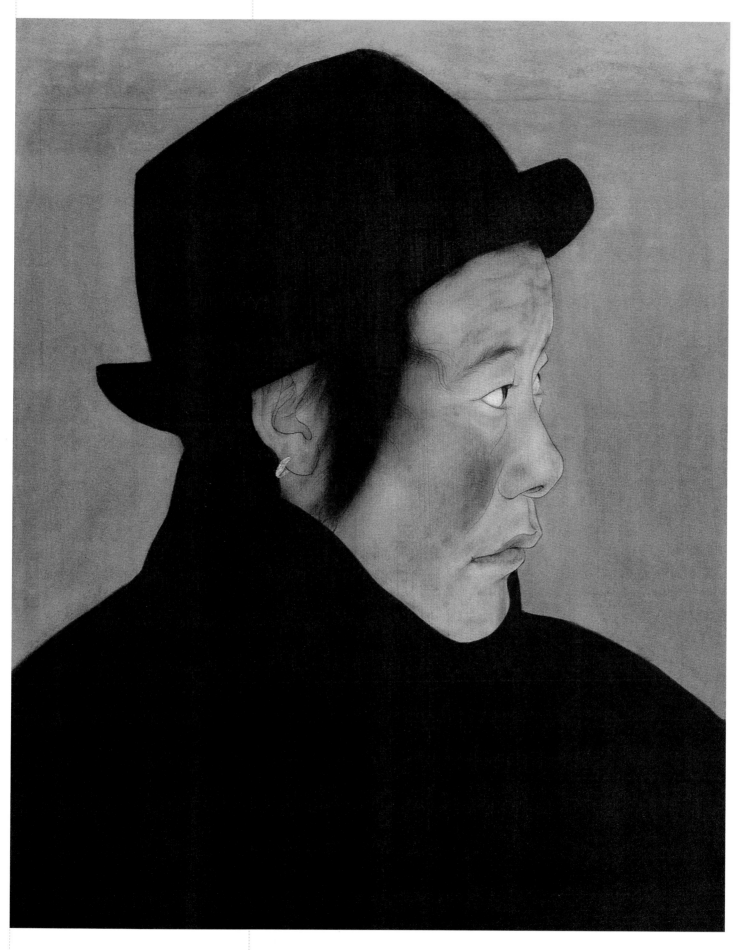

↑黑衣人　51 cm×35 cm　绢本重彩　2006年

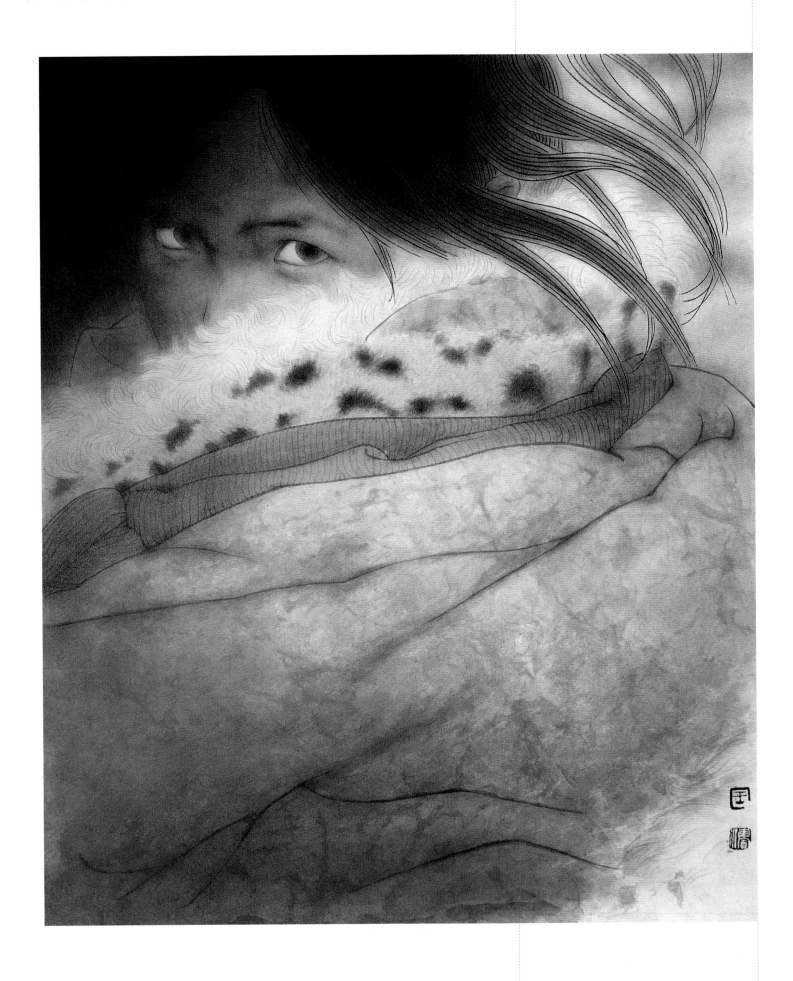

↑憧憬　30 cm×31 cm　绢本重彩　2005年

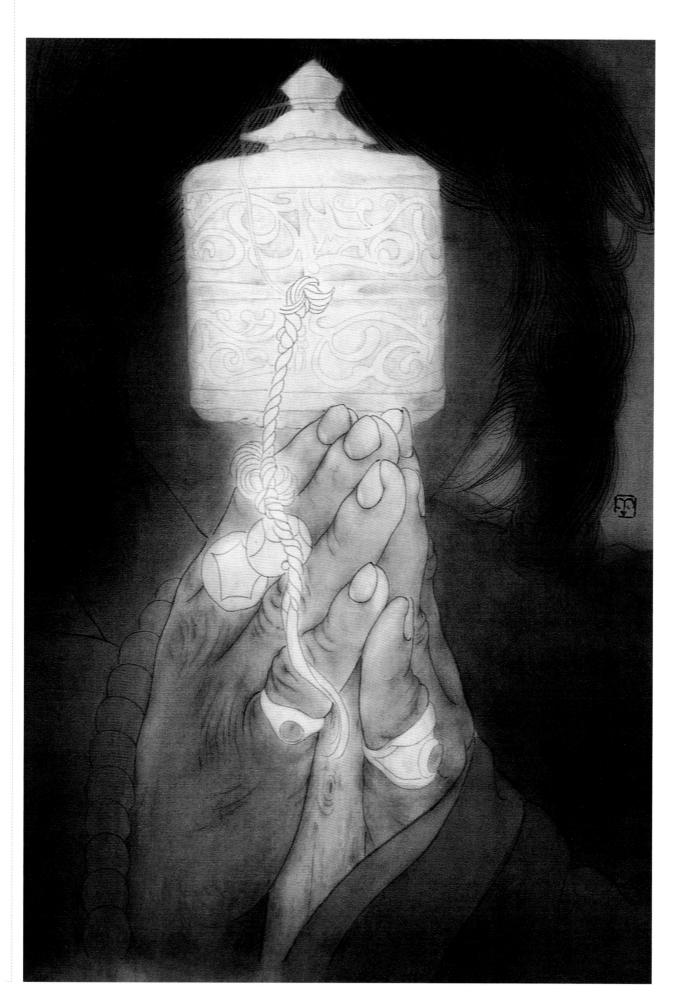

虔 36 cm×26 cm 绢本重彩 2005年

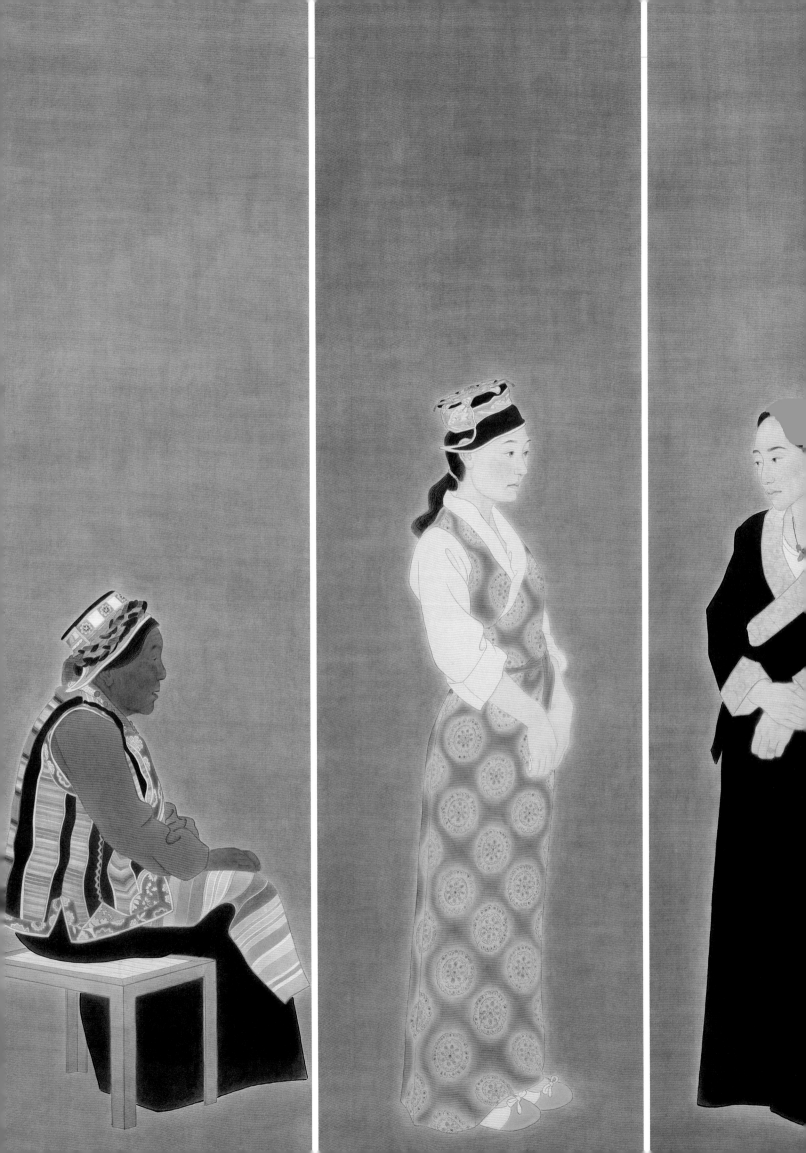

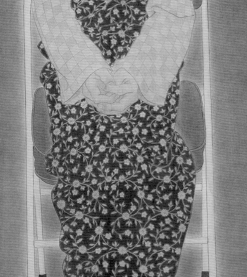

（上接P70）

　　随着互联互通时代的到来，我们可以更加便利地在网上获取丰富多彩的图片，科学地利用网络媒体不仅不会降低绘画的格调，反而会大大拓展我们的绘画素材。同时，读图时代昭示着我们再去试图以绘画模仿自然的道路已经越来越不好走了，中国画的发展更应该把注意力放在中国画特有的形式、材质以及内在意境上，使中国画更具备特有的识别性、内容性和联想性。如此中国画才能在众多w图像中具备独特的审美体验和视觉特点。

　　在西方不可胜数的经典作品中，我对尼德兰文艺复兴早期的美术尤为关注，尼德兰艺术是欧洲特殊政治、经济环境影响下的经典艺术流派。由于当时的西方绘画理论还未成熟，对于物象的处理源于画家对物象的观察和尊重，这些画家描绘自然精细入微，广泛地应用平面化的处理、多遍罩染的透明画法、讲究的用线，高度概括的象征手法，洋溢着文艺复兴早期的宗教气息，庄严、静穆、丰富、厚重而深邃。如凡·爱克（van Eyck）兄弟绘制的《根特祭坛画》（1432年作，包含12幅多联画版画，现藏比利时根特圣·巴冯教堂）即是尼德兰艺术特点的集中体现。凡·爱克以"尽我所能"的艺术宗旨指引着自己在创作中观察入微、细致描绘，把创作的重心放在刻画人物的精神状态上来，使人的脸部没有阴影，从而减弱光影带给人物五官的影响，以近似工笔画"平光"的方式来营造人物的表情和神态，在平面中追求物象本身的结构变化；不同质感的用线体现了对于线条的考究；整幅画面蕴含着静穆与安详，深刻而厚重。这些感受使我意识到，以上这些艺术特征与中国工笔画有着很大的相似性。二者在画面的感受上可以达到某种契合。

（下转P87）

← 山南　183 cm×53 cm×4　绢本重彩　2015年

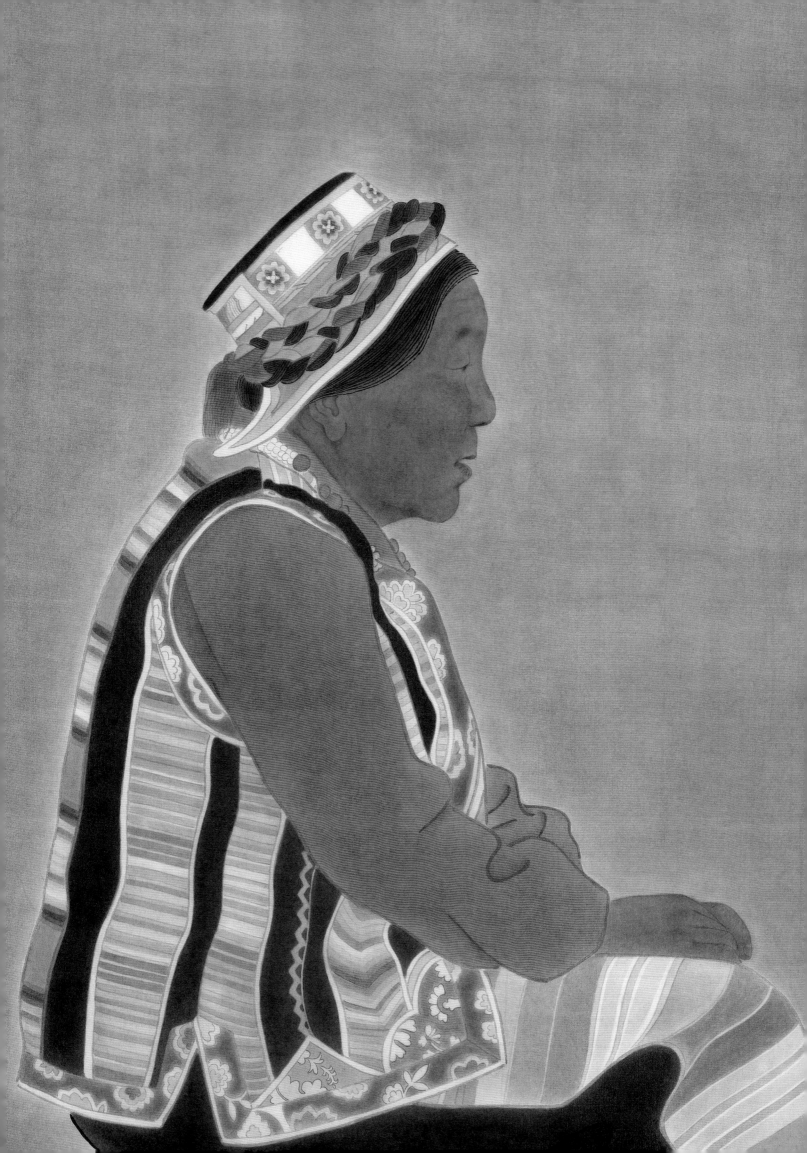

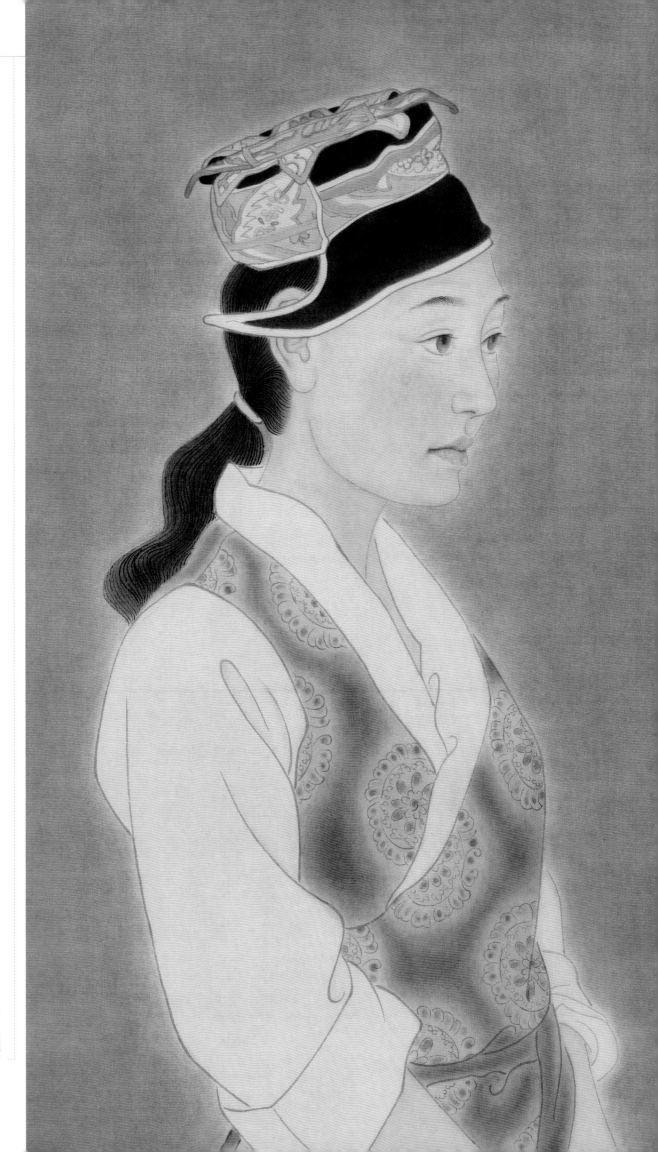

→山南（局部）

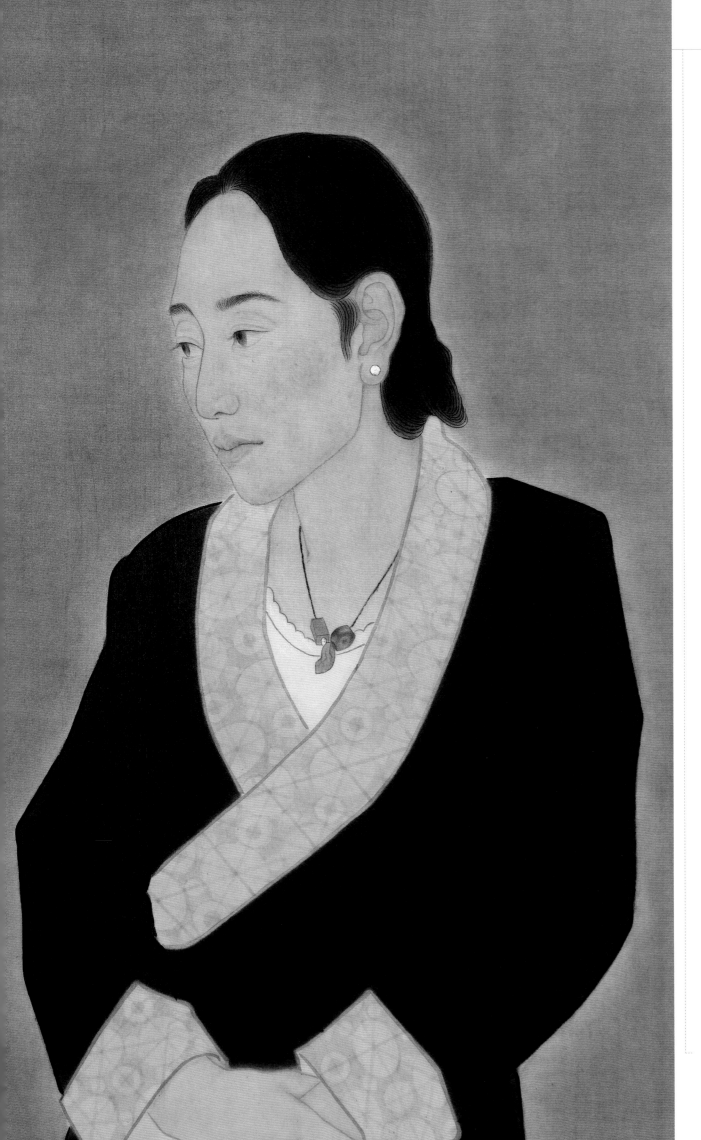

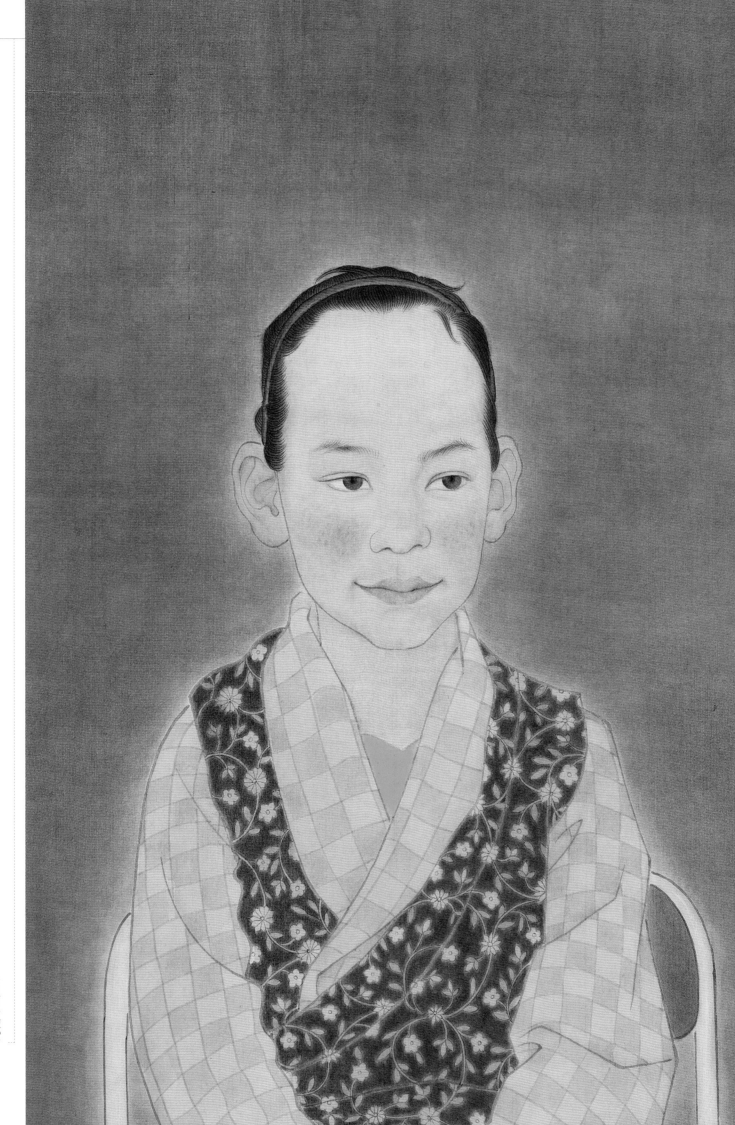

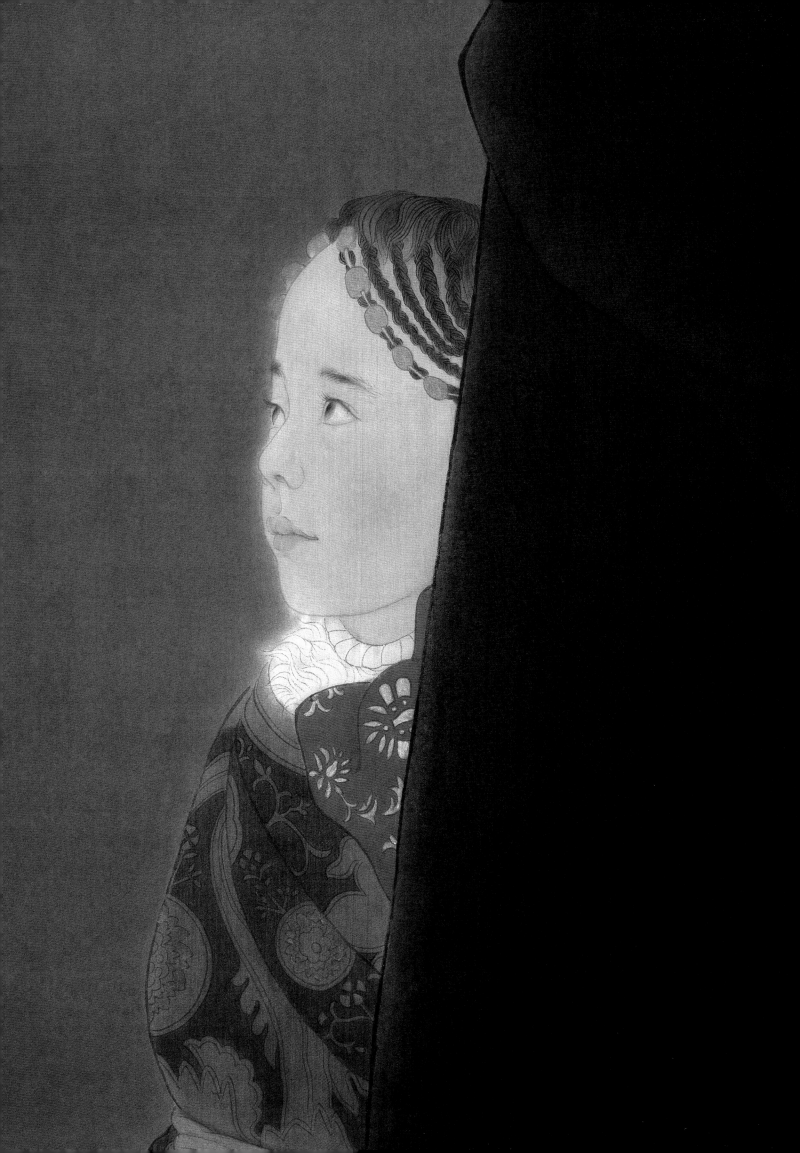

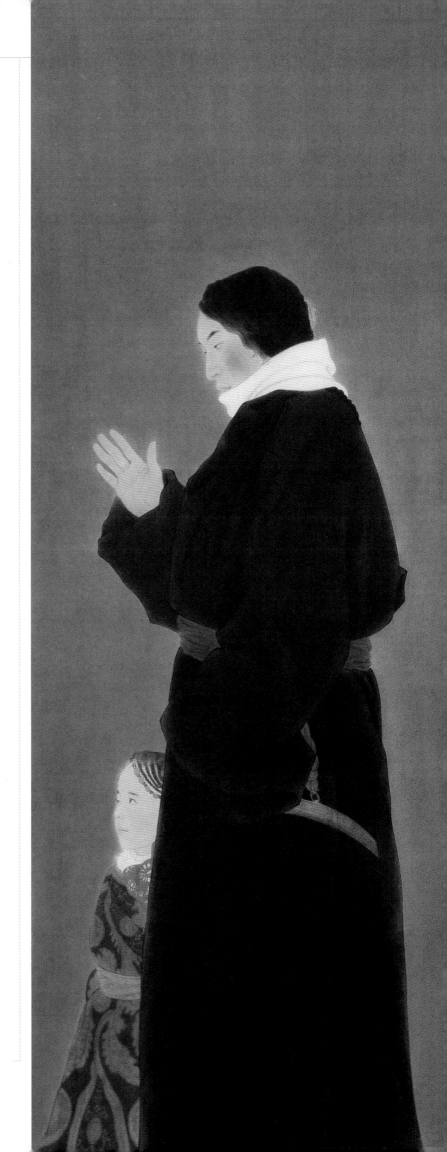

（上接P81）

　　近年来，高原带来的灵感越来越多地进入我的创作。高原给人以圣洁的感受，在当代日益纷繁复杂的社会中，西藏人民始终保持着对信仰的纯真追求，对生活的纯净向往，而藏族形象的朴素感、宗教感和神圣感则深深嵌入了我的脑海之中。高原题材略去繁华，给人以强烈的精神性，以及质朴而宁静的视觉效果。这种题材带给我的感受与尼德兰艺术在强调平面性、装饰性、精神性的表达方法中有着同样的魅力。高原上生活的这群人有着真实的精神世界，甚至于因为与现实世界的距离，他们的精神力量显得更为强烈。把握这种强烈，必须将自己的情感注入笔下的人物，这种情感不是矫揉造作，也不是猎奇的，是真实和朴素直白的。与情感同在的还有技巧，必须在反复推敲后寻找出一个合适的方式，更好地接近感受到的物象，离感觉越近情感和技巧就更简洁、朴素而有力量。

　　基于这种考虑，我试图按照这种思考方法以工笔画为表现形式，着重强调对藏族人精神世界的挖掘探索，以传统的工笔画技法为着手点，追求朴素而专注的表达，撷取"明人肖像"的经验，兼顾尼德兰早期绘画的静谧、沉寂、安然、肃穆的艺术特点，把"中西融合"的表达方法有机地结合在一起，尝试创作出了一批作品，努力体现新的视觉感受。希望能传达出他们这样一个特殊群体精神的力量，希望能以中国工笔画独有的精神内核塑造一个个活生生的人。

一
吉祥　139 cm×50 cm　绢本重彩　2013年

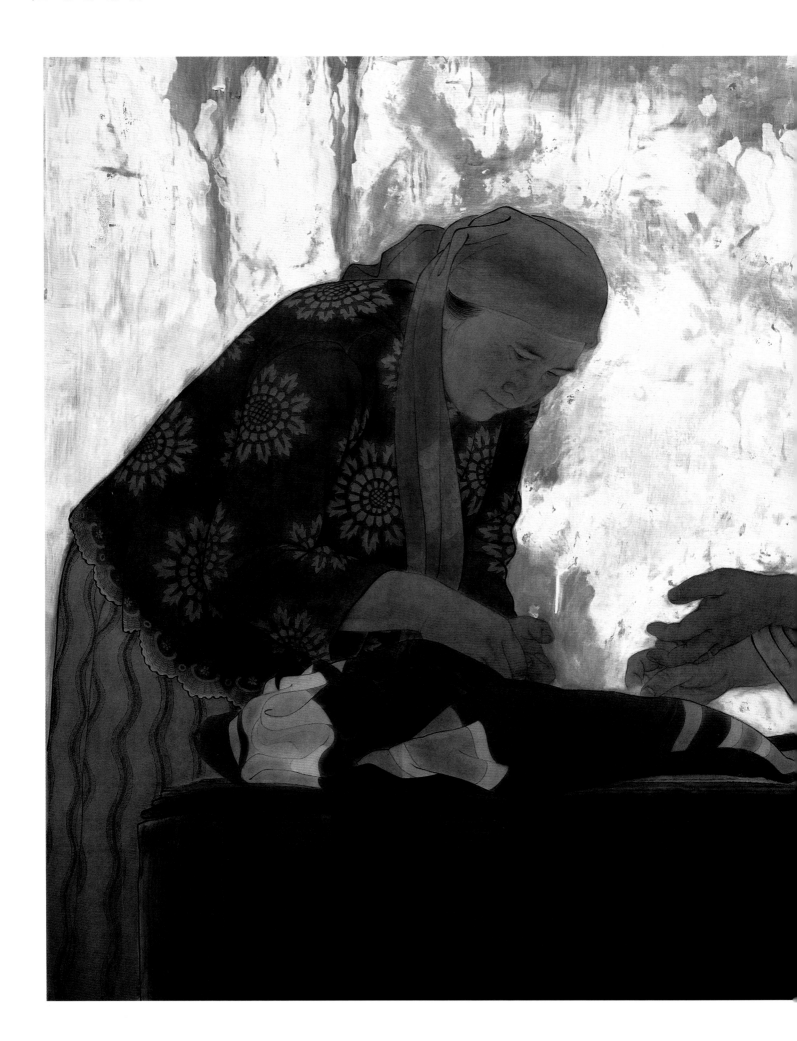

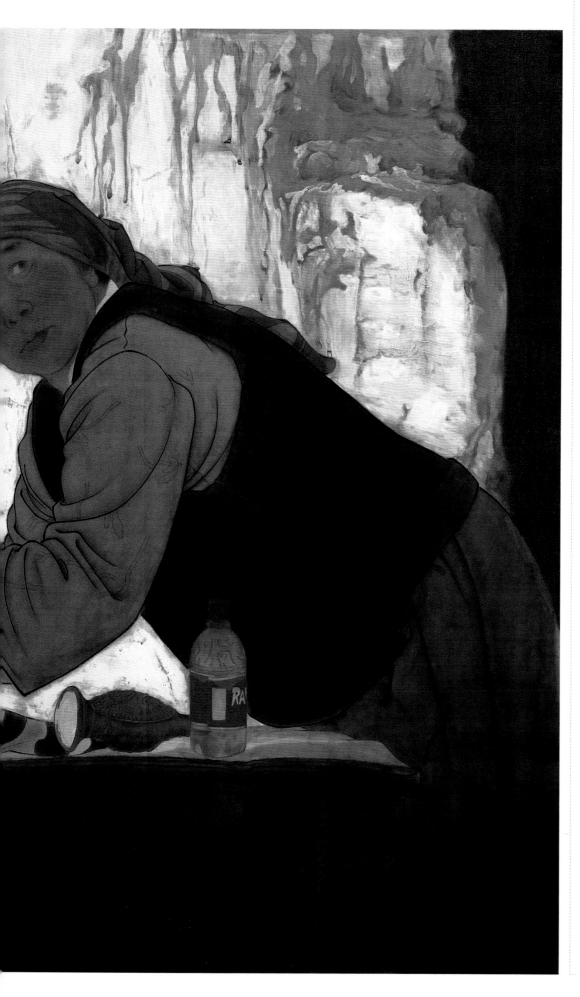

《桑棋》（与王瑛合作） 110 cm×160 cm 绢本重彩 2011年

工笔画品评

由于工笔画自身天然的写实成分，由写实素描入手未尝不可，但如果止于"写实"而丧失了原有的"神、妙、逸、能"的品评方式以及意境、品格等批评观念，不仅丧失了对工笔画的审美能力，连正确的解读都难以为继。中西融合、事尽两极固然鼓舞人心，但陷入"唯写实"的泥沼却难以脱身。郎绍君先生在《谈当代中国工笔画的十大问题》中讲到中国工笔画的十个弊端，我认为"一味制作、无意义的变形、想象力贫弱、格调趋俗"等问题都与没能正确认识素描教学在工笔画创作中的作用有关。拘泥于"写实"和准确不准确，就会在肌理、效果上用猛力而一味制作，就会为了变形而变形，就会把话说尽说满而丧失韵味趋向柔靡、香艳、油腻。这反过来告诉我们，素描是一种科学的研究对象的方法，但要学到家，理解透，然后才能自由地运用它，不被束缚住。这同时说明工笔画对待"写实"、对待素描的角度和态度，不是"素描"看我，而是"我"看素描，"我"用素描。

其次，工笔画的品评标准不能脱离传统审美另起炉灶。

中国画从古至今，给我们留下了一个基本的内核，这种内核，同西方绘画体系全然不同。表现在审美上，其范围涉及文化理念和伦理道德，被赋予了深刻的文化内涵和人文意蕴。它以中国传统的"儒释道"为文化背景，蕴含了中国古典哲学思想。我们传统的审美中，从没有把艺术、把作品当作专门的学科去研究，而是把它同"人"紧紧联系成一个整体，艺术和艺术家的生命历程紧紧贴合在一起。艺术是什么？艺术就是人的生活，是人日常行为中的一部分。任何人都可以把艺术作为修身养性的一部分。可以说，传统的审美，既有外在标准的共性，又有与不同个体内在契合的个性。所以，我们品评前人的艺术作品，要看技法、看线条、看笔墨，更要看品味、看心绪、看精神境界。

以《韩熙载夜宴图》为例，在西方写实性还没有介入，在画家们还不懂得西方解剖学、焦点透视的情况下，其人物造型是成功的，这个成功，既有人物造型的准确和统一性，又有韩熙载这个人物应有的意味在里面，还有画家自己的精神关照在里面。传统的"写真"与意象已经使形象手段达到了意识层面的高度，在对人物的"写真"式取舍以及细节的精准描绘中体现出中国文化独有的品象。

（下转P94）

→
桑椹（局部）

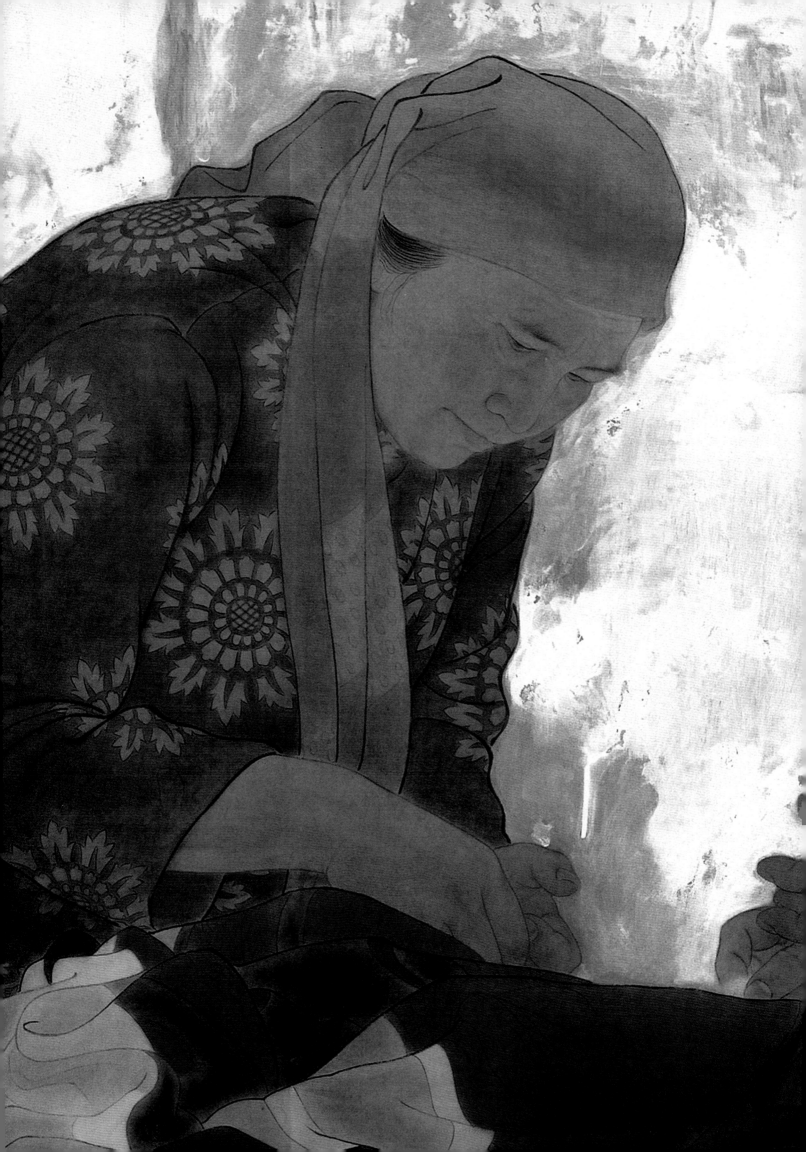

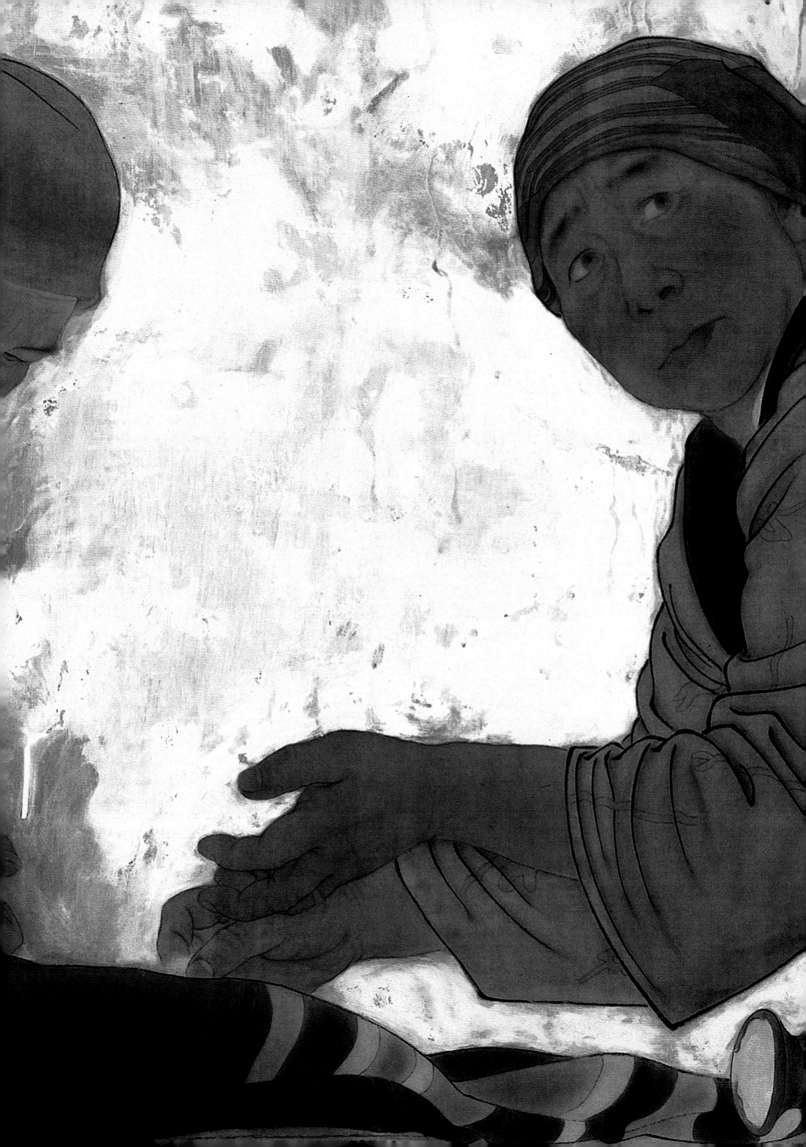

（上接P90）

现代工笔画的审美，必然产生于传统完善的文化系统
和对事物的完美认知，法度森严又意出象外，严谨又痛快
淋漓。

最后，工笔画的品评应该与社会现实紧密相连。

回顾历史，工笔画因其特有的写实特性而具备了"记
录"功能，它成为历朝历代研究社会现实的重要依据。大
到历史事件，小到服装服饰，都能在工笔画中找到依据，
亦能看到作者对现实事件的态度。历史上，《步辇图》
《文姬归汉图》等都是此中典范。尤其是《步辇图》，刻
画了唐太宗接见迎接文成公主入藏的使者禄东赞的情景，
表现了具有深刻历史意义的重大题材。但近时期以来，
画家过于关注自我内心世界，反映小事件、小环境、小情
趣，作品中看不到画家从人生体验和独立思考中得到的认
知，缺乏真正的思考，缺乏表达的深度，缺乏对社会现实
的真切关照，人云亦云、鹦鹉学舌的作品暴露出画家自我
反省、批判意识的不足。

"判断是一件艺术作品成功的开始。"不关注人生
与社会问题，不关心人的命运特别是普通人的命运，缺乏
基本的社会责任感和人文意识，自然影响了工笔画精神的
深度。艺术家应该延续对人生、对社会负有道义责任的传
统，具有独立思考与感悟人生、社会的思想，以及强烈的
社会责任感、使命感，扬善伐恶，醒世警世，从而增加精
神深度，产生有分量的作品。

→
圣山　150 cm×195 cm　绢本重彩　2015年

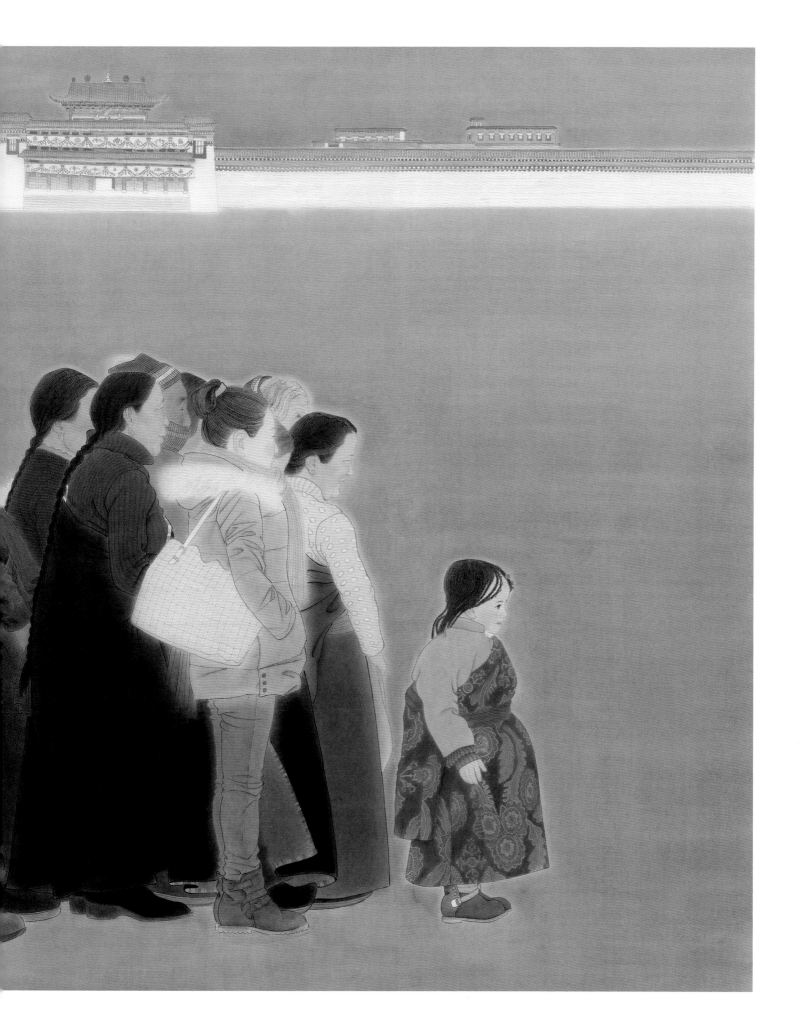

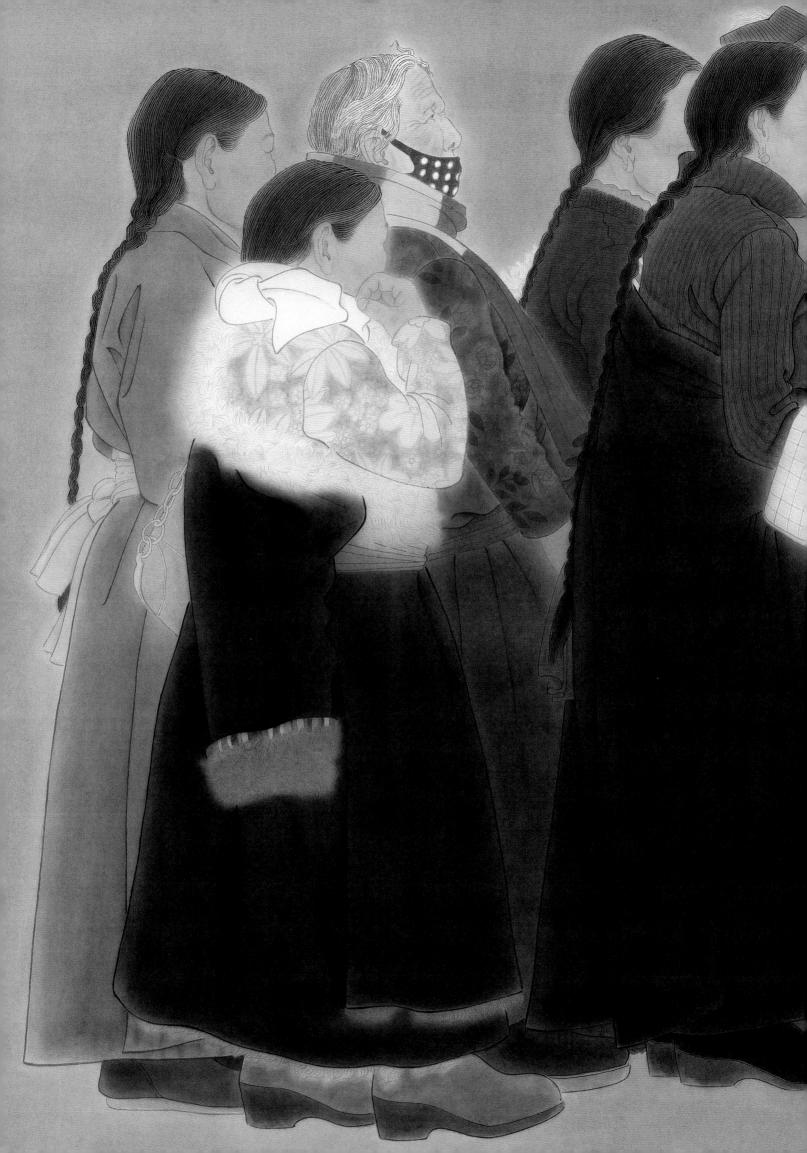

田园（与王瑛合作）
140 cm×200 cm　绢本重彩　2009年

王水清

1974年出生于河南，1996年毕业于河南大学美术系，获学士学位；2002年毕业于中国戏曲学院舞台美术系，获硕士学位；2018年毕业于首都师范大学美术学院，获博士学位。现为中国人民大学艺术学院副教授、绘画系副主任、中国画教研室主任。

参展经历

2005年参加全国第六届工笔画大展（北京中国美术馆）；

2007年参加"黎昌杯"全国第四届青年中国画大展并获优秀奖（北京中国美术馆）；

2008年参加书画三十年·纪念中国改革开放三十周年艺术成就展（北京国家大剧院）；

2009年参加微观与精致——第二届全国工笔画重彩小幅作品艺术展（北京中国美术馆）；

2009年参加北京市第八届新人新作展（北京博物馆）；

2010年参加全国首届现代工笔画大展并获优秀作品奖（中国人民革命军事博物馆）；

2013年参加"泰山之尊"全国中国画大展（泰安美术馆）；

2013年参加自然与艺术——现代中国书画展（日本东京中国文化中心）；

2013年参加中国现代肖像展（美国密西根大学）；

2013年举办水墨清韵——王水清国画作品展（北京中国人民大学）；

2015年参加庆祝新中国成立六十六周年——多彩贵州·全国中国画作品展；

2015年参加全国中国画作品展（山东烟台）；

2016年10月举办清风形韵——王水清工笔肖像作品展（北京中国人民大学）；

2016年12月参加工在当代——2016·第十届中国工笔画大展（北京中国美术馆）；

2016年12月参加同工异境——2016学院工笔六人展（中国人民大学美术馆）；

2017年1月参加唯识论——2017当代工笔绘画学术邀请展（郑州市美术馆）。

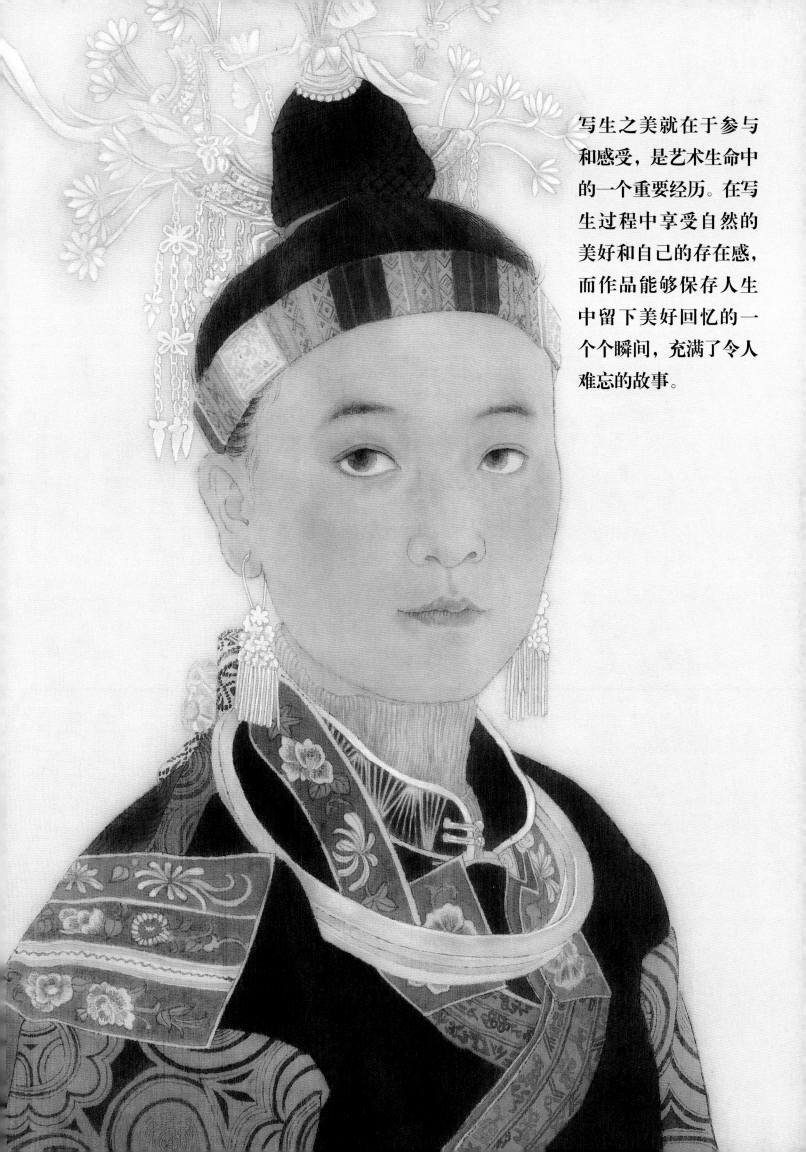

写生之美就在于参与和感受，是艺术生命中的一个重要经历。在写生过程中享受自然的美好和自己的存在感，而作品能够保存人生中留下美好回忆的一个个瞬间，充满了令人难忘的故事。

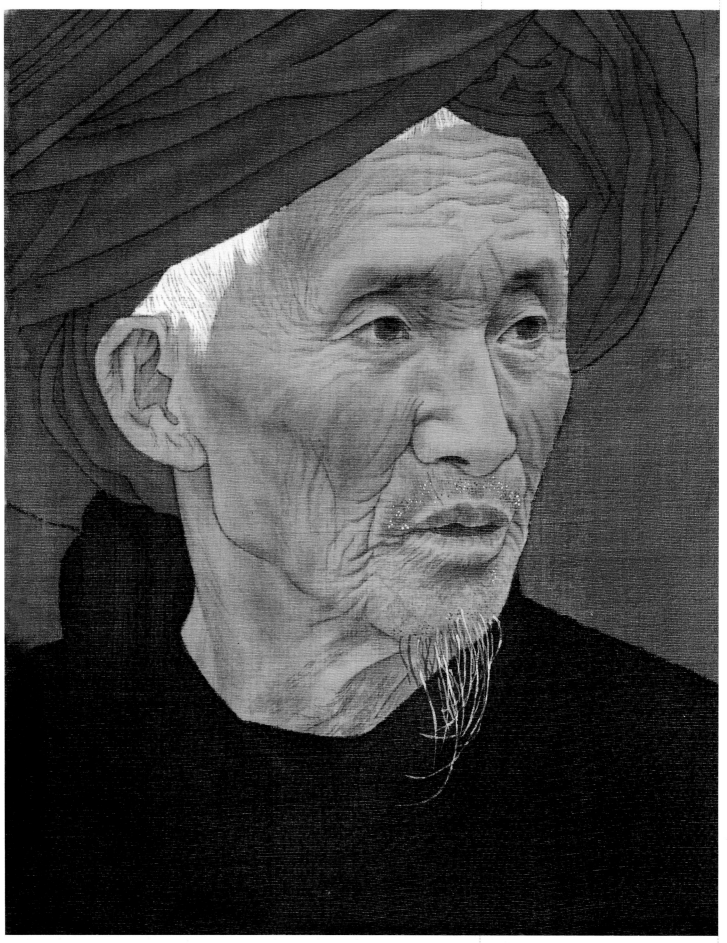

↑谷雨 23 cm×18 cm 绢本设色 2015年

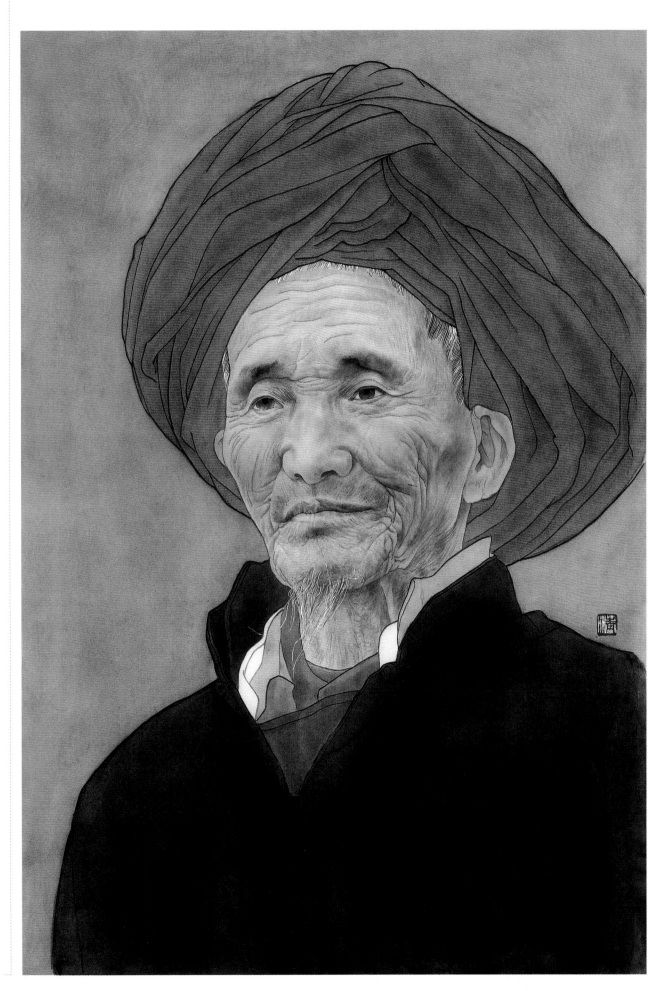

寨老　65 cm×46 cm　绢本设色　2015年

风格即人

　　水清，人如其名，清清亮亮、平平静静，总是那么简单而热情地生活着，努力着。画如其性，自然、单纯、质朴而本真，没有太多的思想负累，无须波澜壮阔的前景，只愿贪图简单而快乐的艺术人生，这种简单到极致的享乐无疑是灵魂深处的本真。正是这种天然的本真，让她的艺术追求纯粹而快乐，正如她近段时间给我看的一批画，一批画幅不大，但却精致生动地描绘苗族风情的肖像画，深深地打动了我。自然，画少数民族题材的画家很多，描绘苗族题材的更是不在少数，但像水清笔下这么朴素、自然，如生灵自现的气息扑面而来的吸引才最是钟情。

　　水清一路走来，在绘画的道路上当然也有诸多的碰撞、冲突和矛盾，也一直在寻找与之生命灵魂深处所暗合的艺术感动与心灵映照，而这两年来多次深入贵州苗寨的采风考察，恰是激发她近期创作灵感的原动力，她写生日记里有这样一段话："这两年我连续几次深入贵州苗族聚居区采风，那里是一个具有原生态独特魅力的地方。人们爱美，炫目的银饰、蜡染、刺绣凝聚着苗族人的智慧、审美和心血。人与人、人与自然的关系和谐而单纯，老人厚重、沧桑，女人们颇具天然之美，不施粉黛，勤劳、热情、质朴、大方，男人们健壮、阳刚、豪放，我被他们真诚善良的个性品质所深深地打动。"正是这种与之情感相交合的吸引促使水清在塑造作品人物形象时赋予了其灵魂深处的本真，即使是繁复的衣装与不加修饰的华丽也难掩其清素的外延，充盈画面的拙朴气质流灌其间：或一颦一笑，或一喜一怒，或一个平静如水般的眼神……无论是沧桑的老者，清灵的少年，抑或是质朴美丽的苗女，都慢慢融化进温暖的心里，满满的全是流淌的生动的爱和自然。这种由心随性的表达是对万物有灵的崇拜和尊重，是与泥土的相合相契，是与灵魂的互唱共挽，毫无做作，更无矫饰，只是这么朴素着，单纯着，真实着，平静着……（袁玲玲）

→
寨老（局部）

↑阿朵　23 cm×18 cm　绢本设色　2015年

↑山花　23 cm×18 cm　绢本设色　2015年

遥望 65 cm×46 cm 绢本设色 2016年

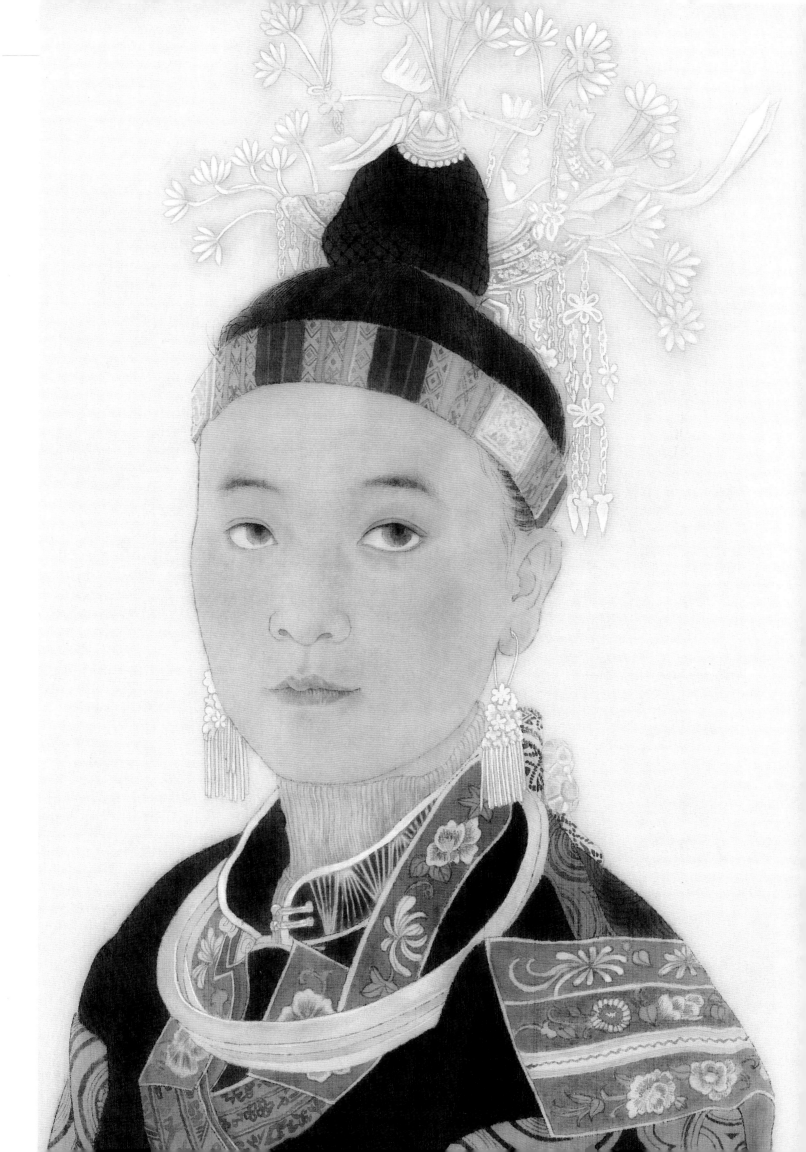

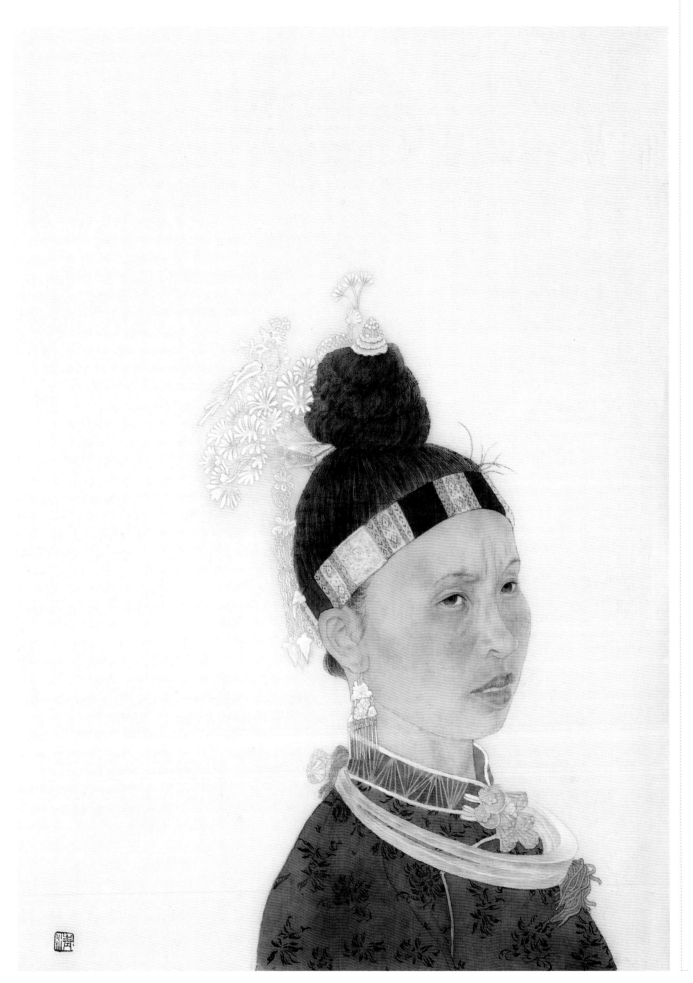

↓秋思　65 cm×46 cm　绢本设色　2016年

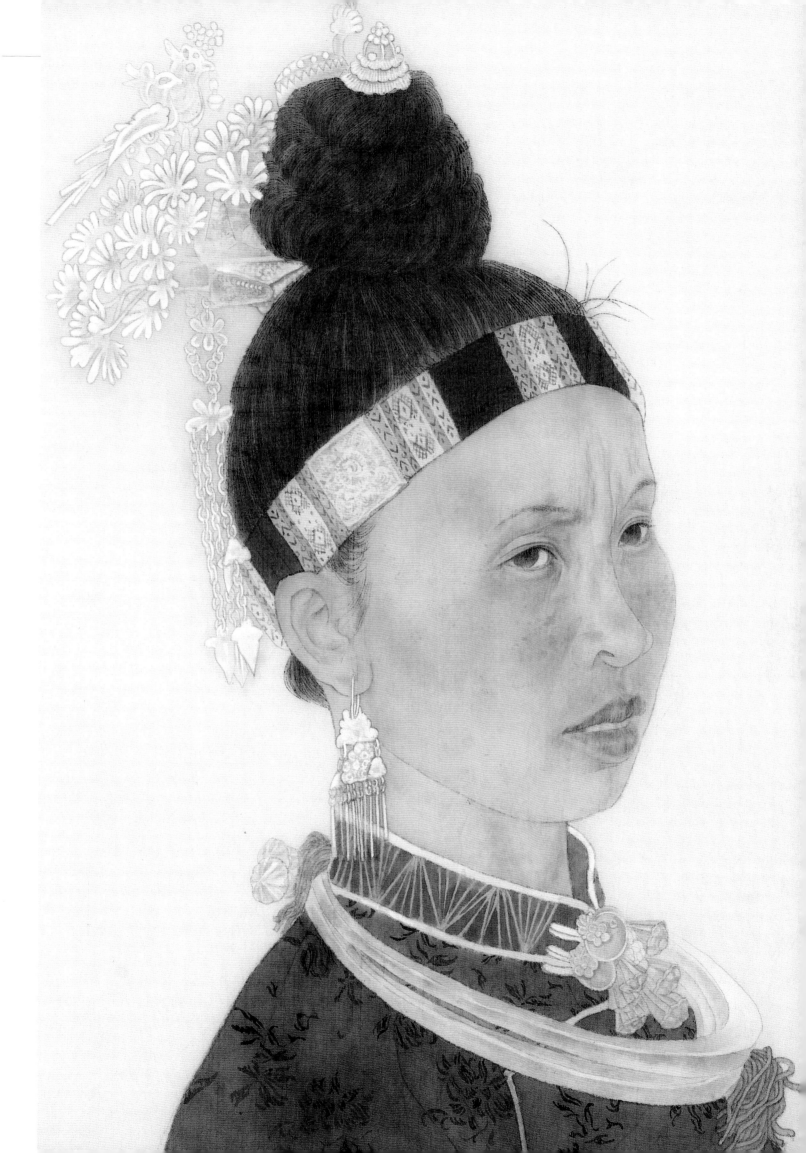

《远方》 36 cm×26 cm 绢本设色 2016年

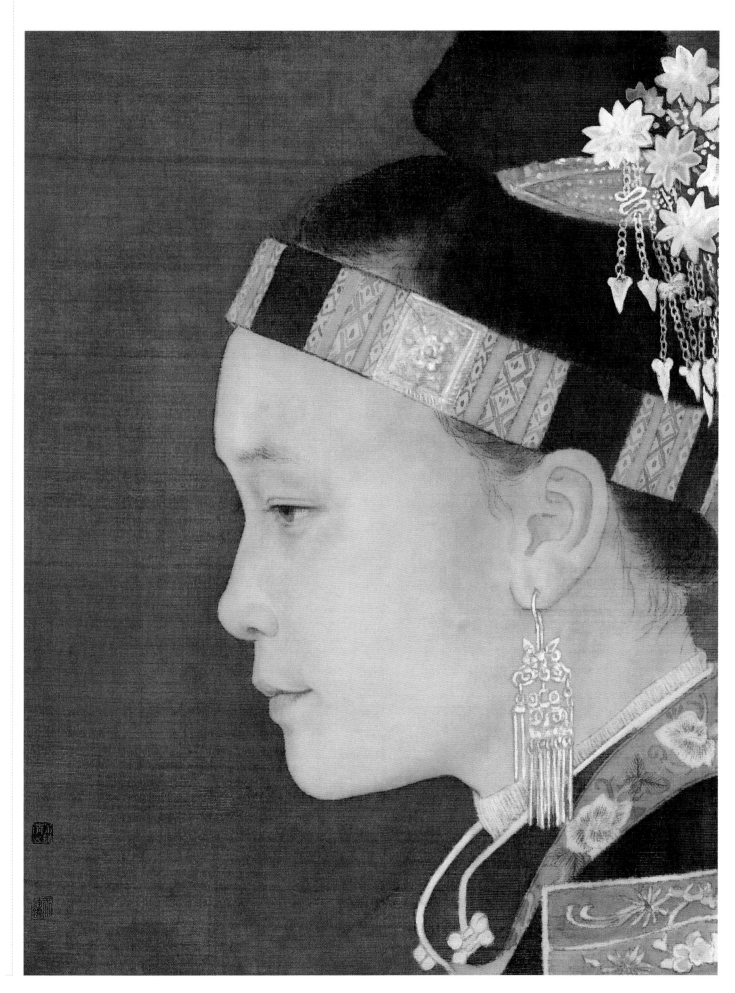

岁月静好　65 cm×46 cm　绢本设色　2014年

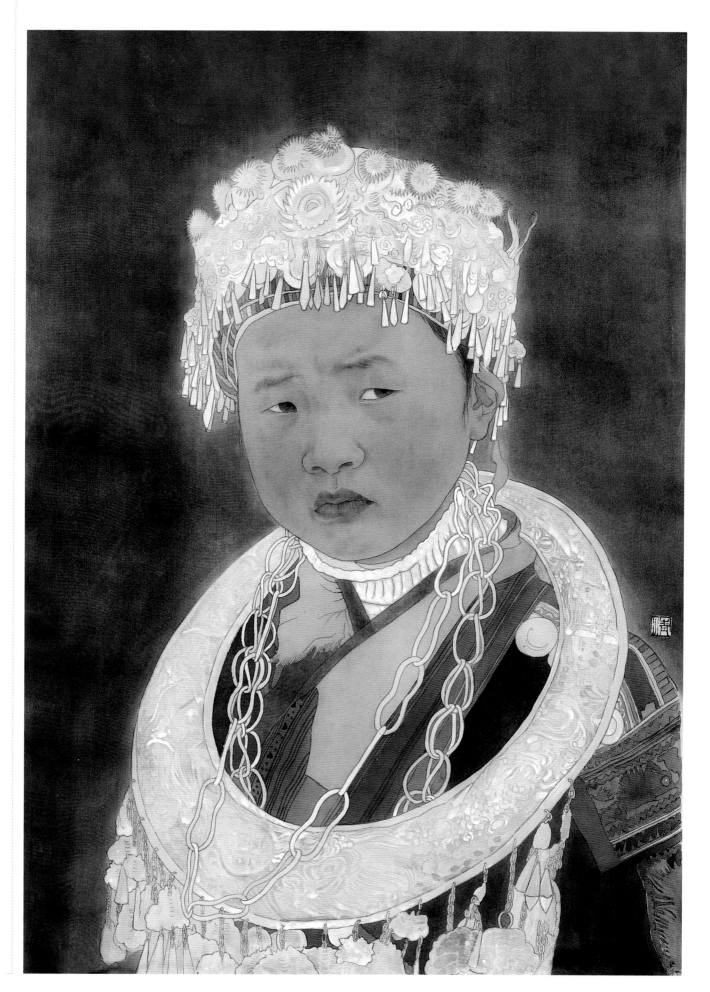

山里娃　65 cm×46 cm　绢本设色　2015年

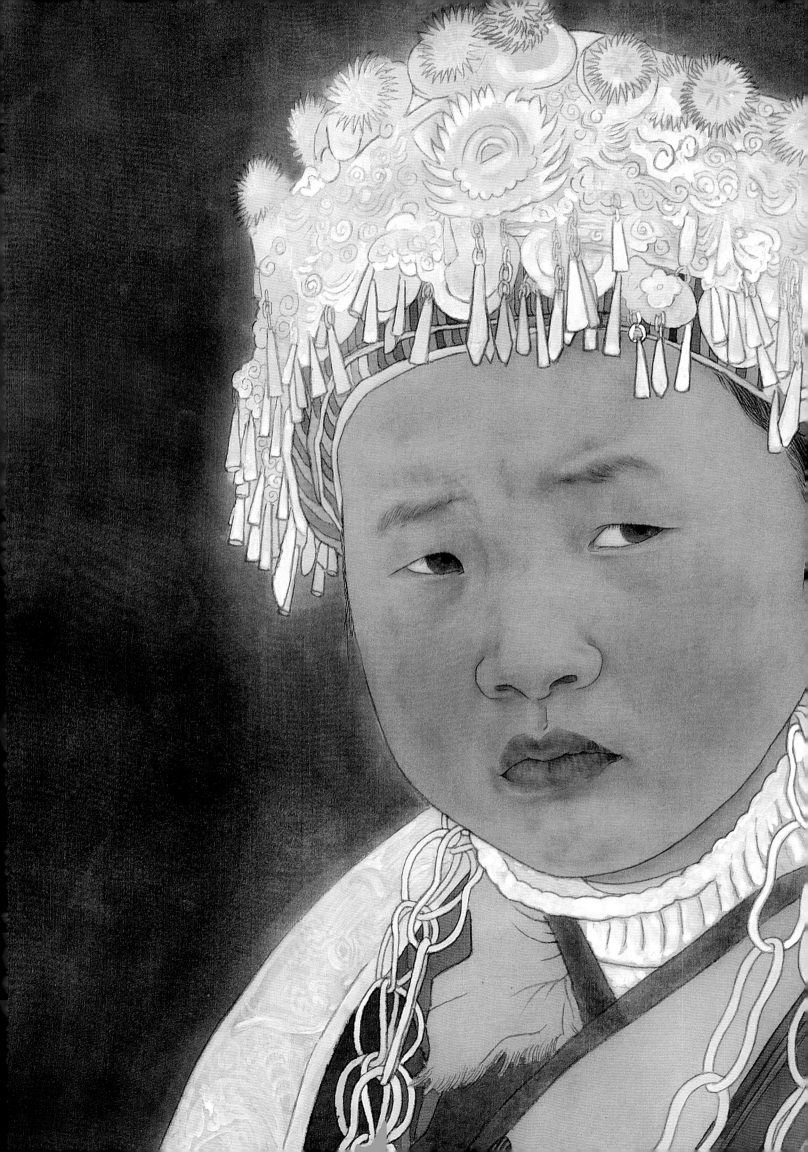

山里娃（局部）

写生之美就在于参与和感受，是艺术生命中的一个重要经历。在写生过程中享受自然的美好和自己的存在感，而作品能够保存人生中留下美好回忆的一个个瞬间，充满了令人难忘的故事。

←
山里娃（局部）

题材反思

少数民族题材自20世纪30年代开始已经成为众多画家愿意尝试和挖掘的对象，各种对其神秘的民族风情、自然风貌的表现的作品不但探索出多种艺术语言表达方法，更成就了不少大师的独特绘画风貌。少数民族地区与众不同的形象、民居、服饰、风俗，可以满足绘画创作丰富的视觉元素和新鲜的精神感受，特别是在同质化倾向越来越严重的今天，这些丰富性和新鲜感满足了人们在新时期的审美需求。因此，越来越多的画家对这类题材心向往之并投身其中。

新中国少数民族题材的绘画创作，风情描绘是非常重要的部分。风情是一个民族在特定的自然地理环境、文化历史背景下长期形成的民族习俗和风土人情。它不仅体现了不同民族的生产生活方式，同时也是本民族文化的沉淀和在现实生活中的具体体现。少数民族大都地处边疆地区，奇异的自然风光以及民族生存环境和汉族司空见惯的生活环境有很大区别，对多数观众来说是新奇的。艺术创作中对新奇的追求是有其积极的意义。艺术创作离不开对新奇的追求，没有求新、求异、求变思想意识的人，是不可能做好艺术创新的。

风情描绘就是画家用画笔描绘出的这些外在的对我们来说有新奇感的民族特征。刚开始，观众对少数民族的生活是不了解的，很多人都是从绘画作品中认识到少数民族奇特的服饰和习惯。而精神表现是内在的，更深层次的。它包括深入挖掘所画对象的内心情感，或者"借景生情"，通过所描绘的对象表达画家自己的内心，表现一个民族独特的精神共性，或者是通过少数民族的描绘表达一个时代的精神状态。精神性是现代绘画应该追求的方向。艺术应该具有比美感上的满足更加重要的某种意义，画家也应该在他们的绘画创作和理论思考上更加注重对绘画本质——艺术精神性的关注，在形式表达的背后，精神性是涌动着的心灵产物，它的律动和深刻性让绘画得到长久的生命力。少数民族题材中国画，如果失去了对精神的关注和表现，也就失去了艺术的灵魂。少数民族题材美术创作不能局限于以风情、服饰为素材的地域特色和民族特色这种单纯从表象到表象的外在特征描绘上，而是应强调民族内在精神的演绎与挖掘这一创作趋向。画家显然不能只停留在民族外在的奇异层面，而是要挖掘背后的民族精神，展示一种当代的人生境遇，传达画家对社会对生命的思考和认识。

少数民族的美术创作在当代已经成为兴旺繁荣的趋势，甚至作为一种潮流而存在。少数民族题材绘画创作作品从数量上看，已经达到了中国美术史中空前繁荣的阶段。但是也出现了一些问题。虽然表现少数民族题材的作品数量很大，但是和以往相比质量显得不如人意，渐渐呈现一种平缓的态势，缺乏一些视觉冲击力很强的作品。问题主要表现在：

（下转P127）

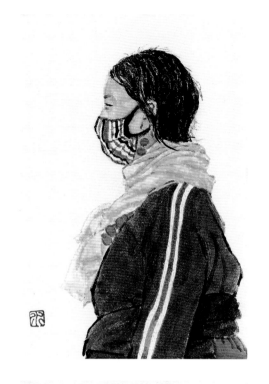

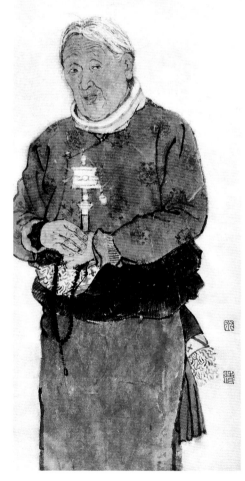

↑**甘南写生**　17 cm×11 cm　纸本设色　2016年
↑**甘南写生**　30 cm×15 cm　纸本设色　2016年

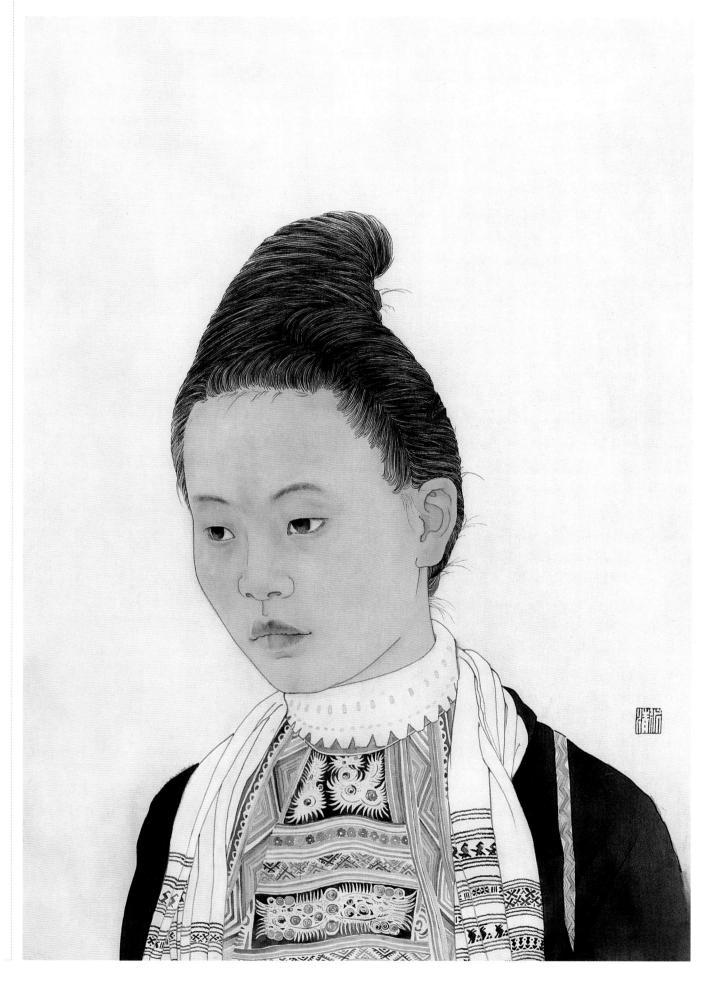

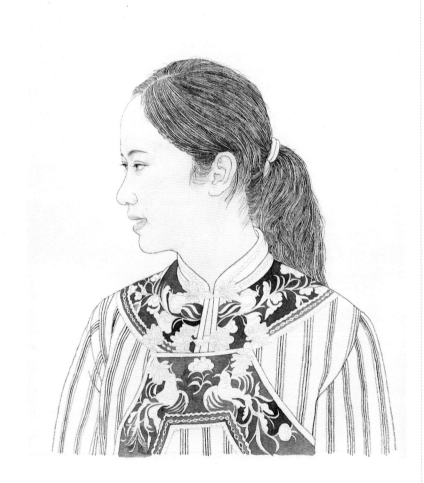

↑ **山谷幽兰**（步骤图）

创作步骤

步骤一　这是一个现代苗族青年女子肖像，侧面含笑，笑容动人。认真观察对象，确定好构图，以铅笔勾画。重点在于人物的神情和衣服的花纹。花纹图案的刻画要一丝不苟，不可潦草，图案在工笔画面里非常重要，画好了画面会呈现出很好的平面感和装饰性。

步骤二　铅笔稿子起好以后，将熟宣纸蒙上，用勾线笔勾勒。头发在原先铅笔稿分组的基础上去填充细密的线，这样画出的头发显得浓密又蓬松。勾线时根据人物不同的部位和质地区分墨色，头发和衣服轮廓线用稍重的墨，肤色用稍浅淡的墨。注意用线均匀、有力。

步骤三　线描画完之后，先染墨色较多的地方。用墨将人物的眼睛、眉毛以及头发细细渲染。眼睛是渲染的重点，结合生理结构染出立体感和空间关系。接着用颜色在墨色素染的基础上根据人物面部的结构继续渲染。人物的面颊、嘴唇和耳朵等部位布满血管，是易充血的部位，可以用淡淡的曙红反复渲染。通过渲染不仅可以增强线的表现力，还可以将面部无法用线的部位表现出来。

步骤四　用简单的墨色和肤色渲染五官以后，就可以调肤色进行罩染。注意要根据不同的人物调不同的肤色。这个苗族姑娘肤色较深，可以在朱磦加三绿调成的基本肤色中稍微加上一点淡墨，大量加水调和，轻薄地罩染整个皮肤部分。多罩几遍。头发要用墨染出起伏关系，然后以赭石加藤黄调成的赭黄色整体罩染。衣服上的花纹平涂即可。

步骤五　在渲染与罩色的交替过程中，对人物面部结构不断地深入刻画，要重视五官和周围肌肤的连接和过渡关系，这样才能使面部形成一个有机的整体。用很淡的曙红色复勾皮肤的墨线，使肤色更加柔润。调整画面，最后完成。

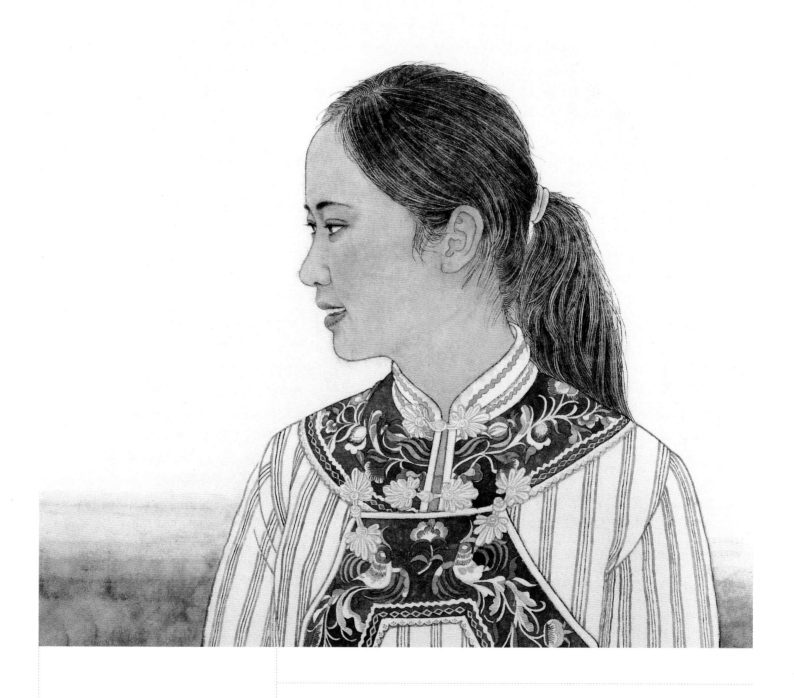

↑**山谷幽兰**　68 cm×60 cm　纸本设色　2019 年

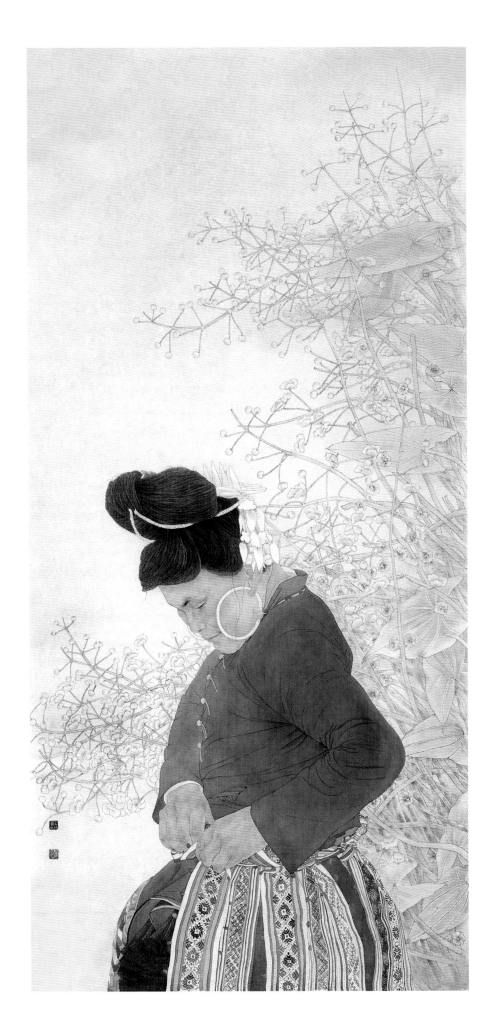

晨雾　210 cm×100 cm　绢本设色　2015年

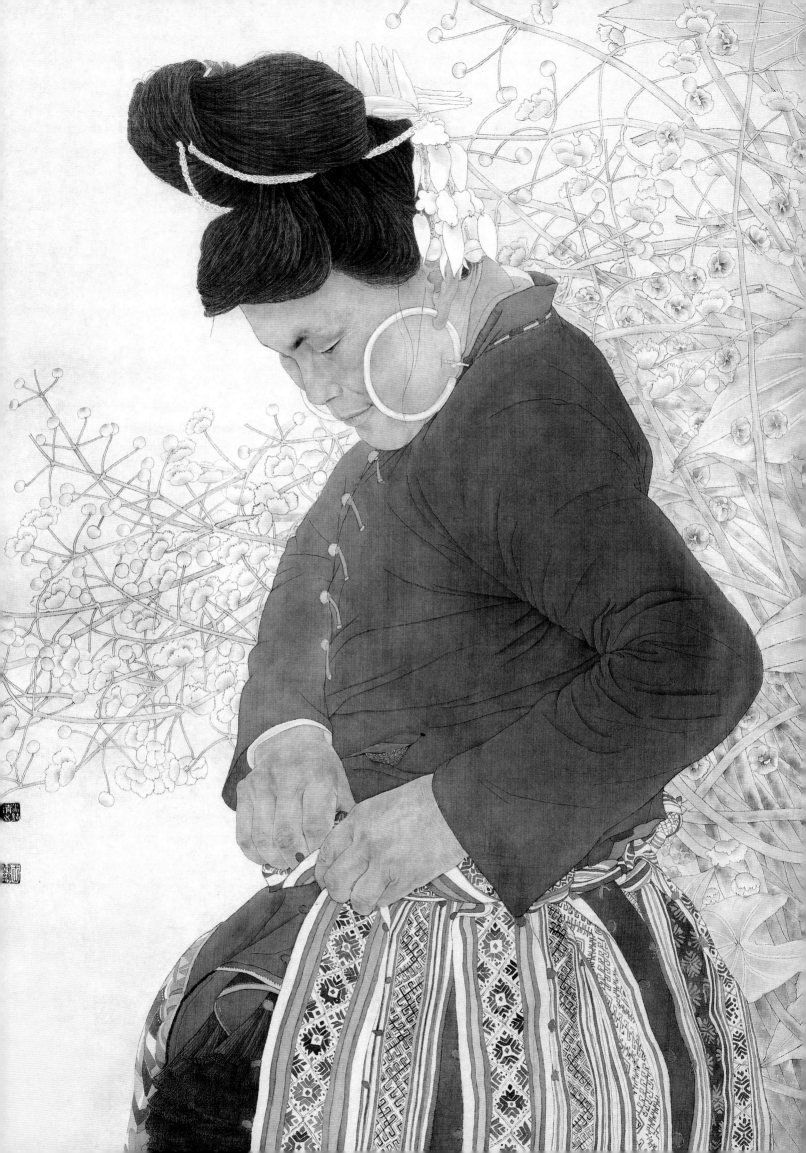

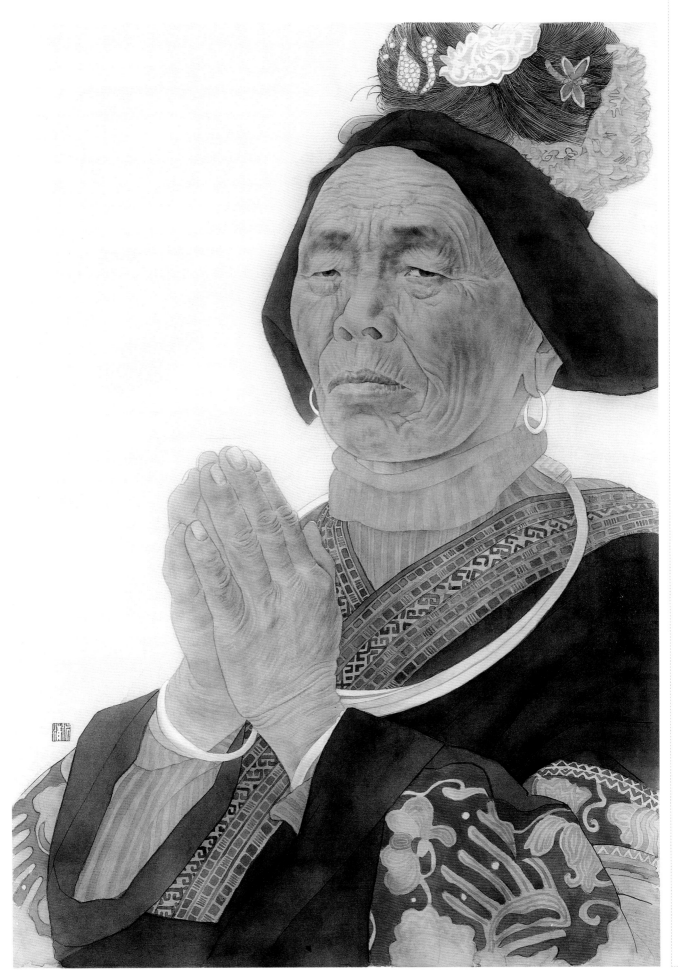

祈　65 cm×46 cm　绢本设色　2015年

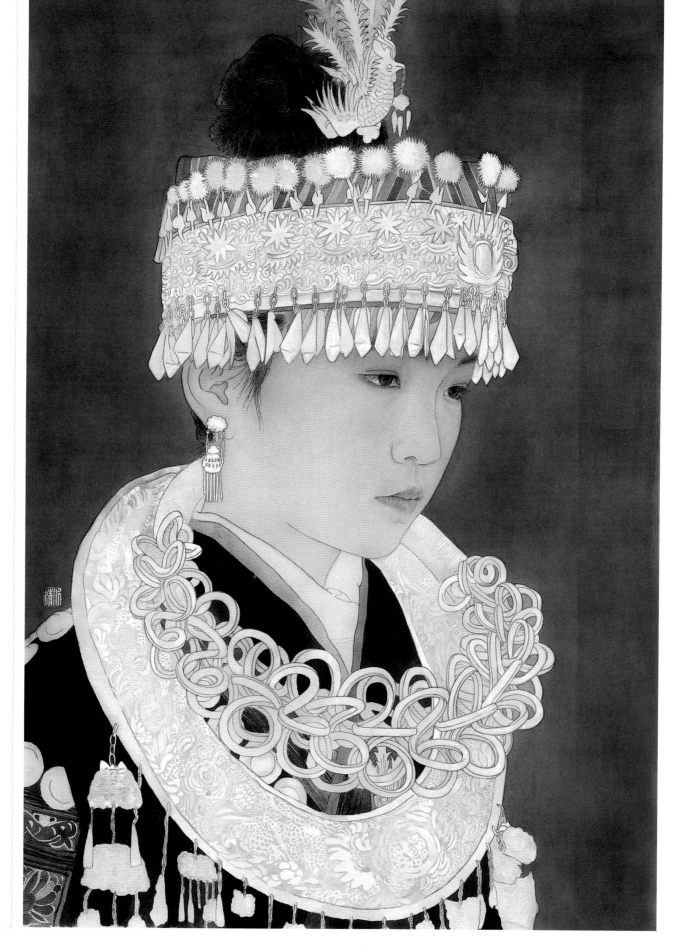

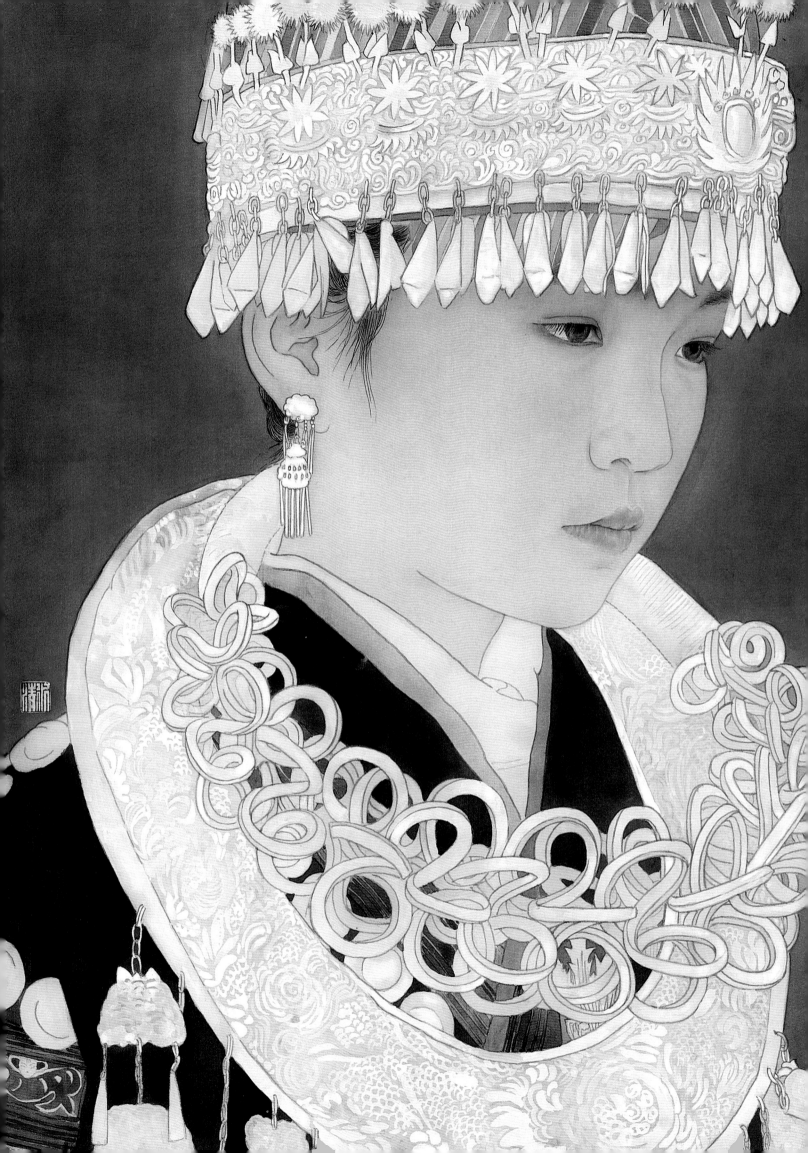

（上接 P118）

一、风情描绘的浅层化现象

很多少数民族题材的绘画作品停留在浅层的风情描绘的层面上。很多作品往往是以局外人猎奇的眼光去描绘画家并不熟悉的概念中的少数民族。绘画仅仅局限于民族服饰、风情为素材的地域特色和民族特色等外在特征的描绘上。一提到蒙古族就是策马扬鞭，藏族就是手摇转经筒，苗族就是亮闪闪的繁杂银饰……绘画仅仅是作为图解而存在，再没有更深刻的内涵了。早一辈画家作品中鲜活的民族生活细节以及丰富性也被丢失了。同时由于许多少数民族地区地域广阔或地处边疆，并非在交通便利的城镇，一些画家其实并没有如前辈那样亲身在少数民族地区体验生活，他们对少数民族丰富的民情风俗和内在的精神品质缺乏深层次的认识；尤其是近年来由于生活节奏加快，交通工具和摄影工具的便利，近乎旅游式的采风也改变了以往画家深入生活搜集素材的传统，画家到少数民族地区只是走走、看看，拍些照片，回来就创作一些作品，这种走马观花、流于形式的"快餐式"体验生活的方式使得画家们往往只观察到少数民族的一些表面特征如具有民族特色的服饰、民居与人文景观等，而缺乏对民族文化的深入了解，也就难以产生创造新的艺术语言所需要的灵感。这样的作品必然是内容浅薄而且表面化。另外由于这一时期市场繁荣，一些画家会根据市场流行品味去调整创作思路，使艺术商品化泛滥，造成艺术本身的异化，从而使得经济价值代替审美价值，表面的暂时的轰动效应代替较持久的审美效应，浅薄的娱乐消遣功能代替了艺术的社会批判功能和陶冶功能。艺术品呈现出媚俗化的倾向，忽略了对少数民族人物内心和精神气质的刻画，所创作的作品往往就缺乏精神内涵和艺术生命力。画家应当通过画面，显示出某个民族独特的审美体验和真实的生存状态以及他们的精神内涵。

二、形式雷同，鲜有深刻挖掘人物精神的震撼人心的作品

从现在很多国家级的大展中我们可以看到，虽然少数民族题材的作品数量很多但大多感觉相同，甚至色彩、造型、构图也很相似，构思概念化，表现手法模式化。许多作品的内容你中有我、我中有你，相互模仿导致作品缺乏鲜明个性。很多画家往往趋之若鹜地效仿某一位脱颖而出的画家，画面上总是出现似曾相识的面孔和形态，画面构成元素都差不多，人物的组合也很类似。在这些作品中，藏族题材的绘画占很大比重。越来越多的画家把宗教色彩带进画面，他们往往只是模式化地表现庙宇、经幡、喇嘛等宗教元素；但由于缺乏对这些宗教元素思想内涵的深刻理解，结果不仅未能赋予作品民族文化气息，反而只能给人一种复制的感觉。

（下转 P138）

清音（局部）

却上心头 120 cm×100 cm 绢本设色 2015年

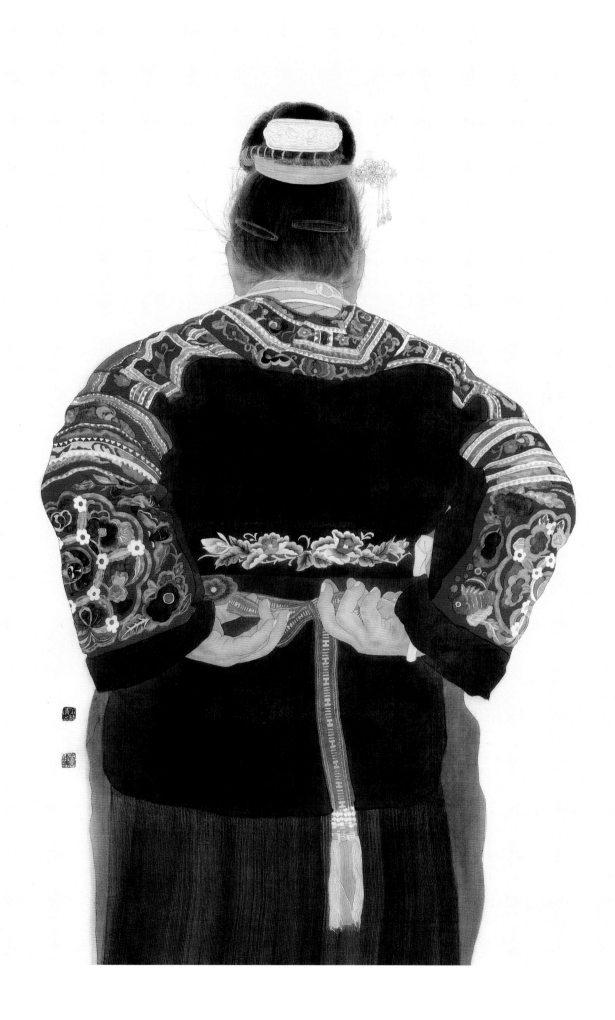

年轮　150 cm×80 cm　绢本设色　2015年

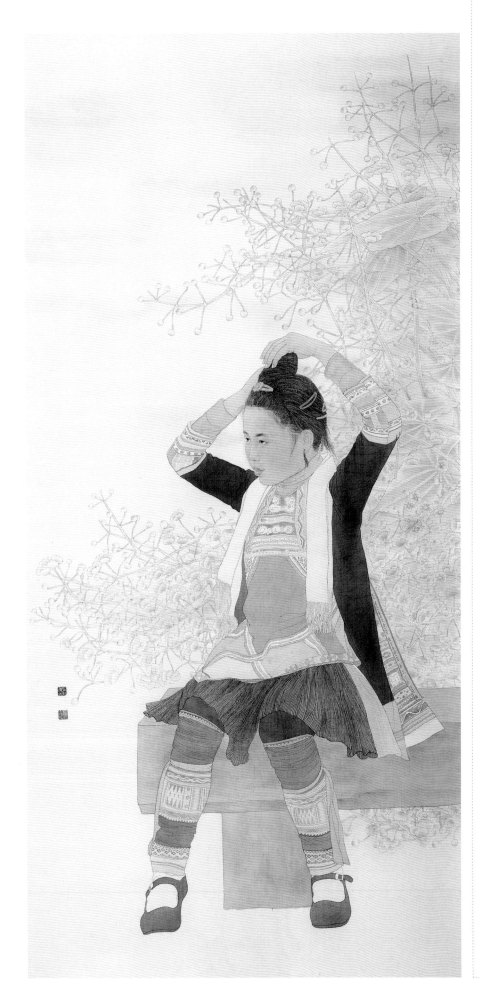

妆　210 cm×100 cm　绢本设色　2017年

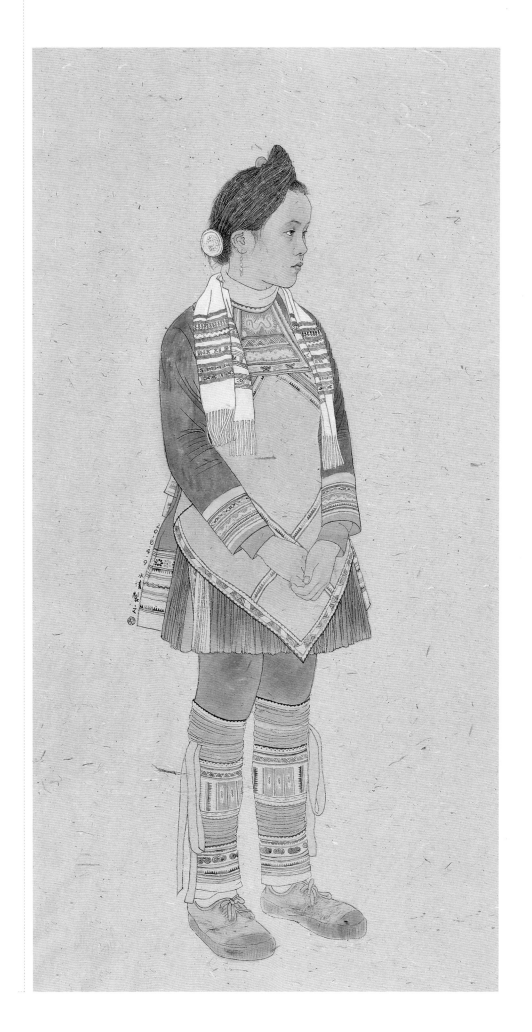

一
望归　130 cm×65 cm　绢本设色　2018年

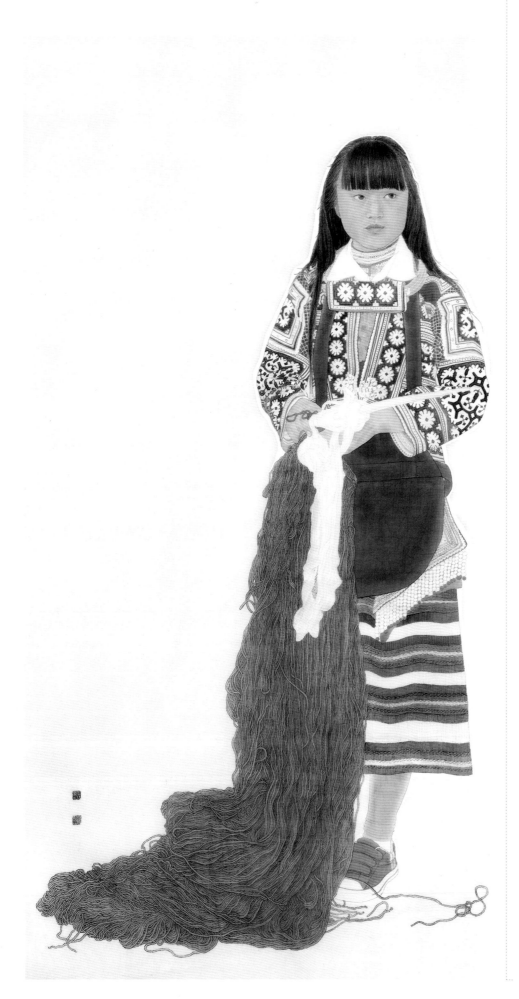

结发云墨间
200 cm×110 cm　绢本设色　2015年

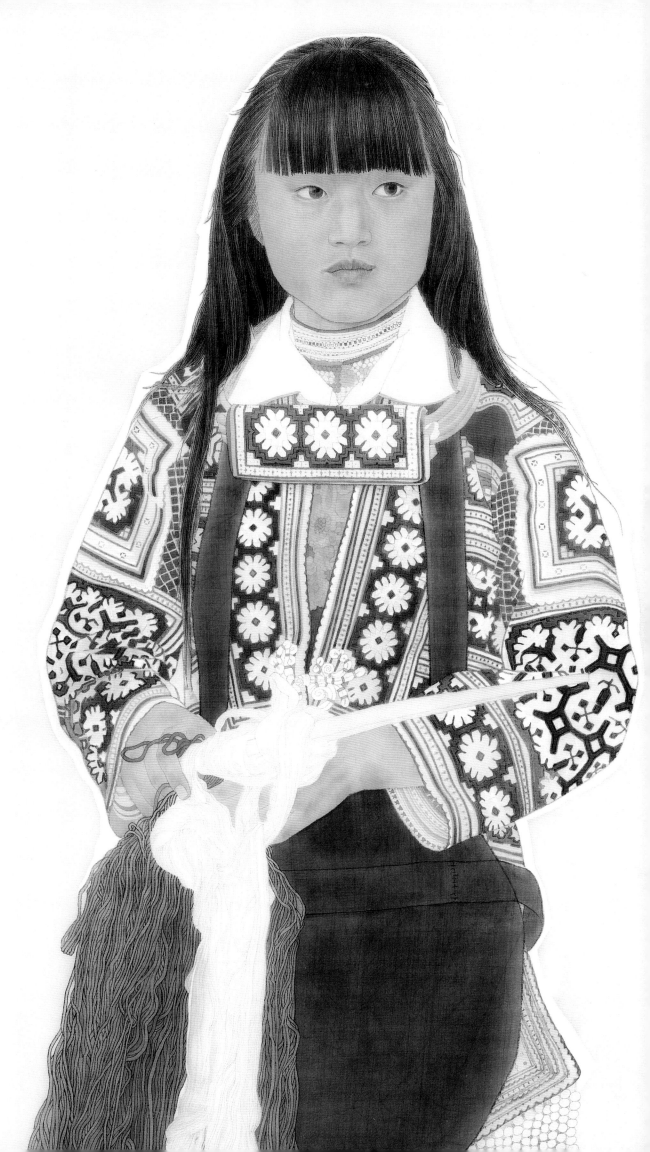

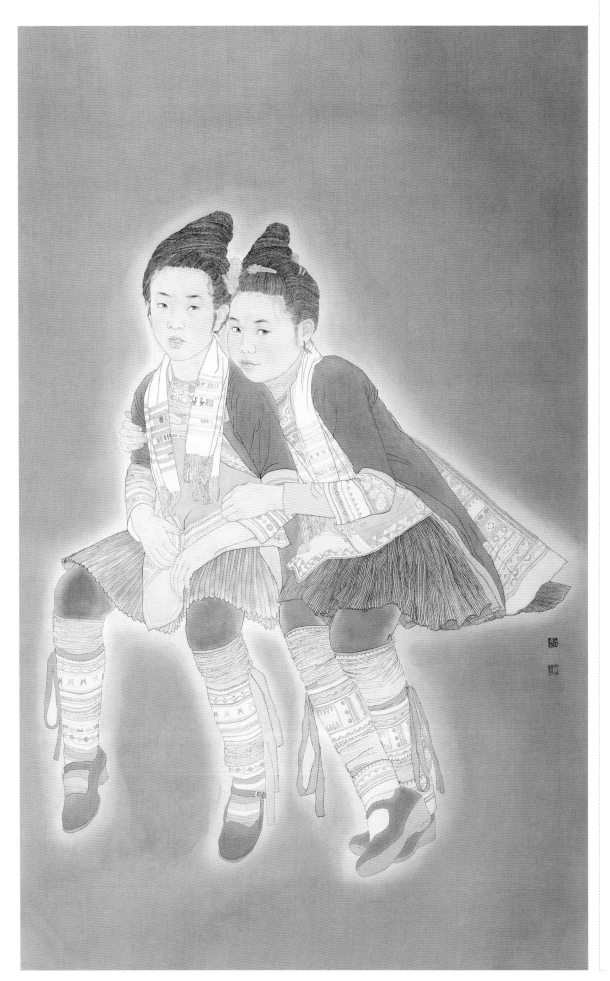

岜沙小姐妹　128 cm×116 cm　绢本设色　2016年

岜沙小姐妹（局部）

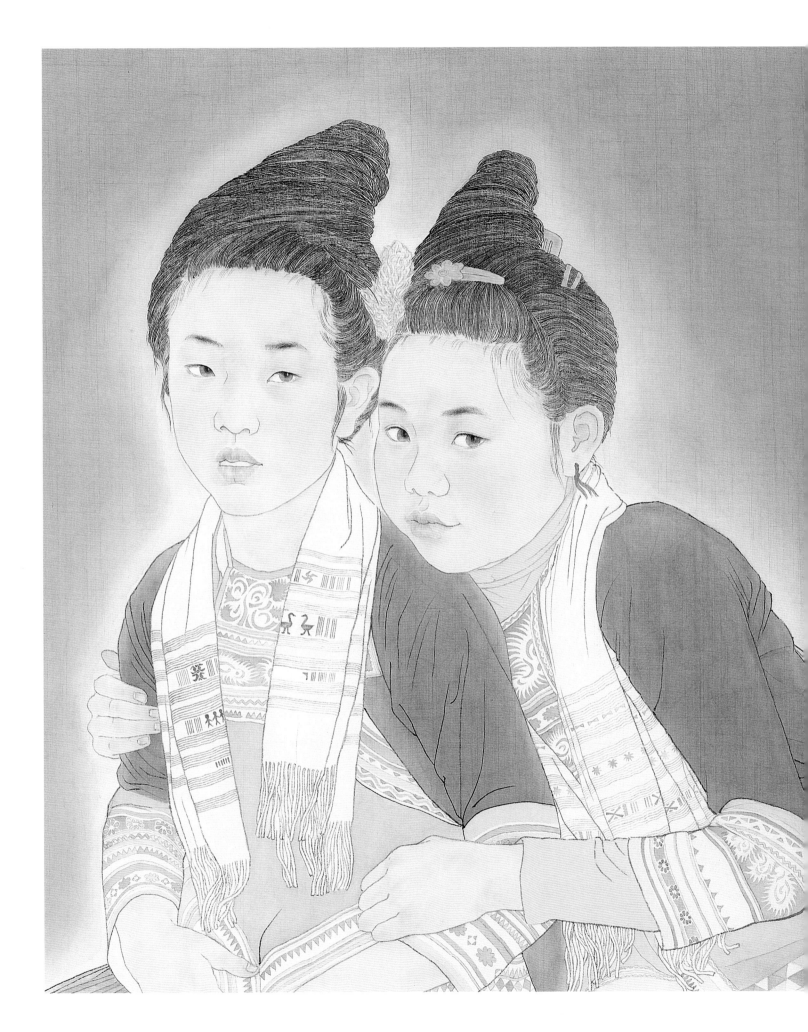

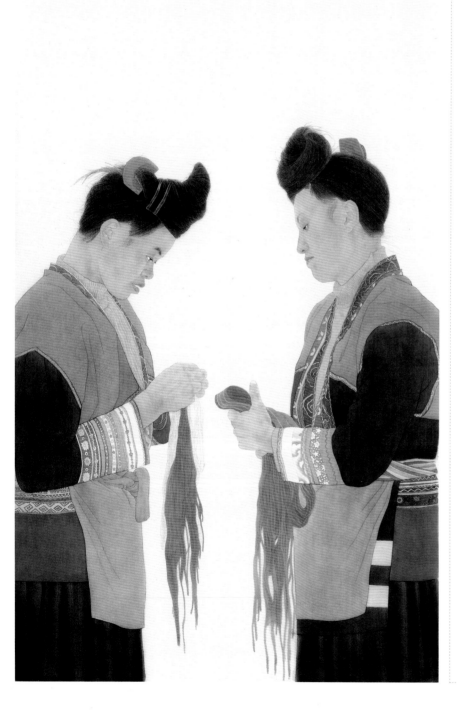

苗红之恋　200 cm×110 cm　绢本设色　2015年

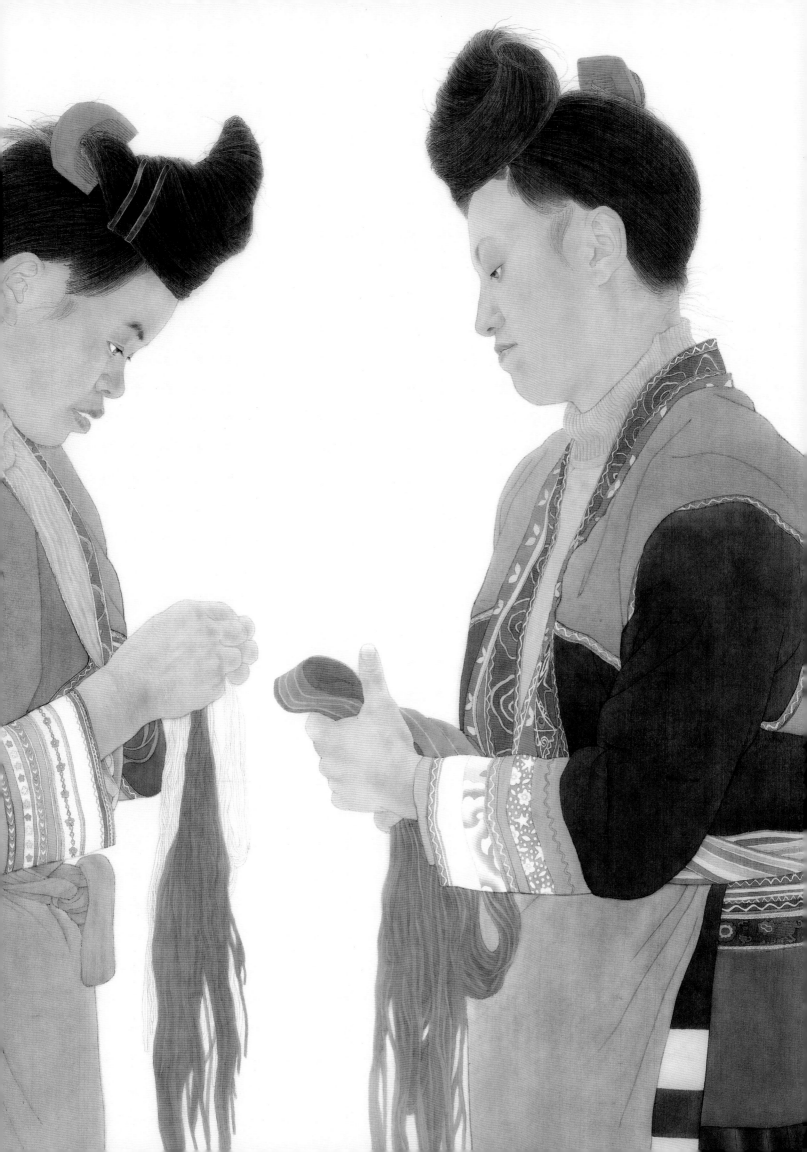

（上接 P127）

三、时代精神的表现缺失

目前，很多少数民族的绘画创作常延续的是几十年前的面貌，缺少反映现在这个时代精神的作品。随着经济的发展，少数民族的衣食住行与汉人的差异越来越小，有很多民族日常生活的穿着打扮已经汉化，他们日常也穿牛仔裤、运动鞋，只有重大节日或习俗性礼仪时候才穿本民族的服装。有些民族把汉服和民族服混搭，比如蒙古族年轻的女孩儿也追求时尚，穿本民族的衣裙配以时髦品牌的马靴，这是民族融合的新面貌，这是祖国经济发展民族团结的侧面反映。与此相适应，现代的少数民族的精神状态也较以往有了变化。这些都是画家应该去表现的内容。但是当今的少数民族作品很少有这种表现，大多数在服饰的描绘上都太过于拘谨，衣服、鞋子、挎包、帽子，甚至耳环等装饰品都一定是正统的民族服饰，而且搭配一致，穿法统一。这样就和现今的时代绝缘了。其实现在不少藏族孩子上学也穿耐克鞋，背喜羊羊、灰太狼的书包。和以前的孩子不同，他们也在接受现代教育，梦想以后能考上大学。穿藏袍的女人手里也可能拎一个LV手袋，可能也在追求自己的事业。这就是我们这个时代的少数民族，他们保留着自己的民族习惯，但也受到了外来的生活影响，他们会骑马骑骆驼，但也会骑自行车和开汽车，他们吃自制的食物，但有时也吃汉堡火腿。现实生活是千变万化的，生活的点点滴滴和方方面面对艺术家来说都是取之不尽的创作材料，给艺术家带来无穷的灵感。只要扎根于生活，艺术的源泉就不会枯竭。如果这些变化能够在美术作品中适当地得以表现，那么这样的少数民族题材美术会更具有时代感。一件优秀的美术作品是一个时代、一种文化的缩影。所以，创作者要紧扣时代脉搏，深入实际生活，用心去体会画面以外的情感，创作出更多更好的富有时代特征的少数民族题材的美术作品。

创作理念

我从两年前开始从事少数民族工笔人物画的创作，期间多次深入贵州苗族的聚居区采风，和当地人吃住在一起，一方面是为了搜集创作素材，另一方面也是为了尽可能多地去体验和感受。我认为要了解一个民族，可以从多个方面，比如接触相关的文学作品、音乐、手工艺品等，会迅速抓住一些符号性的东西，也可能会衍生出自己的感触。但更直观和重要的还是体验，与当地人交流，熟悉他们待人接物的方式，观察他们言谈举止的表情，多画些现场的速写，用心去感受，才能创作出有血有肉的好作品。刚开始我是作为一个外乡人猎奇的心态去搜集素材，对苗族人的印象也仅仅是概念化的刺绣的服装和炫目的银饰。可是后来感受到的远远超出了我的预期。贵州是一个具有原生态独特魅力的地方。苗族人由于历史战乱的原因，世世代代生活在深山里，自然条件很艰苦，能耕种的土地非常少，农作物的产量极低。有些地方有"一顶草帽一窝苞谷"的说法，意思是只要有一顶草帽那么点的土地都要种上粮食。虽然生活条件很差，但他们却时时保持着乐观精神，用坚韧和毅力让生命繁衍，让生活继续。他们勤劳、坚毅、团结、朴实又很爱美，这是他们的民族性格。他们住在茅草屋或者木板楼里，都是朴实无华，但在他们身上却散发出一种高贵的气质，苗族的服装可称得上华美，彰显的艳丽丰富程度让人叹为观止。准备这些服饰往往要很多年，苗族女性从

（下转 P142）

↑速写

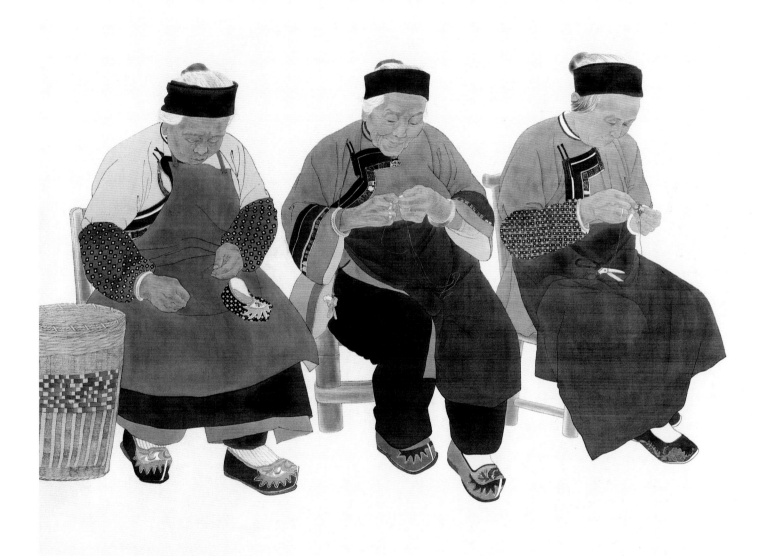

↑**绣** 150 cm×150 cm 绢本设色 2014年

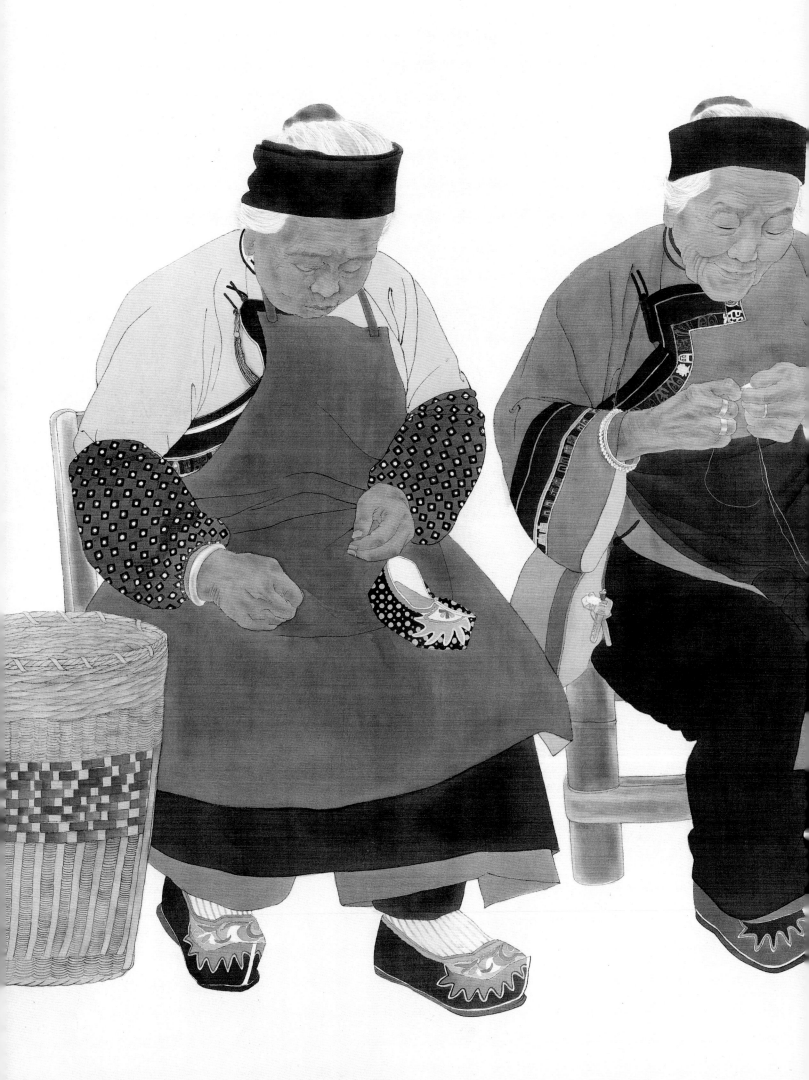

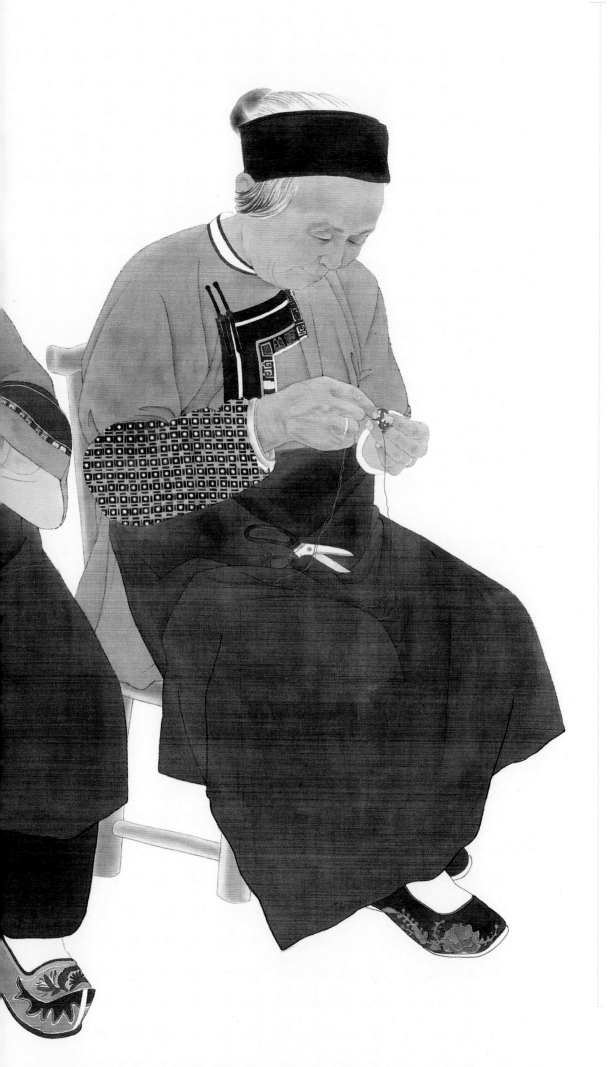

（上接 P138）

四五岁开始一直到老死，织布、刺绣会伴随她们一生。家里人穿着的好坏是她们一辈子的责任。在节日里，我们会发现每个苗女盛装衣服上的刺绣图案密密麻麻，不但绣得巧夺天工，更重要的是各自不同，极富创造力。那些图案充满了想象力，配色也极其大胆，强烈而又能巧妙协调，洋溢着浪漫激情和充沛的生命力，达到了许多有经验的艺术家也难以企及的境界。苗绣上的这些图案大多与他们族群的历史发展演变有关。苗族的女性勤劳聪慧，心灵手巧。她们颇具天然之美，不施粉黛，一天到晚不得闲，做饭，喂猪，纺纱，织布，刺绣，带孩子，下地干活和下水摸鱼的身姿与男人无异。生活虽然艰苦但她们很乐观，待人接物很大方，有游客到家里来她们会很热情地唱山歌敬米酒，毫无拘束之感。在那里人与人、人与自然的关系和谐而单纯，老人厚重、沧桑，女人们勤劳、热情、质朴、大方，男人们健壮、阳刚、豪放，越是了解他们就越是喜爱他们，深深地被他们打动。这期间我进行了大量的写生和创作。我希望能画出苗族人的深沉和微妙的情感。受文艺复兴时期德国画家贺尔拜因的肖像画的影响，我画的这些人物的肖像都是肃穆和沉静的，我认为这样的表情才能够凸显苗族人敬畏自然，与自然息息相关的永恒精神。在人物形象的刻画上，我努力体会各个人物不同的造型特点和微妙的精神状态，避免概念化和千人一面。在表现方法上，我避免运用那些炫人耳目的特殊技法，大多运用单纯的勾线平涂的传统技法，借以传达出苗族人朴实厚重的品格。

今天，由于现代文明，传统的民族性正在被慢慢消解。少数民族地区的人们正在渐渐被汉族同化，穿民族服装，保持本民族习俗的年轻人越来越少见了。以自由恋爱为主的苗族新一代女性，都不再进行"游方"，而是使用手机和聊天工具发现恋爱伙伴；苗族即兴对唱的情歌，早已被换成了流行歌曲；日本学者反复寻根研究的"苗揪揪"（苗族女性的发式名称），已经难以见到。这是一个严酷的事实。少数民族的精神性和时代性成了悖论。在现阶段，面对国际化的趋势，中华民族要对自己的民族性做出一个诠释，我想对于少数民族题材的探索必定为其带来启示。作为一个画家，我们要努力用绘画记录下这个时代的精神。

← 速写

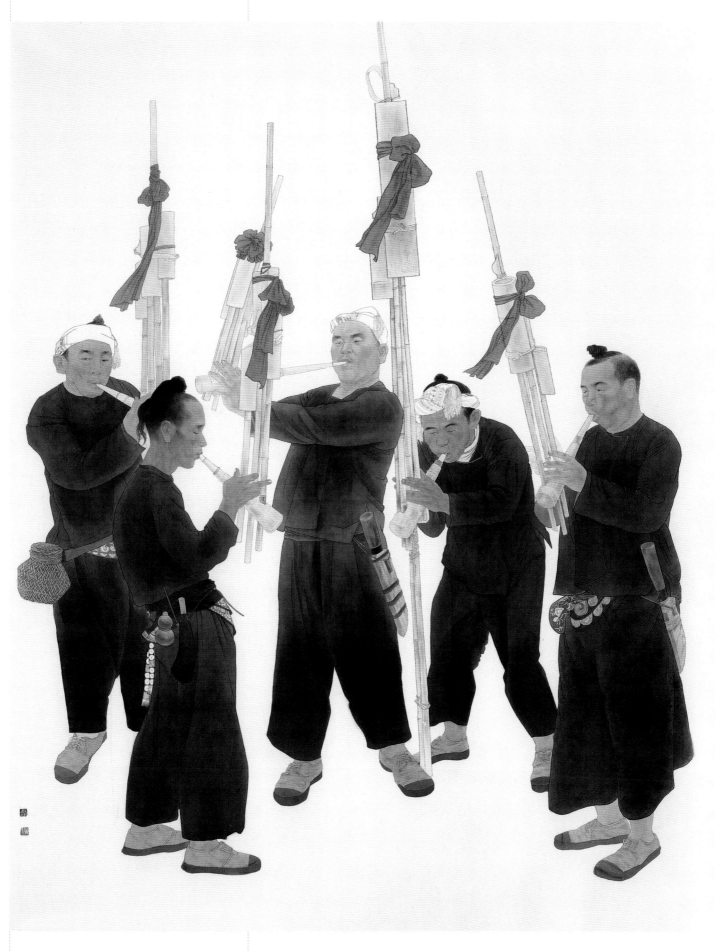

↑三月三　220 cm×180 cm　绢本设色　2014年

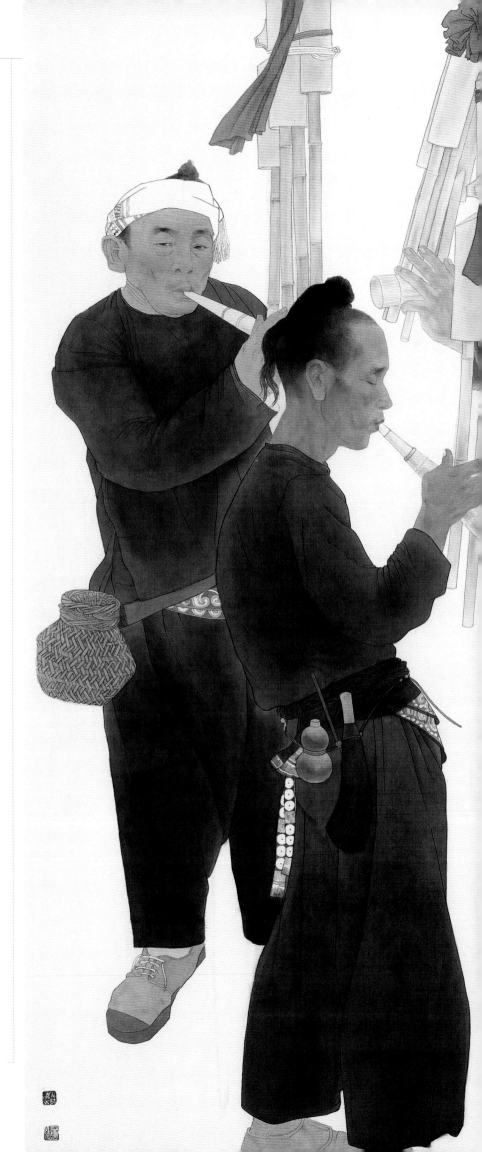

三月三（局部）

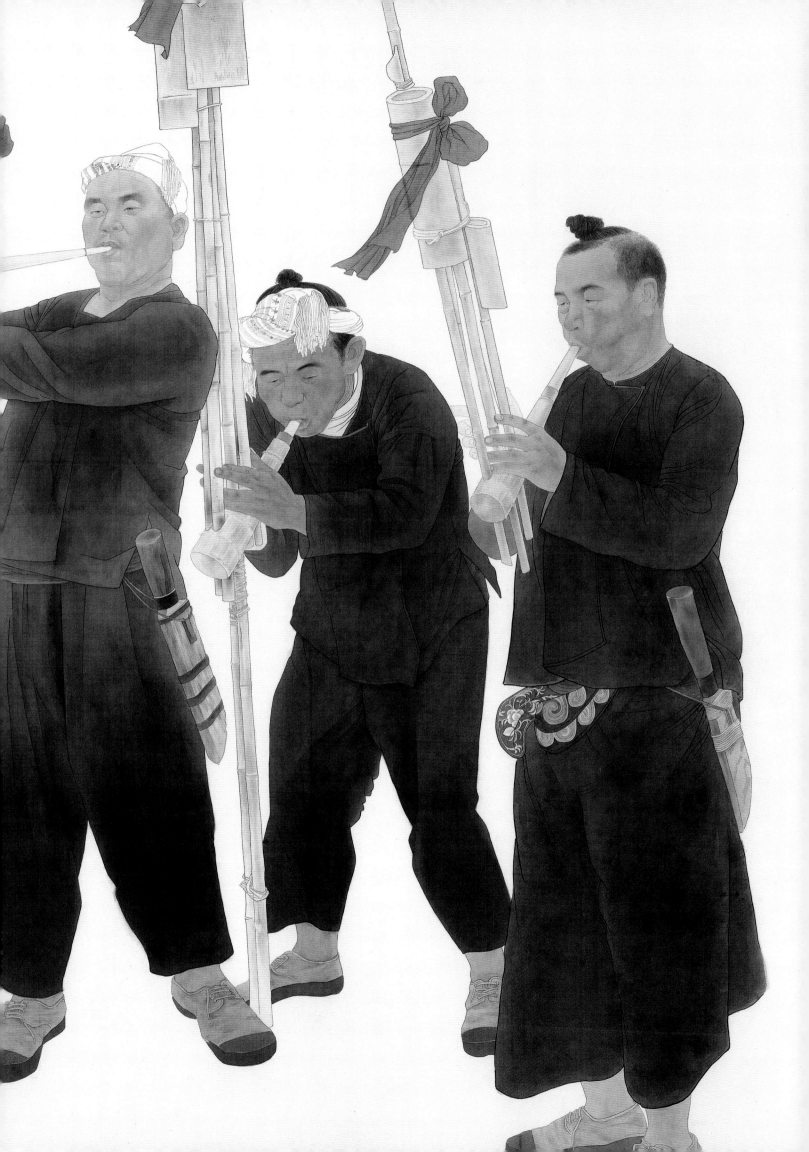

创作感悟

单纯、朴实的美比任何矫饰都更震撼心灵。

我把这种朴素的美，作为我的绘画实践中不断地进行尝试的目标，力求接近它歌颂它。

借助传统的表现语言，在心灵情感的引导下，避免多余的粉饰，让我的人物画中的角色不失精神，是我奢求的一种视觉展现。

世世代代居于黔东南的苗族，生活艰困，却留存了古朴文化的独特品质。他们那种乐观、赞美生活和劳动的态度，创造出了超越世俗的独特服饰文化。我对这种炫目又朴实的服饰有着一股痴迷。我想尽力挖掘这种质朴的衣表后面，能撼动我们内心的内容。

←
速写

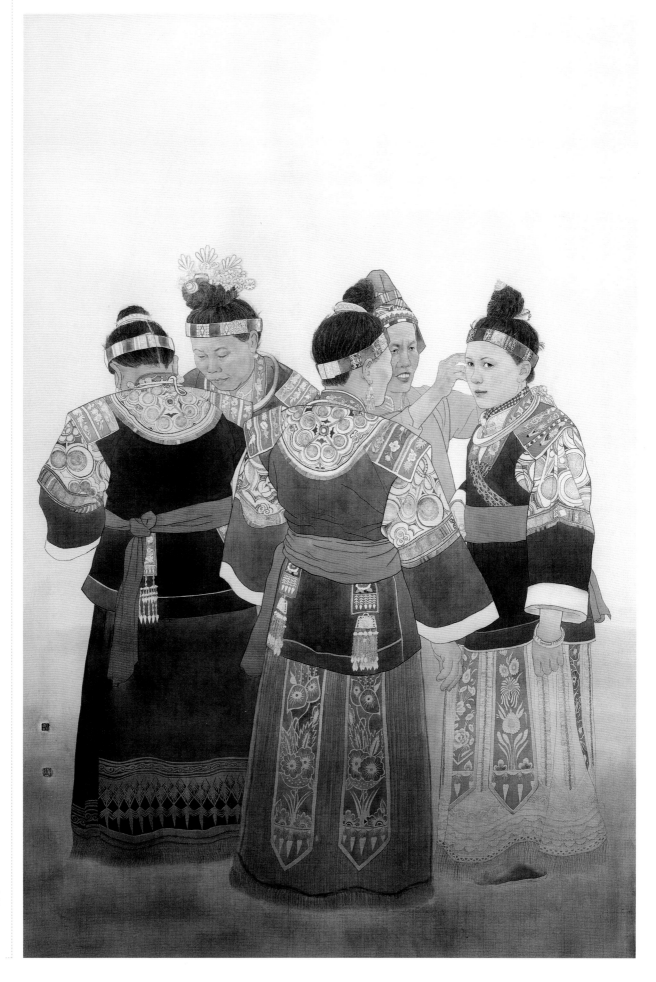

→ 苗家六月天　220 cm×180 cm　绢本设色　2016年

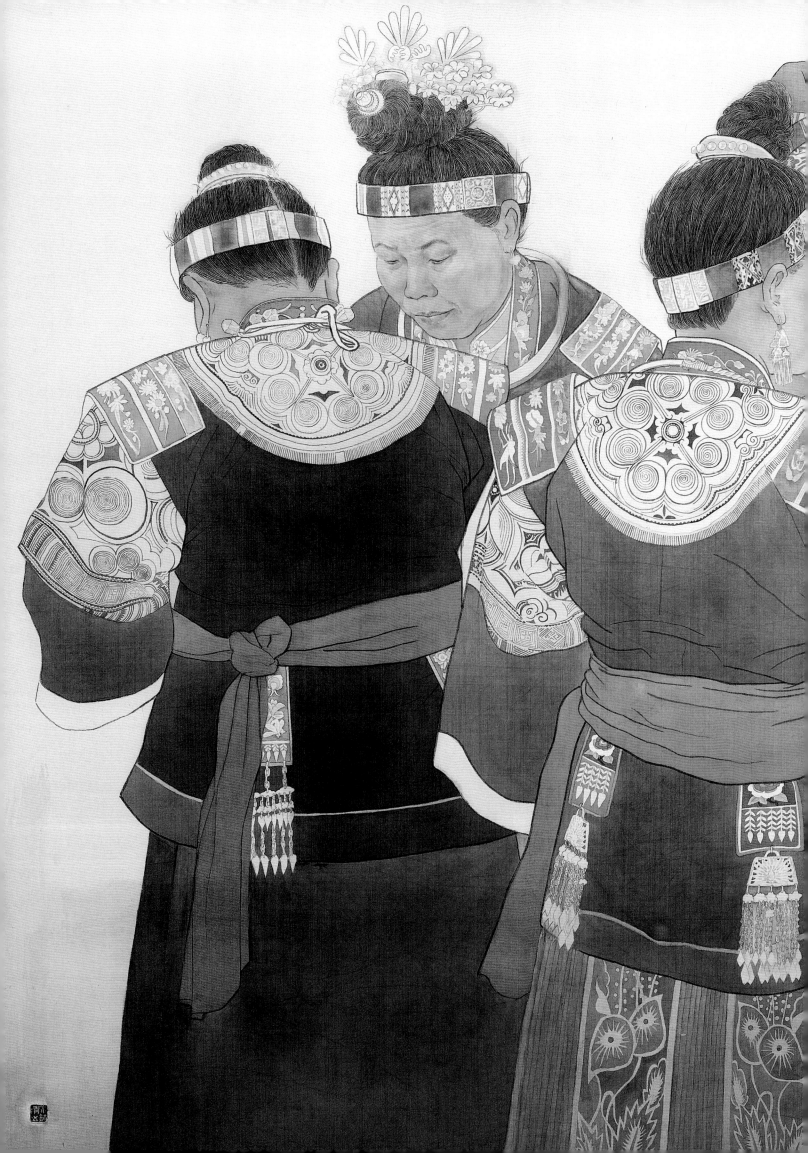

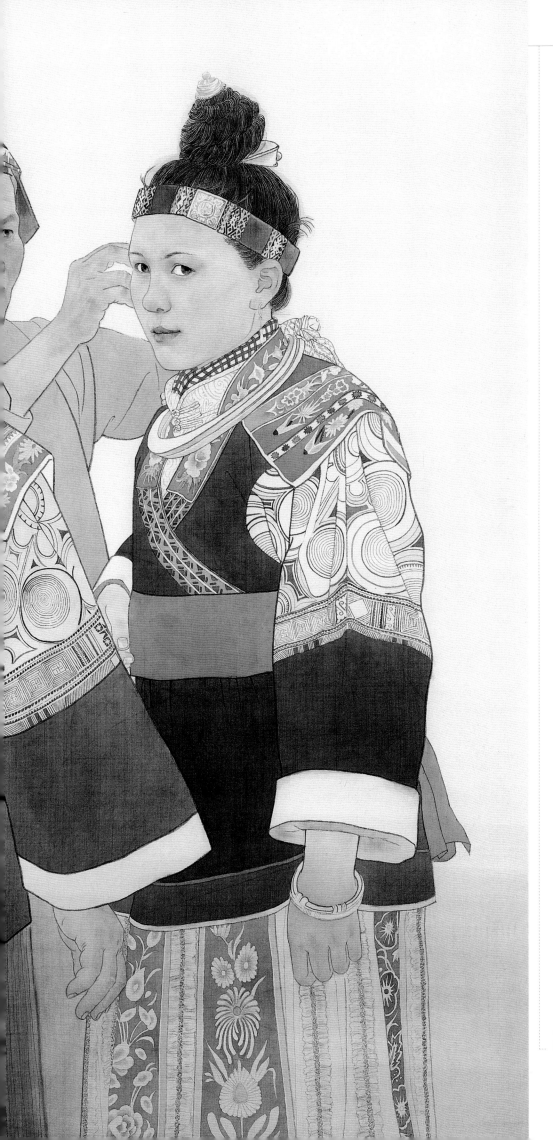

苗家六月天（局部）

苗家六月天（局部）

于 理

毕业于广州美术学院中国画系，1996年获学士学位，1999年获硕士学位，专攻中国工笔人物画。2007年赴日本东京女子美术大学学习交流，主要研究中国工笔画与现代日本画技法的关联及关于日本画学科教学考察。现为广州美术学院中国画系副教授，研究生导师。

作品多次获奖，曾参加过第九届、第十一届、第十二届由文化部、中国文联、中国美协主办的全国美展；第三和第四届的全国青年美展；第六届全国工笔画大展等重要展览。

主要作品参展及获奖情况：

《黑帐篷》1999年入选第九届全国美展；

《暖阳》2006年入选全国第六届工笔画大展并获铜奖，2009年获鲁迅文艺奖；

《执子之手》2008年入选"纪念中国改革开放30周年"全国美术作品展览，获优秀作品奖（不分金银铜），被广州艺术博物院收藏；

《日当午》2009年入选庆祝中华人民共和国成立60周年全国美术作品展览，并获广东省金奖；

《寂静欢喜》2014年入选庆祝中华人民共和国成立65周年全国美术作品展览，获广东省优秀奖（不分金银铜），并获全国优秀奖提名。

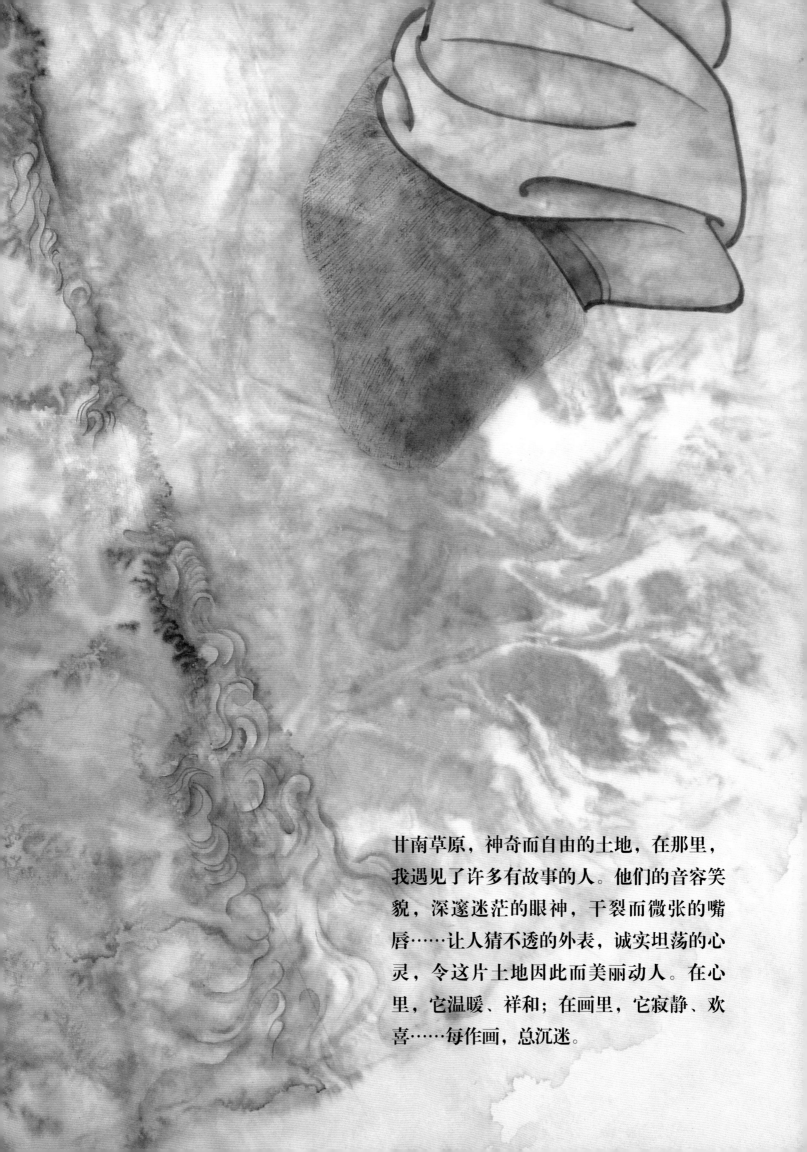

甘南草原，神奇而自由的土地，在那里，我遇见了许多有故事的人。他们的音容笑貌，深邃迷茫的眼神，干裂而微张的嘴唇……让人猜不透的外表，诚实坦荡的心灵，令这片土地因此而美丽动人。在心里，它温暖、祥和；在画里，它寂静、欢喜……每作画，总沉迷。

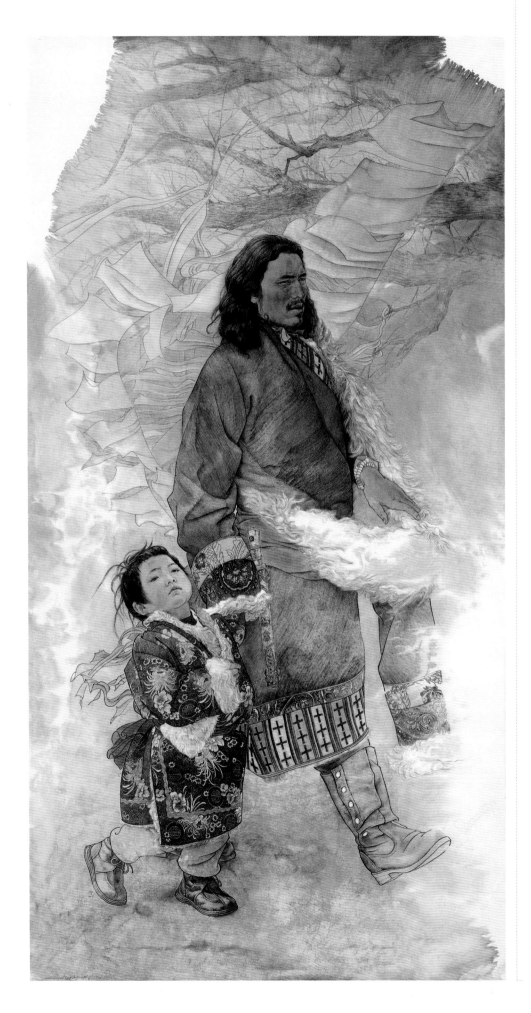

风马旗的传说
180 cm×98 cm　纸本设色　2011年

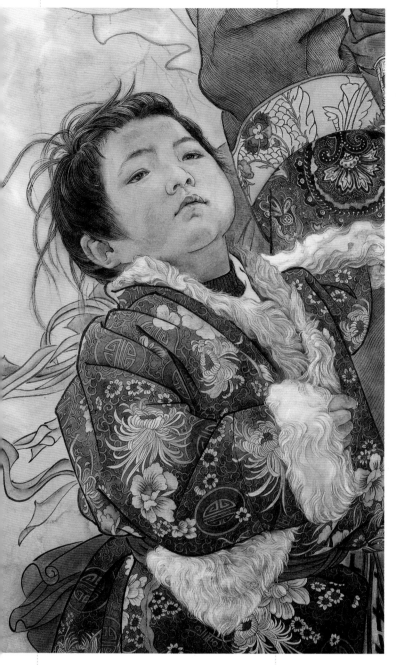

↑**风马旗的传说**（局部）

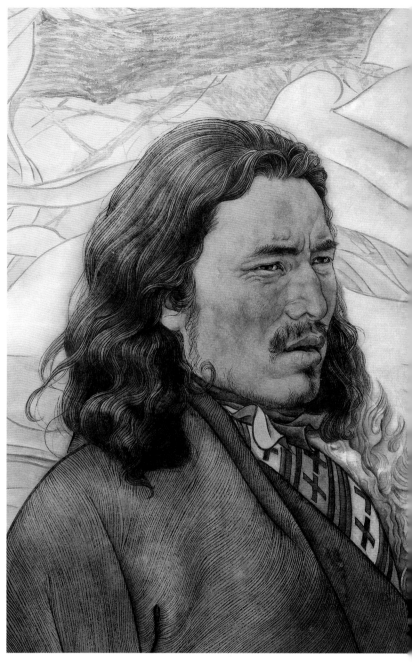

创作手记一

　　甘南草原，神奇而自由的土地，在那里，我遇见了许多有故事的人，他们的音容笑貌，深邃迷茫的眼神，干裂而微张的嘴唇……让人猜不透的外表，诚实坦荡的心灵，令这片土地因此而美丽动人。在心里，它温暖、祥和；在画里，它寂静、欢喜……每作画，总沉迷。

　　初次踏上这片土地——甘肃省夏河县，那是1997年的8月。阳光照得人几乎无法完全睁开眼睛，深蓝色的天空，红色的拉卜楞寺，亮丽的服饰，黝黑的肌肤，一切都那么神秘和新奇。之前听说当地人喜欢活佛的相片，我于是专门到照相馆找来一些随身带着，到寺庙附近看人们转经筒，见到有缘的牧民就赠一张。"嘎真齐！"——这是我学会的第一句藏语，意思是"谢谢！"一位老年人接过相片，回赠我一个友善的笑容，手捧着相片举到了头顶。

路边的茶馆是个不错的地方，经典之选——八宝茶。茶馆里弥漫着酥油的味道，烟雾轻轻地萦绕着冷色的空间，室内的阴凉与户外的明亮形成了鲜明的对比。

记忆中有许多好听的名字和故事，才让是这段有趣记忆中的第一个人。他是当地的牧民。当时在夏河县城里靠蹬三轮养家，人很勤恳，会说一点汉话，没上过学。第一次上他家，在一个土木结构的二层小楼，他给我们倒茶，说"茶喝"（藏语的习惯，动词放在后面）。

第二天下午，才让领着我们上了一辆敞篷东风大卡车，他带我们去甘加草原。我仰面躺在一个软软的大麻包袋上，一路颠簸着，看着蓝天上偶尔飘过的白云，听着那些完全听不懂的语言，不知不觉中睡着了。当我被唤醒时，夕阳西下，映照着山花烂漫的草原。草地上活跃着一群蚂蚱，烘托着惊喜的心情，我们来到了传说中的草原小木屋——才让在牧区的房子。

室内摆设很简洁，长方形结构，长玄关中间进门，左右对称有炕，炉子设于中间，室内中间上方供奉着唐卡和佛像，炕中间摆设一张方几，一把吉他靠在叠好的花棉被上。木板墙上挂满了家里人的照片。

夕阳透过玻璃窗，使整个房子变成了暖调子，炉上飘着烟，两老正忙着把拉长的面一片一片地揪下来，扔进飘着肉香的锅里。才让抽着烟，给我们讲述他的故事。

那晚，草原很冷，星光灿烂，静得让人觉得耳鸣。

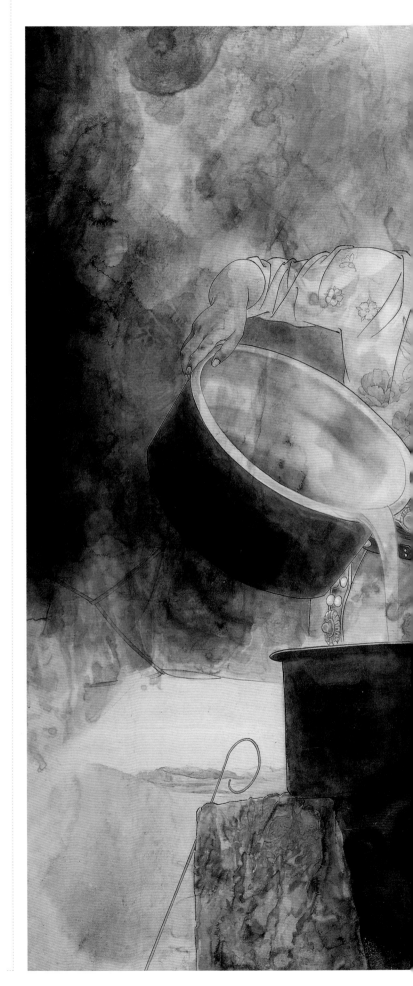

帘卷西风 115 cm×160 cm 纸本设色 2008年

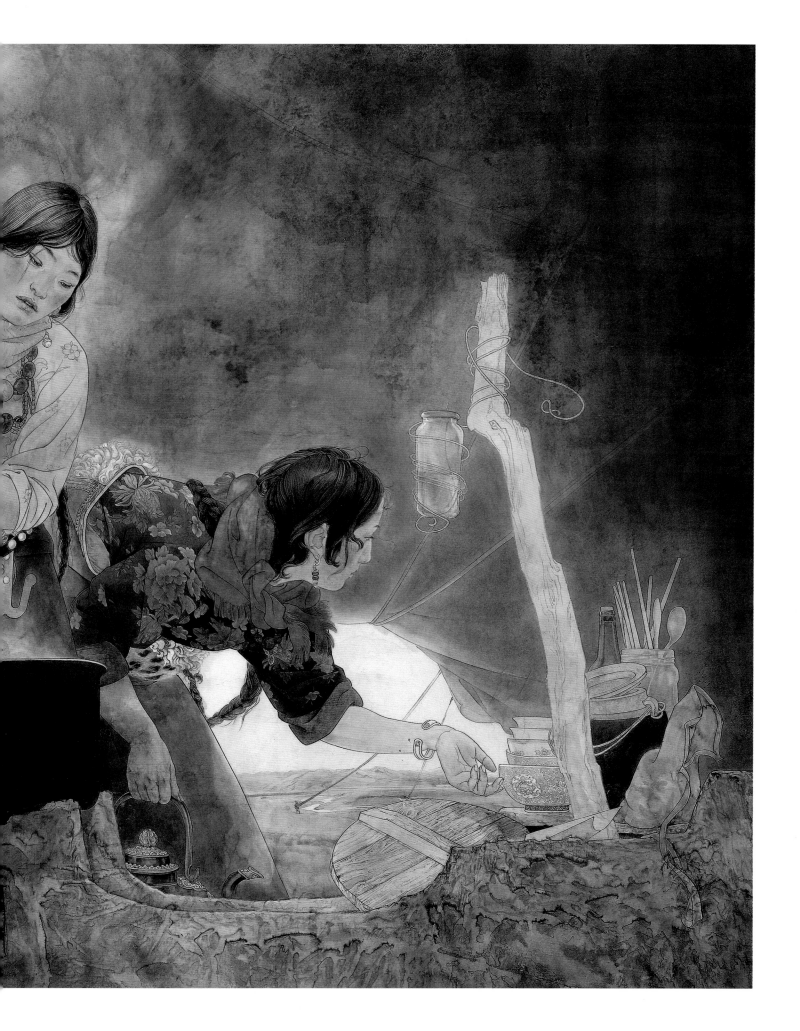

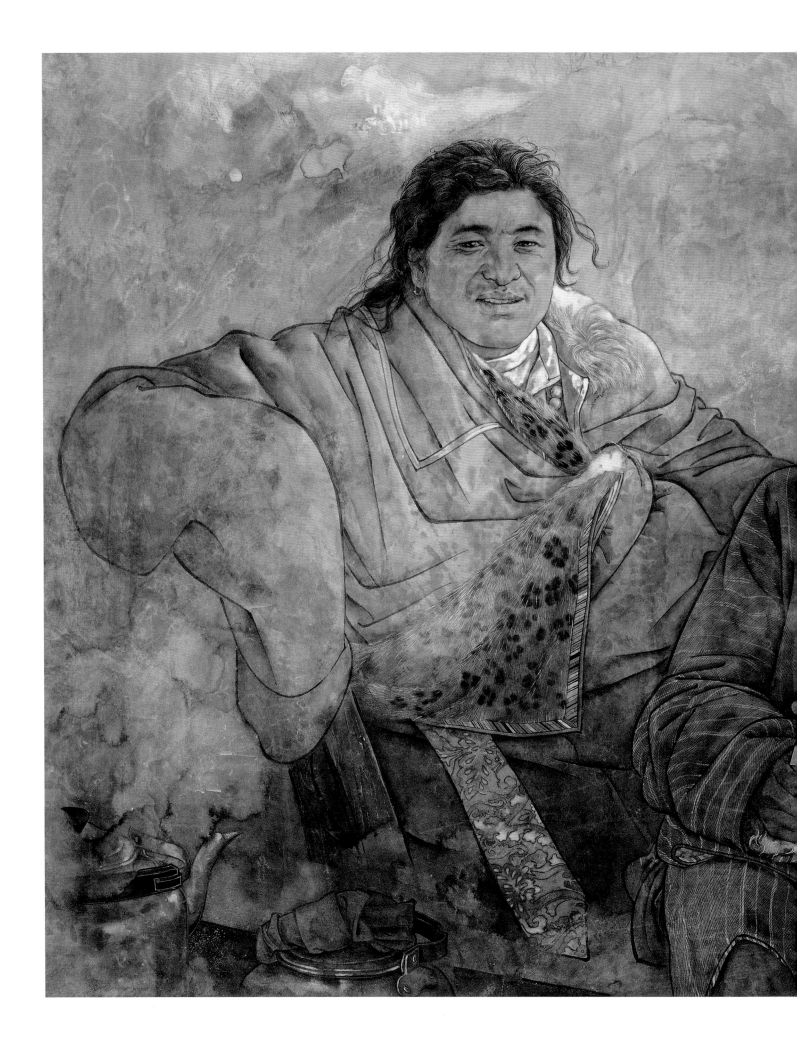

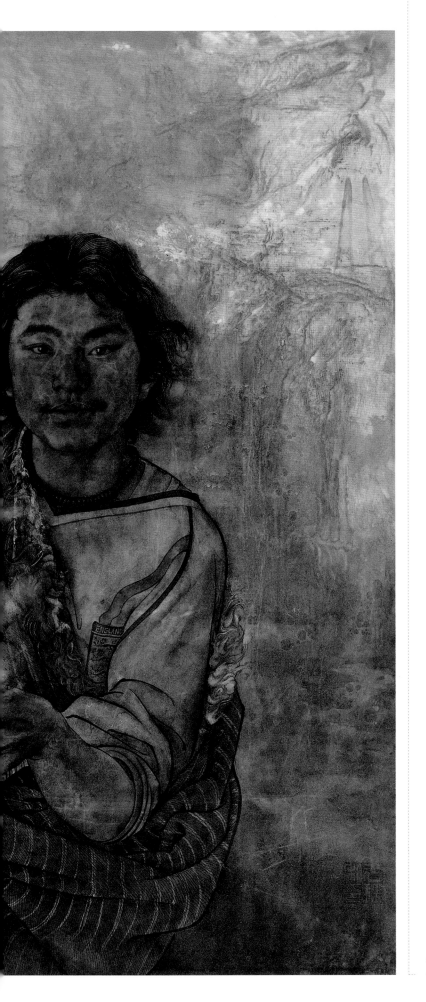

在这神秘的土地上，藏传佛教渗透在生活的每个细节，温良、虔诚的不仅是喇嘛，还有平民。

也许是缘分，我有幸认识了几位画唐卡的喇嘛：长脸的大个子彭措，瘦骨清相大眼睛的丹增，英俊而憨厚的扎西，圆浑翘鼻子的次正，还有那个袈裟盖头的沉默的金巴。

他们羡慕我能把对象画得像真的一样，而我却希望从他们那里学到一些师父嫡传的绘画技法，例如金箔的用法和唐卡的着色方法。我曾在明清肖像画里见到过这样的技法表现，制作的过程却第一次见。

彭措告诉我们：他要云游四海，他的理想在印度。

而今彭措果然去了印度。人各有志，扎西也曾提过他的理想：开一家客栈，广聚游学的僧侣，让他在拉卜楞寺院外围安心学习。最近一次见到扎西是在2004年的夏天，在一个安静温暖的小院落里，扎西仍然在自己的僧房里研习唐卡绘画，画风越发细密工整。他并没有成为旅店的老板，反而潜心学习占卜。近些年，丹增和次正都还俗了，结婚生子，还开了专门画唐卡的画室，过着世俗的生活。人总在变，理想也会变，而他们那憨厚善良的笑容却一如既往。

"坚持信念"是一种美德，而抛弃虚伪，不自欺欺人更是一种境界，真诚面对本心需要更大的勇气。我曾在丹增的画室里见过穿着袈裟的彦培，他来自青海省循化，十世班禅的故乡。他是丹增的小师弟，我画过他的速写，白净的脸上总带着青涩的笑容。次年，他还俗了。

又是天寒欲雨霜 90 cm×120 cm 纸本设色 2011年

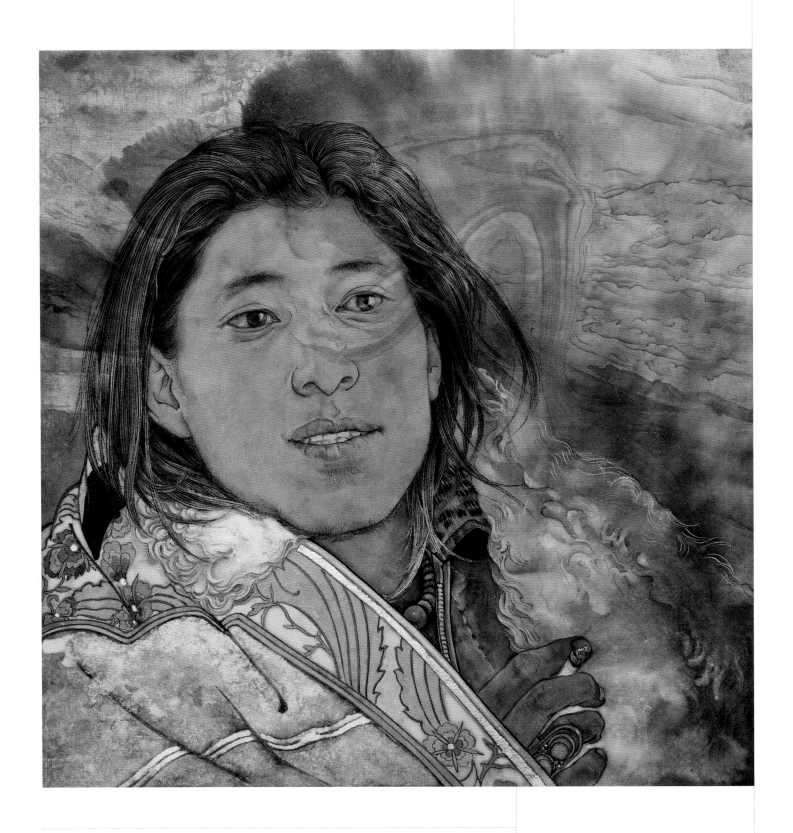

↑久美东芝　33 cm×33 cm　纸本设色　2011年

　　十五岁那年，师父带着他到了青海湖边的牧场诵经。牧场的主人是当地有威望的乡长，他有个十二岁的女儿叫仁青草，听说只要家里有什么好吃的，仁青草总要留一份给彦培。六年过去了，师父再次派彦培师兄弟到牧场主家诵经……不知怎的，有一天彦培带着仁青草离开了家，长途跋涉到了西宁塔尔寺，并山盟海誓娶仁青草为妻。这恰似《诗经》里的一首诗"关关雎鸠，在河之洲。窈窕淑女，君子好逑。"彦培成了俗人，他的父母在悲伤中挣扎。而在我看来，它还意味着诚实、勇敢和脱俗。虽然放弃了佛家弟子的身份，彦培却诚实勇敢

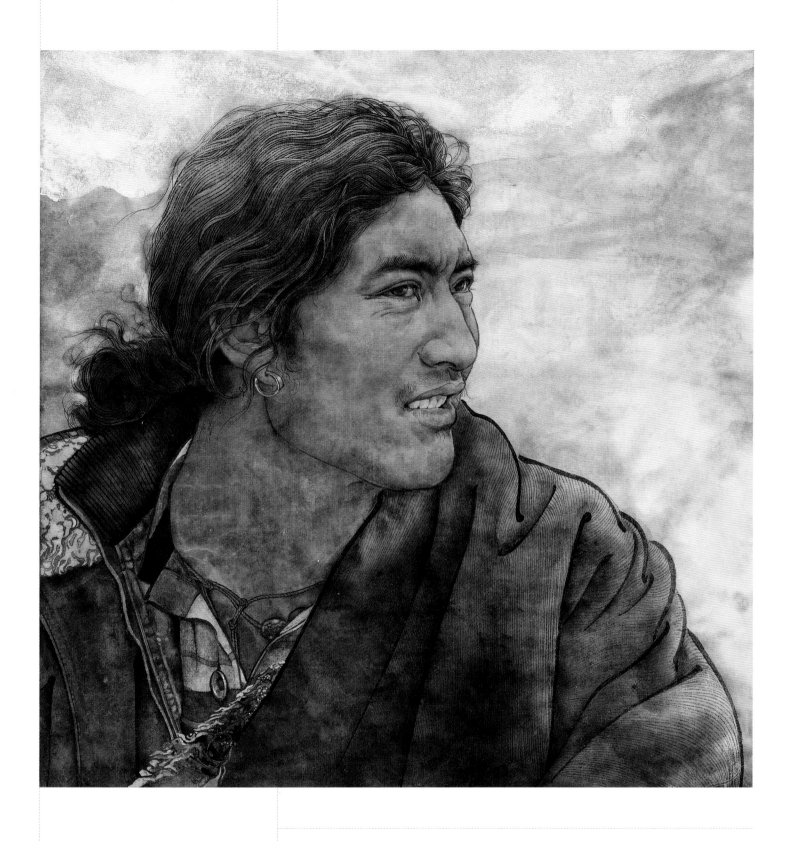

↑ **巴玛扎西**　33 cm×33 cm　纸本设色　2011年

地面对自己和所爱的人，成就了一段美丽的爱情故事。

　　1999年的夏天，青海湖边开满了金黄的油菜花，在野草丛生的小山坡上，偶尔能见到迷离的野兔在奔跑。我梦想着草原的放牧生活，于是跟着丹增寻找美丽传说中的主人公——彦培和仁青草，他们在那片土地上放牧，过着幸福快乐的日子。告别时，我送给仁青草家几块茶砖，她的母亲给我编了一百根小辫子，编进了一百个迁想妙得，编进了青海湖美丽的回忆。

跟着丹增流浪的日子，是一种心境的历练。桑科草原的赛马会是我此行的最后一站，我经历了此生中的最难忘的寒冷。

赛马会前一天的下午，我们背着棉被和行李，行走于草原上，不远处便是明天赛马会的帐篷。眼瞅着一朵乌云从远方飘落，撒下微小的冰雹。冰雹落在身上滴答作响，透过衣服，企图敲碎我每一根神经，远处的帐篷被冻结在冰雹笼罩的寒风里。突然，两匹马像希望的使者一般从帐篷那边来到我们跟前，一坐上马背，过不了一会马的主人就把我们带进了帐篷。

门帘掀开，所有人的目光投了过来，"哗"地让开一条道，一个火炉现出来，我把自己晾在炉火边，顿时烟雾从腿往上蔓延，笼罩了我的全身。

那天的黄昏是记忆中最美的，在清澈流淌的小河边，一个简陋而又能遮风雨的棚，雨后的斜阳渗着无力的光，透过棚架，映在烟雾缭绕的方寸之地，生成了冷抽象的分割。昏暗中有人挂起了明亮的汽灯，灯在风中摇曳，在动感的灯光与太阳的余晖交相掩映的瞬间，我看到了人们粗犷而善良的眼神，闪烁在惊喜的空间，那氛围使人突然迸发出一种让人毕生难忘的感动。

晚上，我们对着炉火几乎烤了一个晚上，我蜷缩在八成干的被子里睡到天亮，丹增一宿没睡，他在帮我烤干鞋子和外套。

第二天，雨继续下，而赛马会上人声鼎沸，渐渐渗透的寒冷令我的牙齿不知什么时候开始打战，当刚烤干的衣服再湿透时，赛马会结束了。我躲在拥挤的大卡车里，不知什么时候，雪花飘落在草原上。一路上车子在缓慢地摇晃，一位老大娘用藏袍裹着我，搓着我的冰冷的手，偎依在她怀里那种温暖逐渐沉淀到我的记忆里。

一切仿佛是昨天，记忆是流淌的河，深入藏地，遇见他们让我感到无比幸福，那些鲜活的面孔伴随着朴素的名字，宛如河底多彩的石，闪动着美妙的色彩，萦绕在温暖的思绪里。至今我常去甘南草原看看，想念他们成了惯性，每画，总沉迷。

→ **守望冰雪** 90 cm×72 cm 纸本设色 2007年

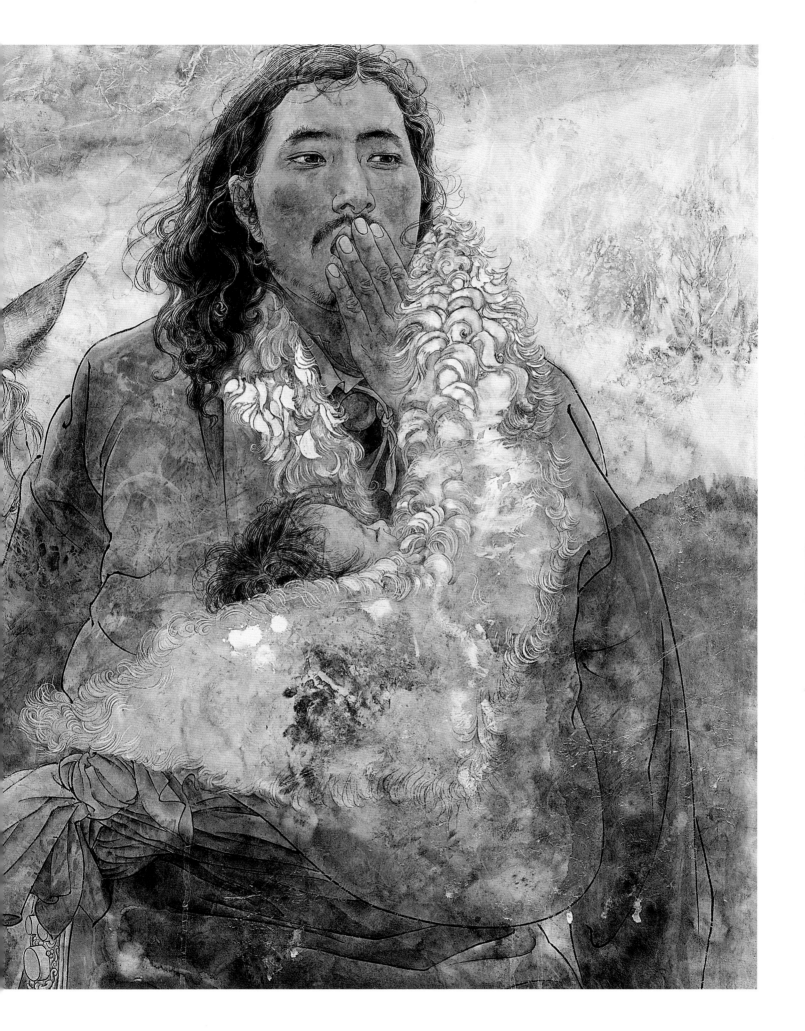

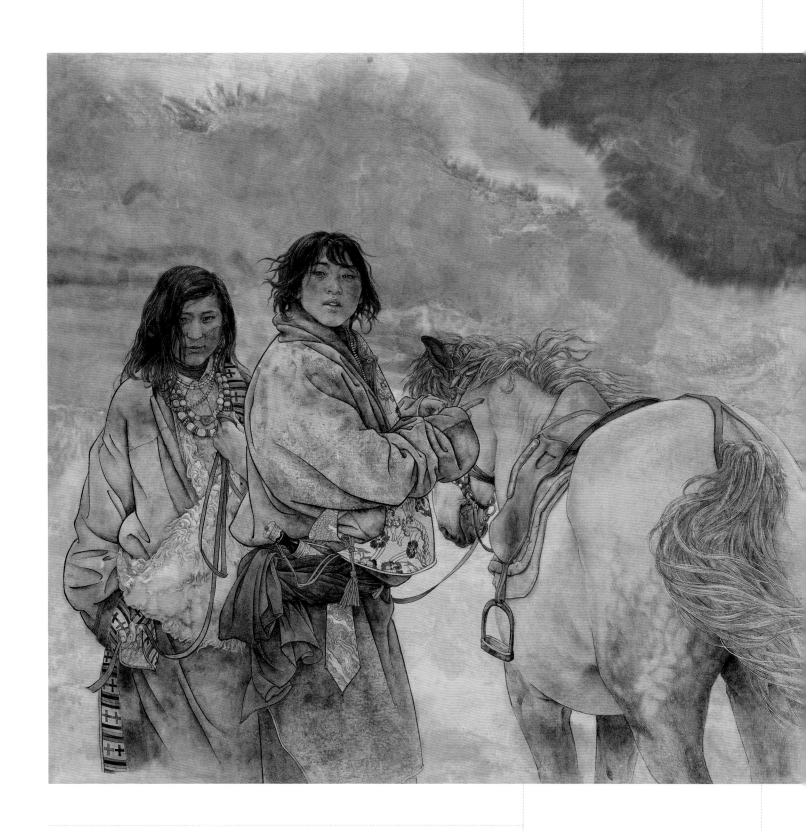

创作手记二

　　不知从什么时候开始喜欢上了仓央嘉措的诗，于是特地买了一本他的诗集来读，了解他的生平，甚至在作品里不自觉地追求诗中的意境。尽管诗意中的美感源自人生的各种纠结和梦想的悲情，而在我的画里更希望给他一个完美的结局。因为我觉得爱情真的是越简单越好，从2008年的《执子之手》到2014年的《寂静·欢喜》，不管描绘的是阳光灿烂或是风云雨雪，笑总在脸上，爱总在心里。

↑ 寂静·欢喜　122 cm×185 cm　纸本设色　2014 年

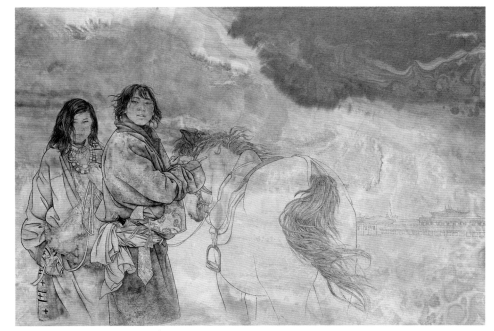

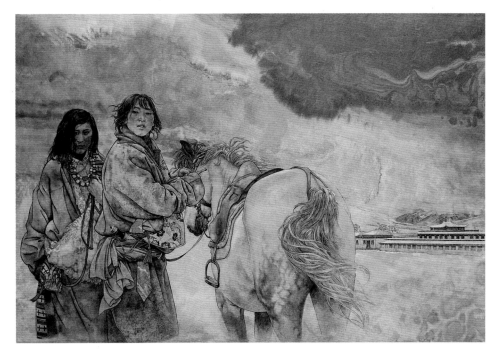

→
寂静·欢喜（步骤图）

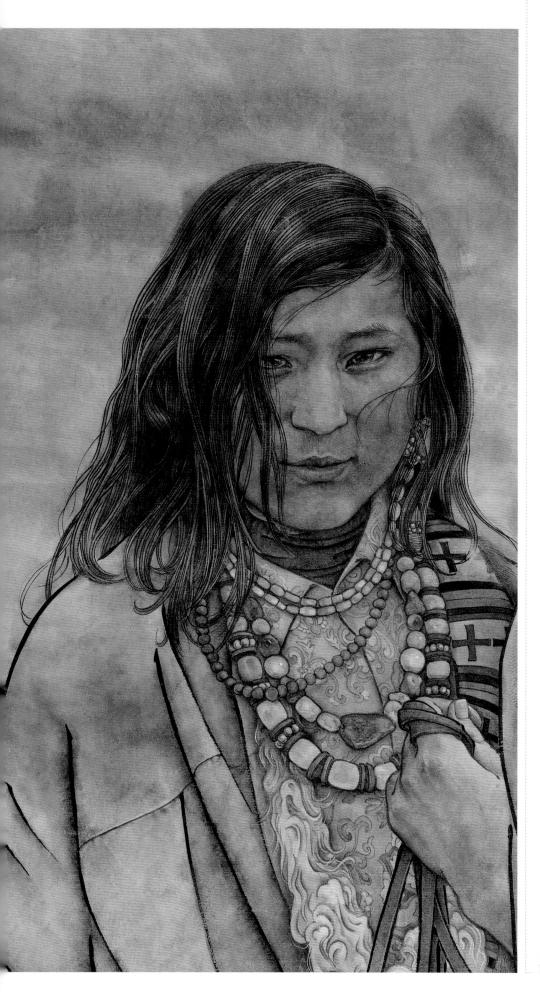

说起《寂静·欢喜》这幅作品，从起稿到完成经历了漫长的历程，2011—2014年前前后后经历了三年。为了更好地完成这幅作品，在这期间我又去了三次草原。直到那一天，才让的女儿完玛吉带我和我的学生们从夏河回到她舅舅桑科草原的小木屋，那时她一边给我们斟着奶茶，一边说："舅母到帐房去了，我不会做饭招待，真是不好意思……"这句话让我突然意识到完玛吉已然是大姑娘了。

←
寂静·欢喜（局部）

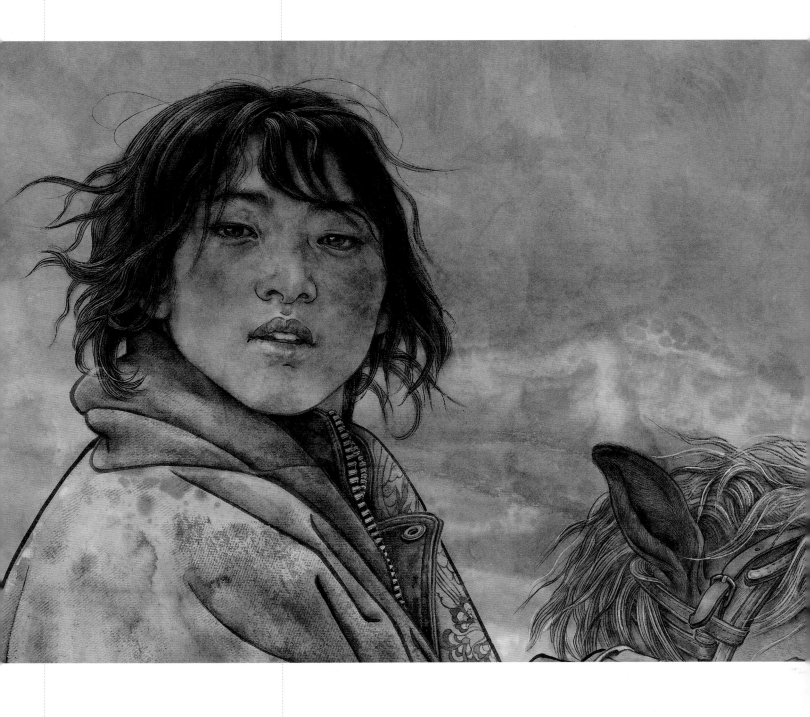

↑ 寂静·欢喜（局部）

时间过得真快，起初我给完玛吉买玩具，那时的她还是一个不说话也不会笑的小女孩。2008年见面时她突然抱住我的胳膊跟我说话了，我给她买单车，带她见朝思暮想的爸爸，现在的她如此美丽动人。时间过得真快，我的《寂静·欢喜》起了个头，在画室里静静陪了我三年。灵感来了提起笔，描绘一下寂静的山，寂静的原野，寂静的寺院，最后拨开汹涌澎湃的云，添一笔清澈的蓝，那是悠远的天空。

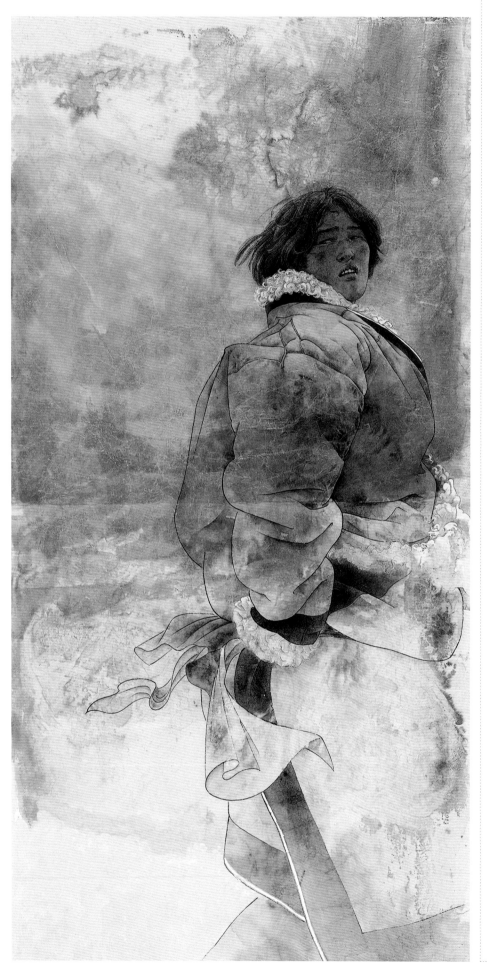

←吹雪　138 cm×69 cm　纸本设色　2008年

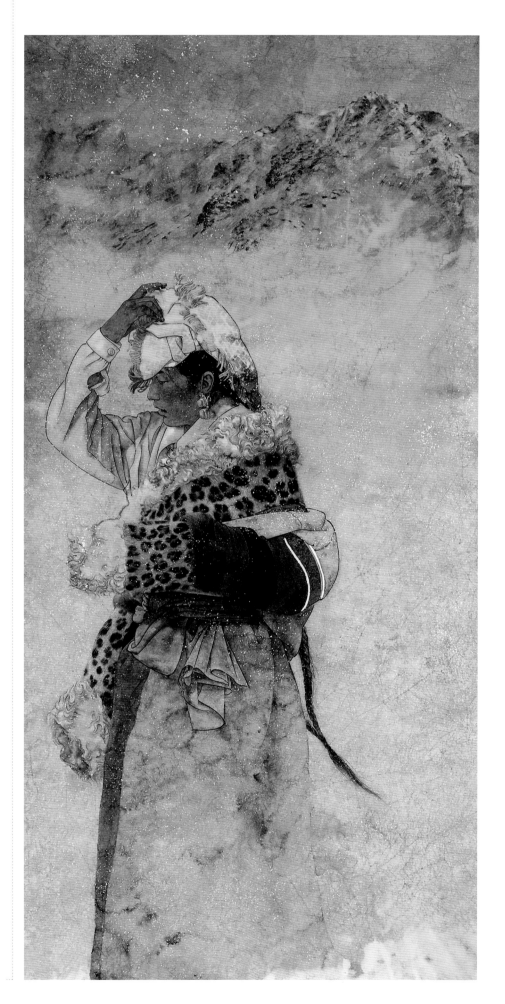

→瑞雪纷纷　138 cm×69 cm　纸本设色　2009年

创作步骤

步骤一　这幅肖像画描绘的是一个令人难忘的神秘笑容。绢本一平尺。用一张质地纹理比较粗的绢作为底材，加上正反面贴银箔的技法。一开始是传统勾线和淡墨渲染，染出基本的层次。

步骤二　然后在画面的背面，雪地的位置贴银箔。在作品的正面，铁丝的位置也都贴上银箔。正面看来，背后贴过银箔的位置，就像是一面明晃晃的镜子，衬托着正面平涂的蛤粉，就会出现格外洁白的效果。这种洁白更让完成后的作品人物头巾的粉红色显得明艳动人。

步骤三　粉红色的头巾是作品的主色调，曙红打底，蛤粉平涂衬染，最后略上薄薄的重彩银朱以达到预想的效果。为了强调画面的高级灰色调，托底的宣纸做了色彩处理。

← 粉红的微笑（步骤图）

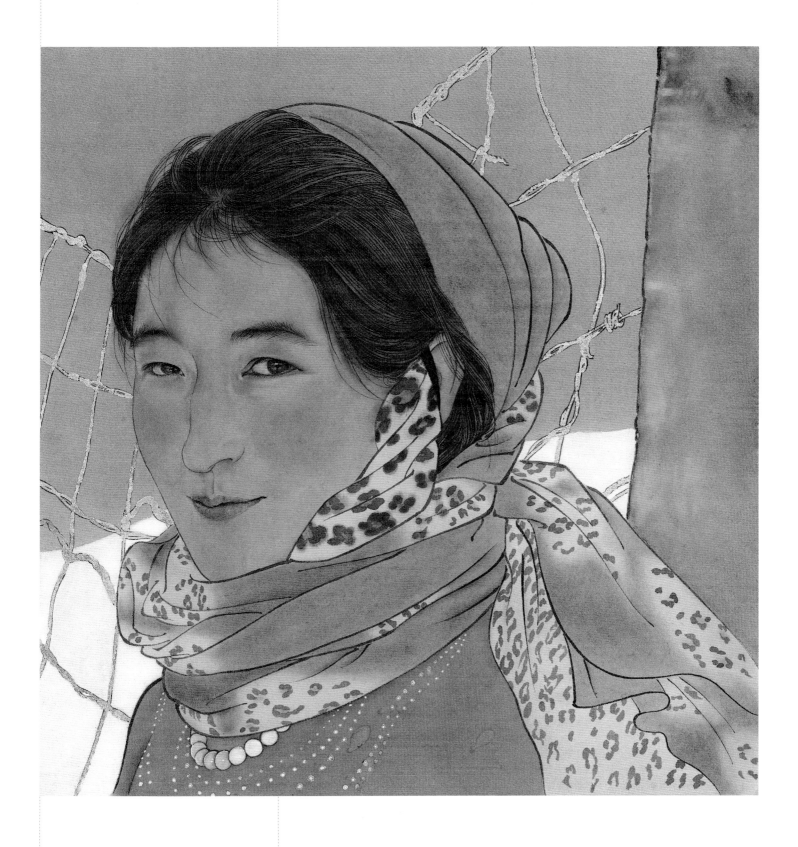

↑粉红的微笑　34 cm×34 cm　绢本设色　2017年

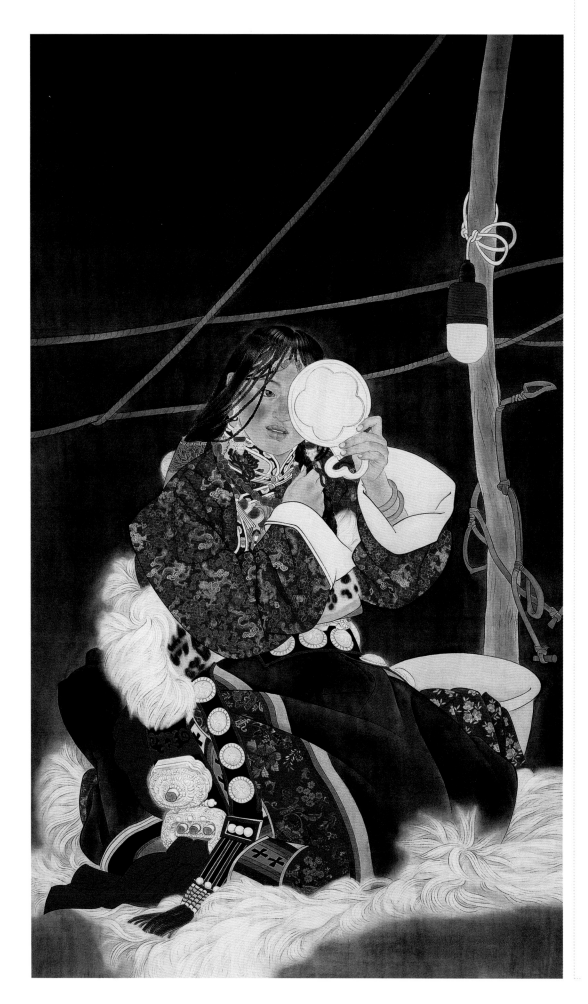

《黑帐篷之一》 150 cm×90 cm 绢本设色 1999年

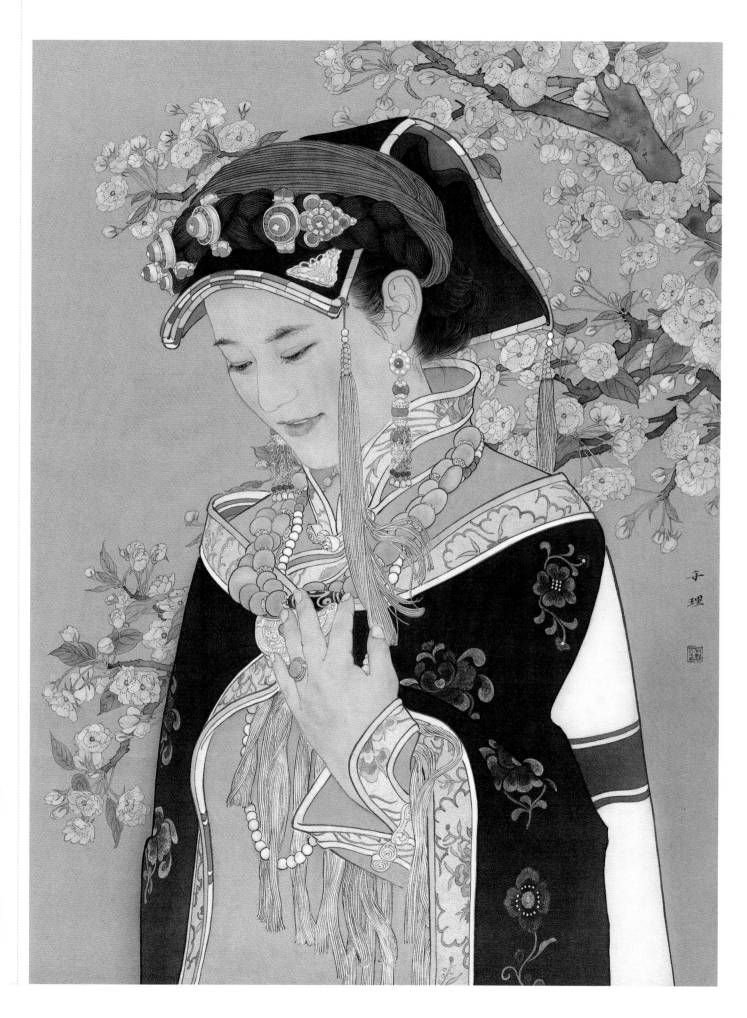

美人谷　60 cm×45 cm　绢本设色　2017年

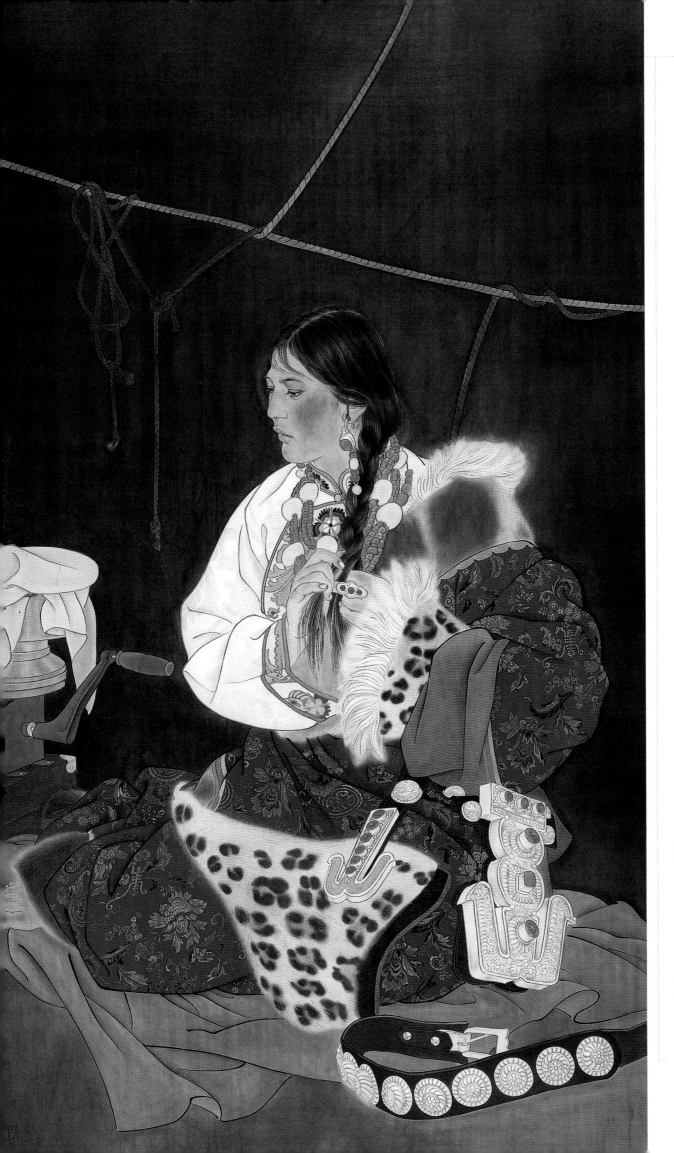

《黑帐篷之一》 150 cm × 90 cm 绢本设色 1999年

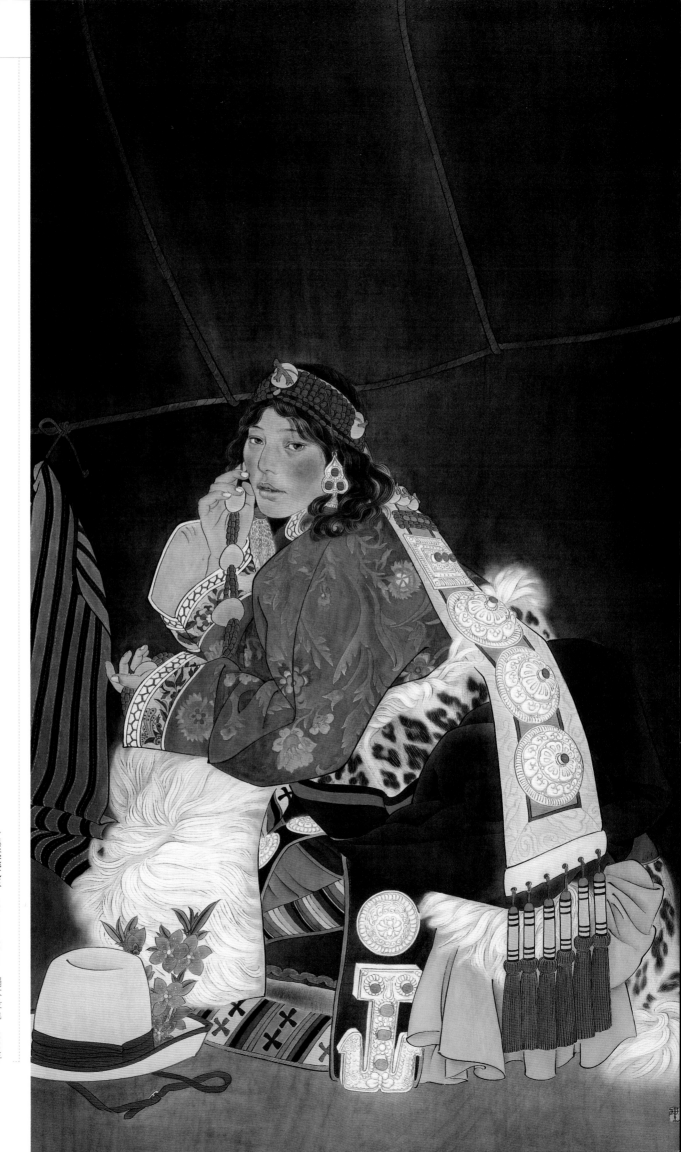

黑帐篷之三　150 cm×90 cm　绢本设色　1999年

创作手记三

青藏高原，一个总和神秘相连、灵性相随，到处充满神圣与纯洁的神奇地方。走进甘南的玛曲，这是一个生命召唤的地方——远望玛曲，是一段美丽的神话；走近玛曲，却是一缕触及灵魂深处的阳光。黄河首曲的神韵灵动，雪域高原的钟声和阳光，在经幡的飘动中，一群藏家儿女把生命的琴弦拨响。一盏盏酥油灯映照着一个个虔诚膜拜的身影和脸庞，茫茫的牧草中露出的灿烂是安多汉子的坚强和阳光，格桑花儿的笑颜印证着草原的兴旺。

1998年，是藏族人才让带我走进玛曲草原，邂逅了美丽的格桑花儿：贡雀昂姆，带我结识了粗犷的汉子扎西。从那以后，牧民的形象，以及他们快乐充实的精神状态就一直感动着我。每个人物，每个情景，也许都值得诉说。然而往事如烟，唯有藏族人的笑容仍然那么清晰可见，带着阳光，沉淀在记忆里。

当年，19岁的姑娘贡雀昂姆，和她的家人生活在玛曲的夏季牧场。白天，温暖的阳光从帐篷的天窗，掠过萦绕的炊烟，蒸出芳草的气息。晌午时分，帐篷里就传出打奶机转动的声音。十年前的她，长着一张红苹果似的脸，在她善良而恭顺的外表下，充满对未来美好的向往。尤其是那双乌黑闪亮的大眼睛，宛如从雪山上流下来的清泉，那么的清澈、闪亮。而今，记忆中的她带着笑容和反裹毛皮袄的小伙子扎西，成为我2008年的作品《执子之手》的主角。

我希望通过《执子之手》赞美最朴素单纯的爱情理想：青藏高原的大山、草原、流淌的河流，化作浪漫的激情融入单纯的笑容里。而在画的过程，我会特别想念一个人，他就是才让，那个思想极其朴素的藏族人。

1997年邂逅才让时，他只会写一个"米"字。才让是个重情义的人，为了一个汉族朋友的一个也许是随口说说的"约定"，他在夏河的大街上徘徊等待了两个夏天。后来我根据他提供的联系方式，帮他找到了这个让他朝思暮想的朋友。从此我和才让也成了朋友。玛曲草原一别十年，我忘不了那一幕：车缓缓地开着，隔着车后窗，只见才让手里捧着一大袋刚给我们买的路上吃的食物，奔跑而来，那天微雨，风吹着他干黄的头发……

之后我一直想见才让，可是他失踪了。卓玛说，他离开夏河的家到玛曲工作去了，谁也不能找到他。我大概理解，他去寻找属于自己的幸福了吧？

其实才让的婚姻说起来有点不可思议，认识我之前，他在夏河的一个砖厂工作。一天，当他在砖堆里埋头苦干的时候，被老两口看上了，招为女婿。直到结婚那天才知道妻子卓玛由于小儿麻痹走路一瘸一拐，一只眼睛白内障失明。出于怜悯和所谓的"信守诺言"，才让接受了这段婚姻，生下一女叫"完玛吉"。在才让家，我总见到这位才让不爱的女子，缓慢挪动的身影，安静，温柔，她每天从河里背水回家，嘎吱一声木门的声响，伴随着卓玛喃喃的诵经声。

十年间，我曾几次试图寻找才让，甚至去到玛曲县城，未能如愿。我很确认，才让走了，从我的角度去理解，他诚实地面对自己的婚姻，选择了放弃，去寻找属于自己的幸福理想。他不能见我，只是在电话里，我可以分享他的快乐与悲伤，曾听见他说生活很累，也曾听见哭泣，说他想念女儿完玛吉。

→
暖阳 138 cm × 138 cm 纸本设色 2004年

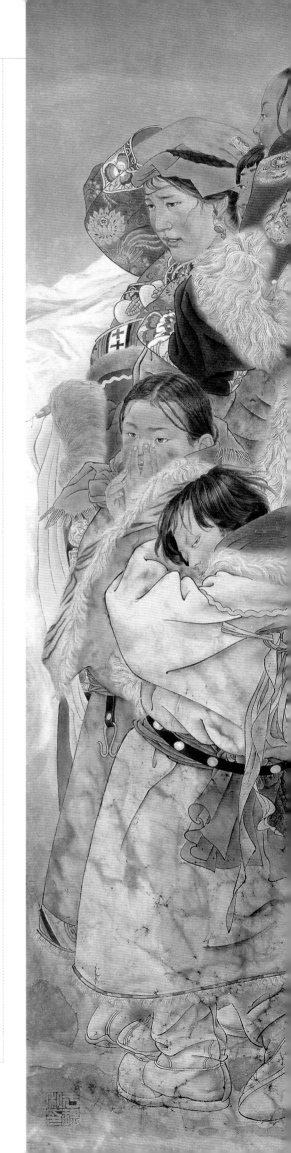

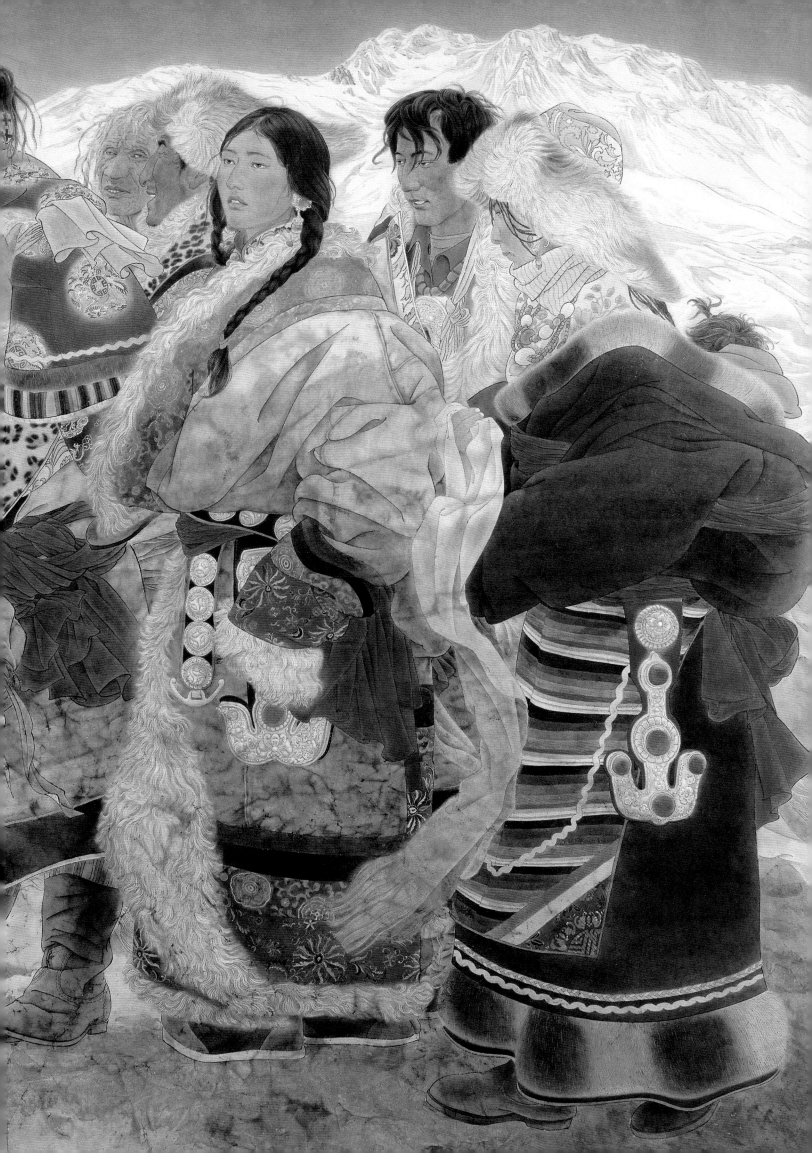

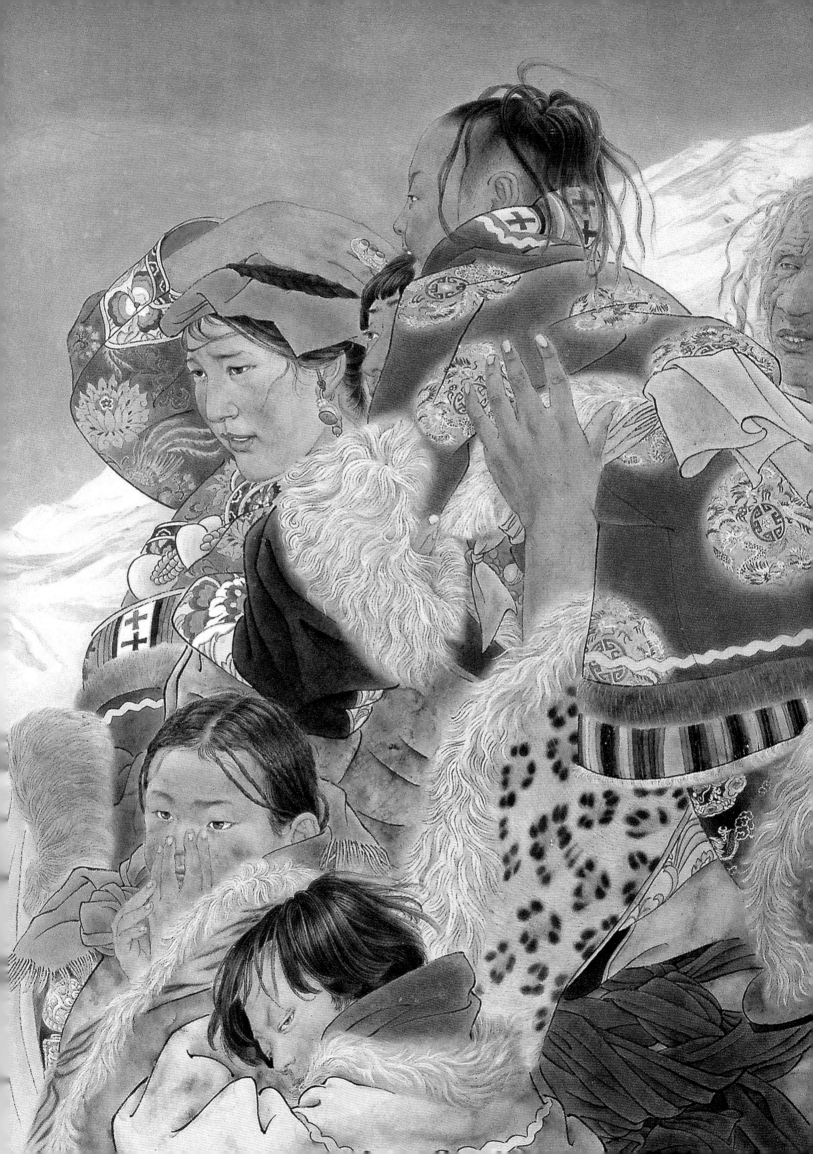

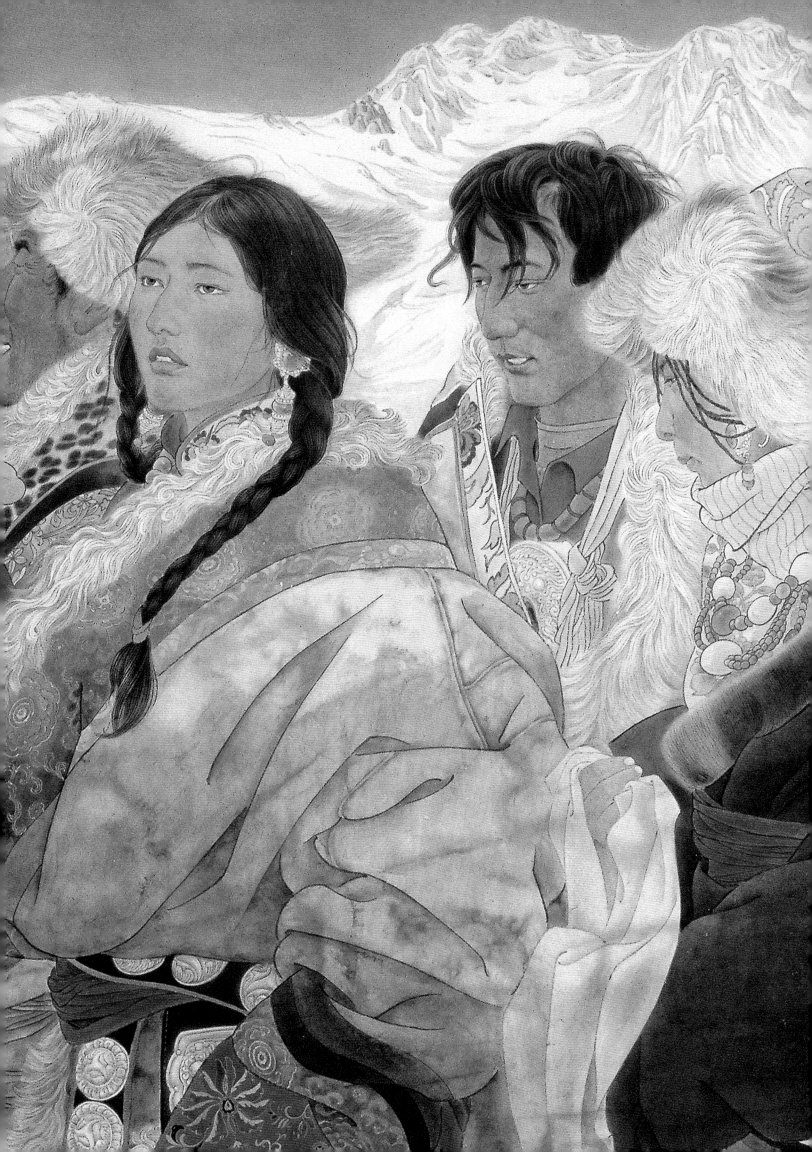

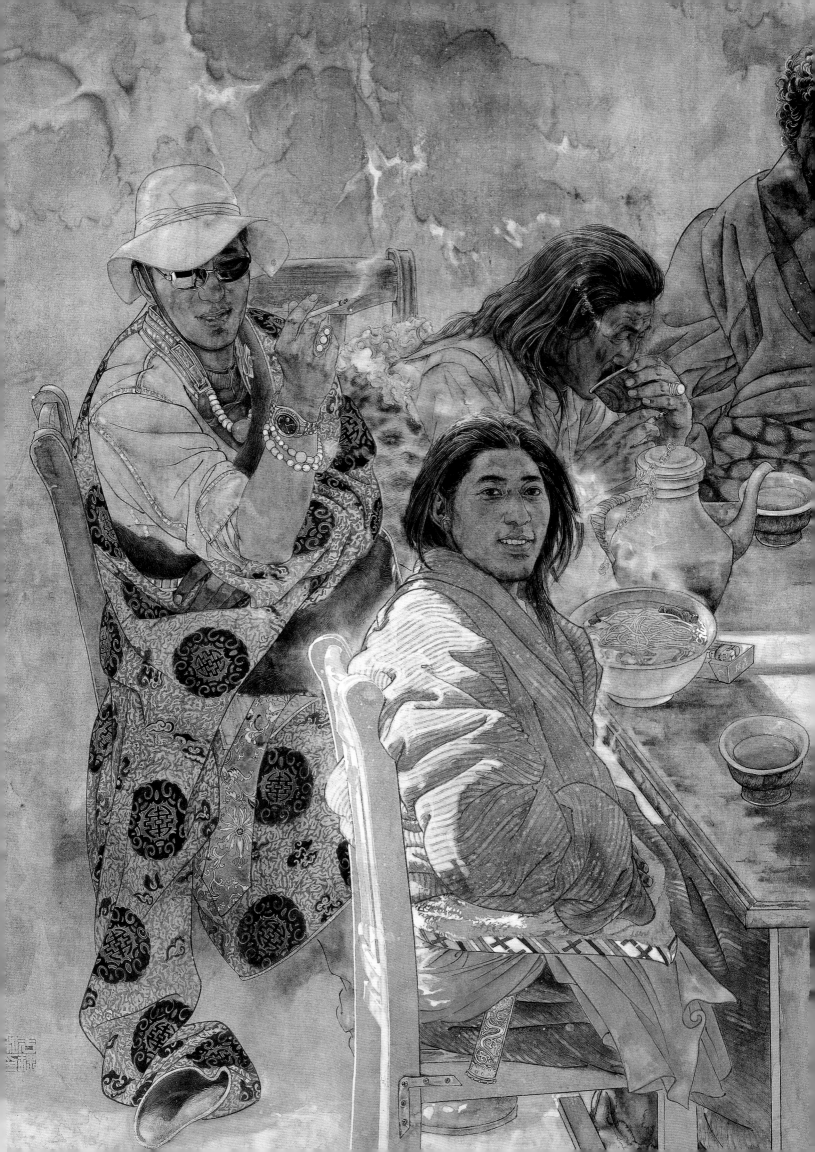

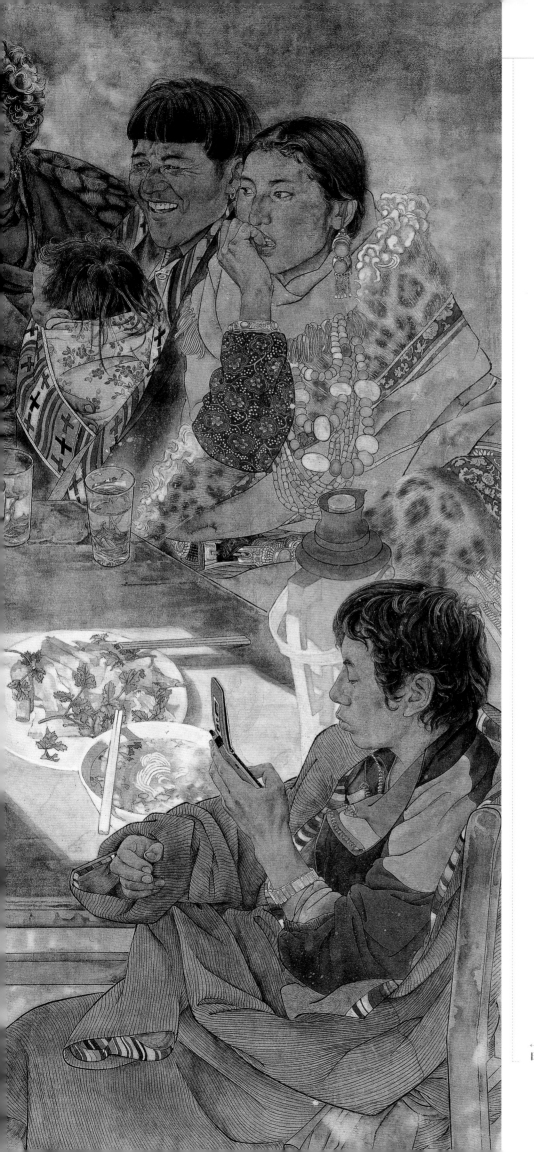

2008年的8月7日，我来到夏河完玛吉的家。我看见卓玛变得快乐起来，她改嫁了，完玛吉多了一个小妹妹。那天完玛吉仍然躲在门背后看了我很久，然后进来一把搂住了我的手臂。这一天很庆幸，我见到的是一个带着青涩笑容的小姑娘，一个会说话的小姑娘。在夏河的几天里，完玛吉帮我背相机背囊，形影相随。她说："带我去见爸爸，我知道他在玛曲……"

8月10日，那个阳光明艳的下午，在玛曲县城的加油站旁边，才让终于出现了，他穿着黑色的皮夹克，手上戴镶嵌红珊瑚的金戒指。十年沧桑，才让稍稍胖了一点，可是笑容依然，真诚依旧。他握着我的手，热情有点含蓄的目光中，我看见了他想说的话，可是嘴里只迸出几个字："你跟以前一模一样啊……跟我走，到家里来……"

车很快来到了玛曲草原边缘的一所红砖瓦房前，这就是才让的家。一条大狗闻声窜了出来，才让的妻子带着两个孩子出门迎接。我仔细端详着这位让我猜想多年的幸福女子，玛曲乌拉乡的姑娘，27岁，高高的个子大概1米7，身材健美，举手投足，每个动作都让人联想起罗丹的雕塑。一根粗粗的大辫子，牙很白。只见她牵着才让的手，舞动的腰肢、火辣辣的眼神，娇艳、妩媚。

日当午　128 cm×155 cm　纸本设色　2009年

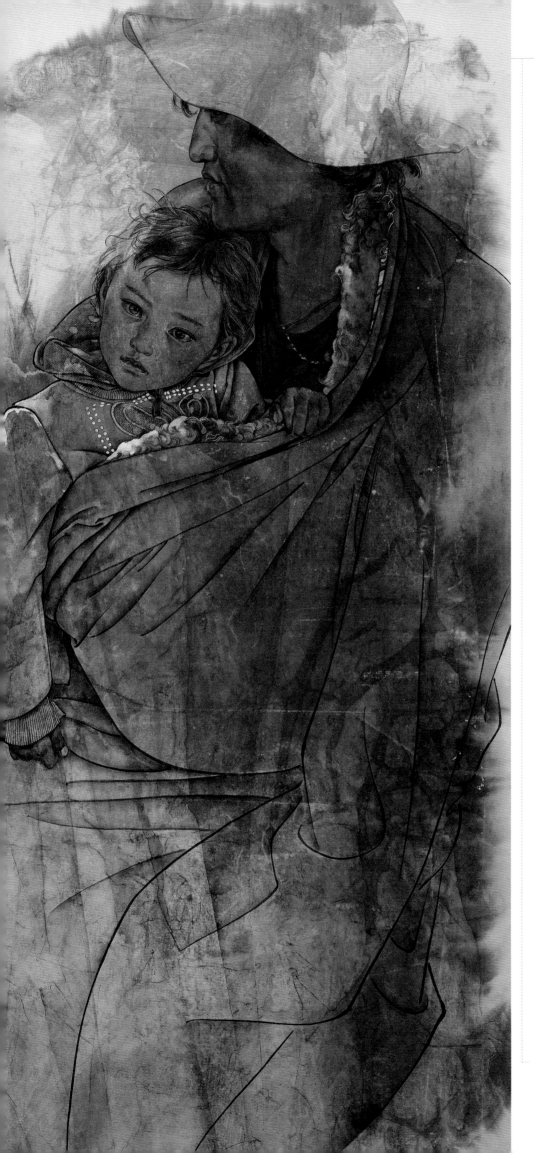

← 贴着你的温暖　98 cm × 45 cm　纸本设色　2013年

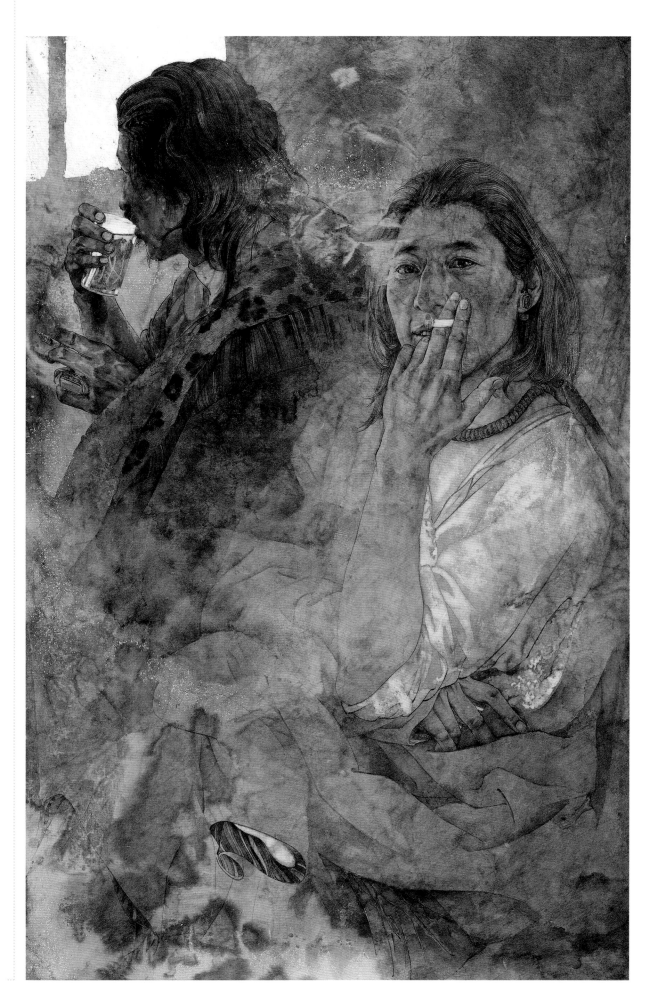

→ 似是故人来 90 cm × 60 cm 纸本设色 2009年

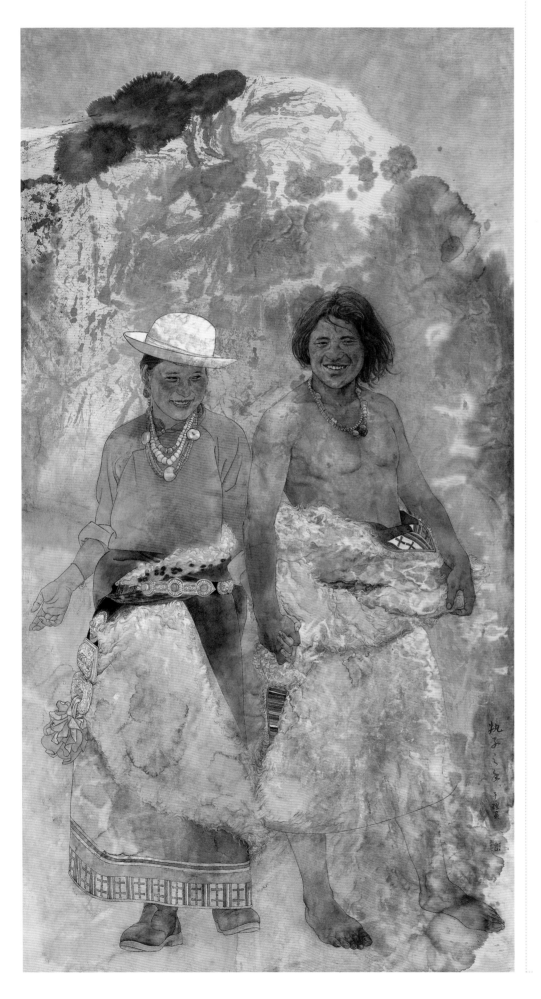

院子里晾了几床刚洗好的被子，三间小平房并置的藏式屋舍，走进堂屋内，中间是佛堂，案上供着唐卡佛像和一沓沓的经文，室内弥漫着藏香的味道。左右两间分别是客厅和卧室。客厅四周贴了墙纸，柜子上有29寸彩电和DVD机，墙上镜框里镶满亲朋好友的照片，我还发现一张是十年前的我。桌子上摆满早已备好的食物，有藏包、面和水果。看到这些我觉得很欣慰，当年在夏河蹬人力三轮车的才让，几经磨难的他今天向我展现了一个幸福的家。

在玛曲的日子里，才让达成了我的心愿，帮我找到了《执子之手》里的贡雀昂姆，如今的贡雀昂姆，已然是一位风韵十足的美少妇，一家私人旅馆的老板娘。言谈间的情真意切足以感受到她的幸福与满足。

←
执子之手
180 cm×98 cm　纸本设色　2008年

↑**执子之手**（步骤图）

离开玛曲的那天中午，才让带我来到拉面馆，温暖的空间里洋溢着祥和的气氛：牧民们把马拴在门外的电线杆上，在面馆里共进午餐，乐融融的感觉。更让我惊喜的是，在那群人里，我看见扎西了——《执子之手》的男主人公，那个当年赤裸着身体，反裹着毛皮袄的汉子，我熟悉他那狂放的笑容，清楚地记得他笑容里的每一颗牙，甚至背得出他的每一根皱纹。

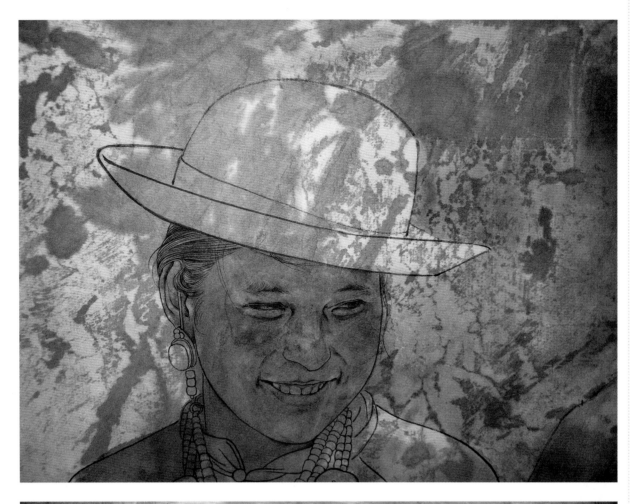

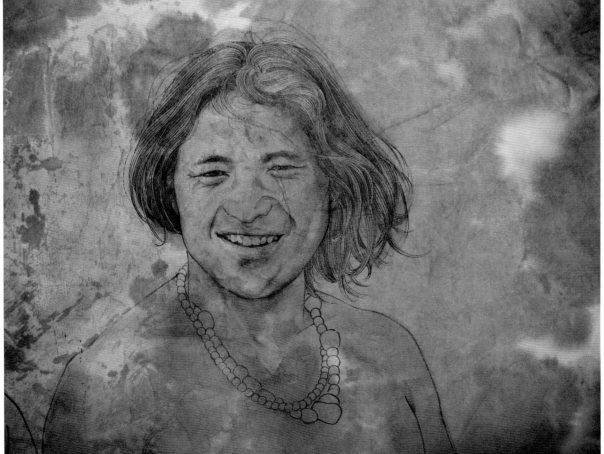

执子之手（步骤图局部）

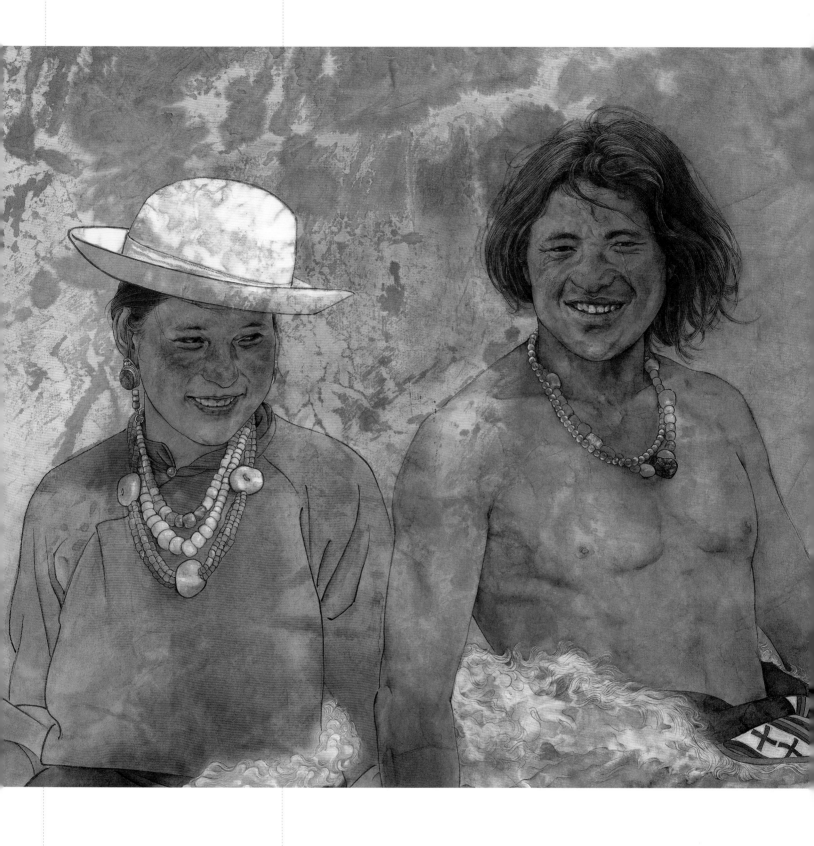

↑**执子之手**（局部）

来自草原的牧民们，聚在这里享受着中午时分的这份惬意，欢笑声中让人感受到他们是那么幸福。烟草、孜然、酥油的味道夹杂在一起，它们分别描述着幸福的每一个细节，在这小小的空间里充满了激情与感动。我看见了一缕阳光，它透过玻璃窗，透过热腾腾的烟雾，洒在桌面上，洒在牧民们的身上，洒在了我们的心里。——再见玛曲，眼前掠过的一幕一幕幸福图景，牵引我走进了关于新作《惬意的阳光》的构想中……

白 桦

东北师范大学美术学院中国画系讲师、博士在读。1980年出生于内蒙古通辽市。现为中国美术家协会会员，中国工笔画学会理事，北京工笔重彩画会会员，吉林省画院特聘画家。作品多次发表于《美术》《国画家》《鉴赏收藏》《中国文化报》等报刊，曾被"雅昌""搜狐""新浪""中国书画频道"等多家主流媒体宣传报道。

展览经历

2017年7月《梦圆科尔沁》参加在德国举办的"感知中国，最美中国人"中国美术作品展。

2016年12月23日《巴音锡勒草原的芬芳》《梦圆科尔沁》参加第十届全国工笔画大展学术提名展。

2016年8月1日《草原恋》参加国家艺术基金"大美长白"长白山题材美术作品国际巡回展——俄罗斯符拉迪沃斯托克（海参崴）站。

2014年9月《梦圆科尔沁》入选第十二届全国美展。

2013年12月《晨妆》《乌仁图雅》《阿茹温查斯》参加第九届全国工笔画大展学术提名展。

2012年10月《鸿雁》参加第四届东北亚国际书画摄影艺术展，获三等奖。

2012年6月《美丽的苏茹娅》参加"美丽家园·魅力新疆"第七届中国西部大地情中国画、油画作品展，获优秀奖。

2012年5月《鸿雁》参加"八荒通神"——第一届哈尔滨美术双年展（中国画），获优秀奖。

2009年4月《草原恋》参加"微观与精致"第二届全国工笔重彩画小幅作品艺术展，获丹青奖。

2008年12月《闲暇时光》参加吉林省第四届美展，获一等奖。

2008年10月《吉祥草原》参加第七届全国工笔画大展，获一等奖。

2007年10月《陈巴尔虎旗草原的清晨》参加庆祝建党八十五周年吉林省美术展，获一等奖。

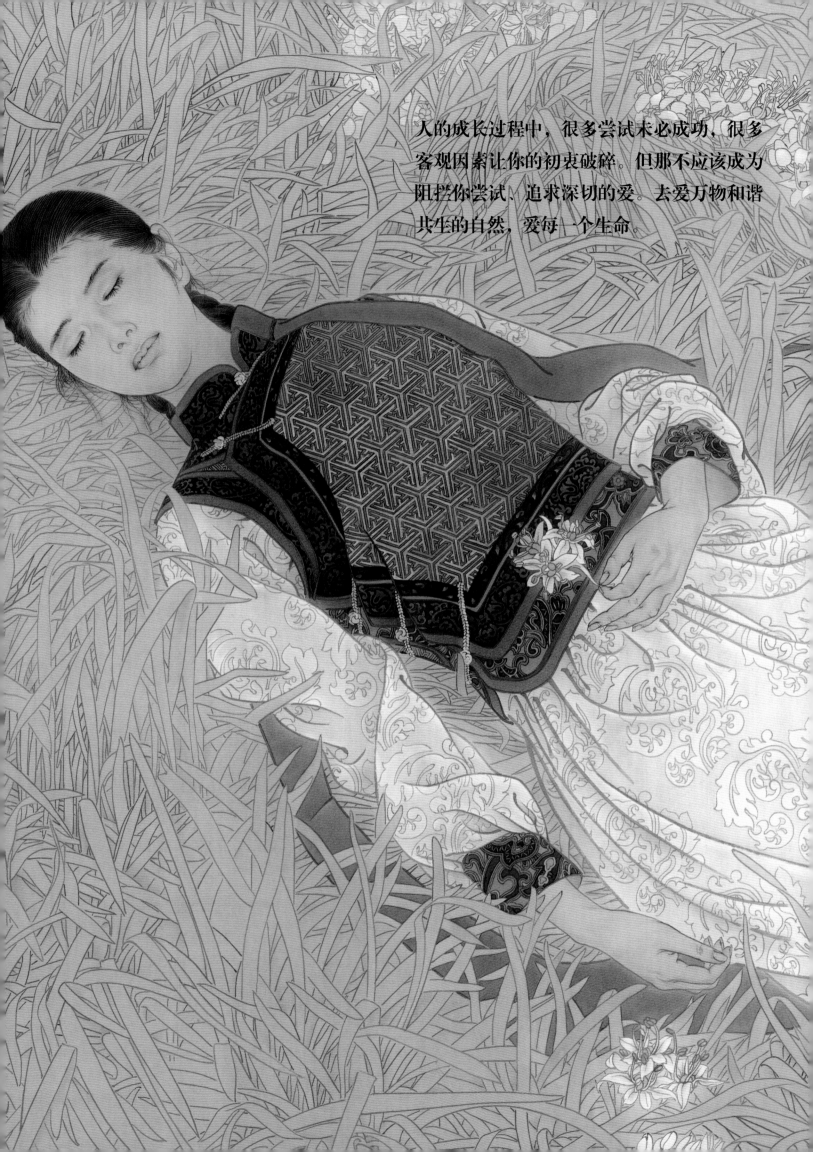

人的成长过程中，很多尝试未必成功，很多
客观因素让你的初衷破碎。但那不应该成为
阻拦你尝试、追求深切的爱。去爱万物和谐
共生的自然，爱每一个生命。

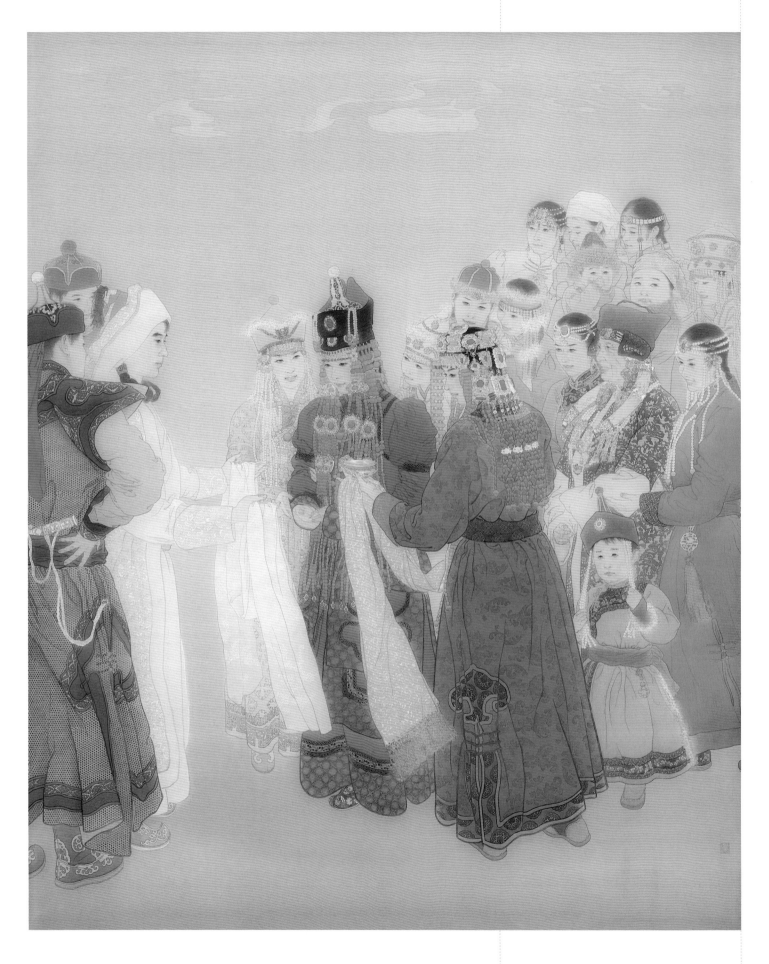

↑梦圆科尔沁　226 cm×190 cm　绢本设色　2014年

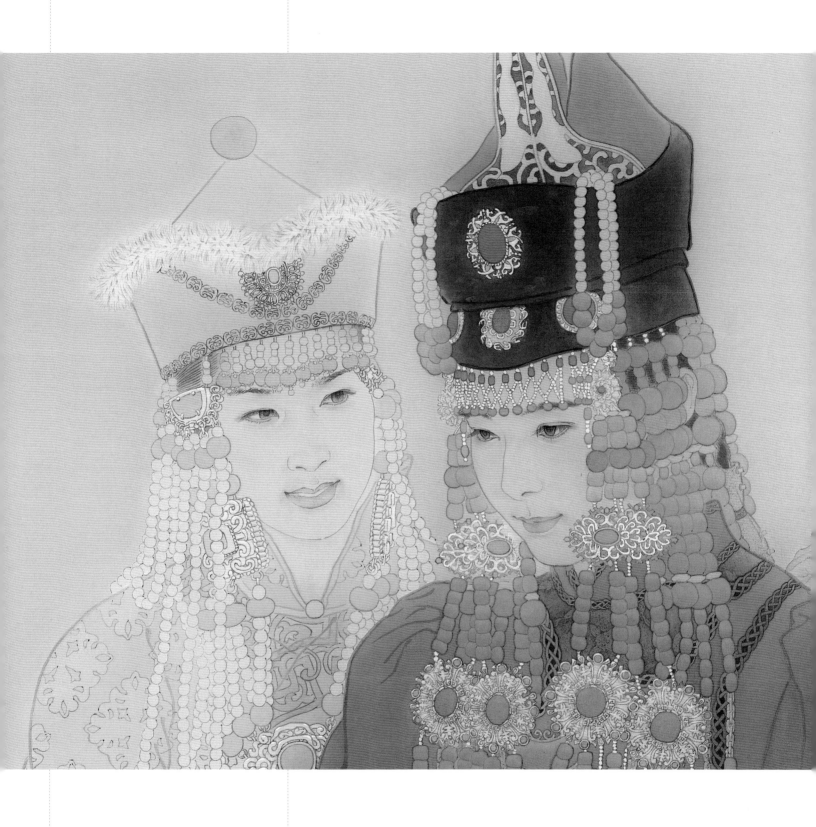

↑梦圆科尔沁（局部）

作品《梦圆科尔沁》通过描绘内蒙古科尔沁草原牧民传统婚礼的场景，努力实现民族传统文化的融合。全画采用中国传统工笔重彩语言，运用纯天然矿物色进行绘制。画面主体是新郎新娘和双方的家人，选取了双方家族不同年龄的人进行组合。新娘盛装的红色代表救恩，两位伴娘的外袍，一位是紫色代表着律法和规范，而蓝色寓意着智慧与和谐。这些也正是草原人民世世代代生活在草原恶劣的生存环境中，没有气馁，且生生不息的情感核心。

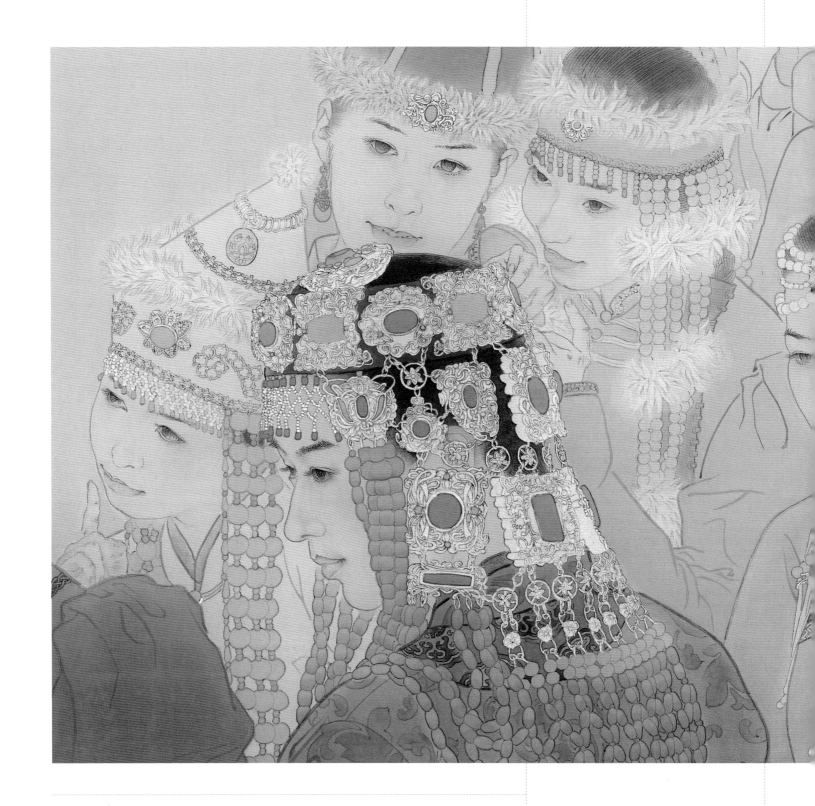

创作感悟

一、理解工笔

近几年工笔画的外延不断拓展，人们对工笔画的理解发生了很大变化。关于"工笔"的定义是辩证宽泛的。蒋采萍先生说过"工具材料是各个画种的标志"。工笔画的材料首先以中国传统矿物质颜料为主，兼以多种水性材料、人工合成材料等。

工笔画应该具有以下属性。第一，有圣洁、典雅的审美取向，拥有世界范围内的审美共鸣。第二，应具有工致精微、历久弥新的珍贵品质。第三，具有民族独特性，具有博大胸怀，

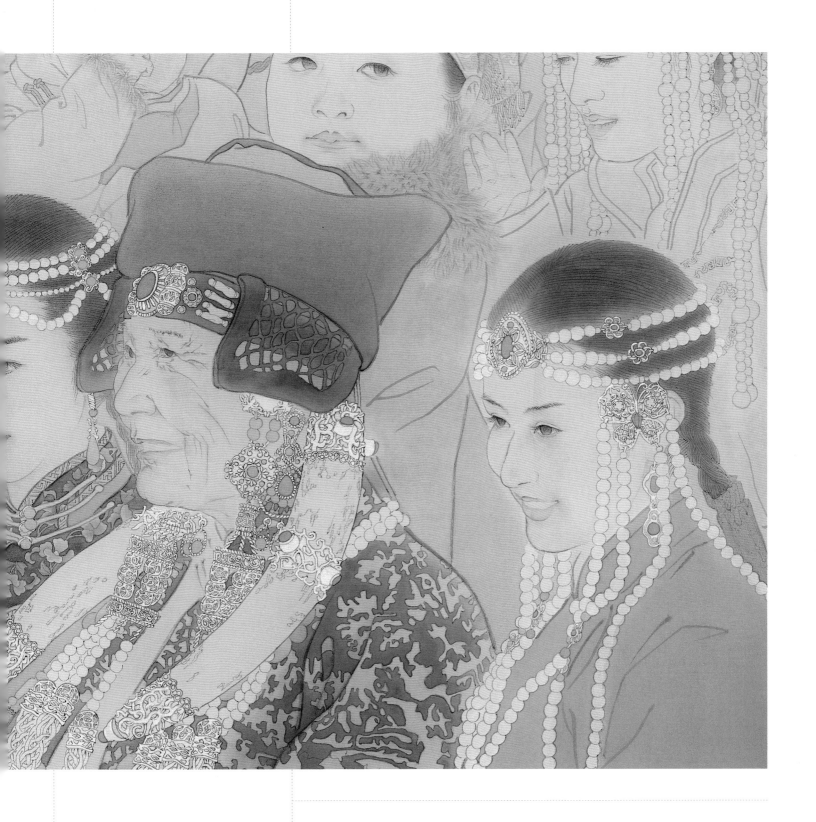

↑梦圆科尔沁（局部）

深厚的民族底蕴。第四，具有强大的发展潜力和多视阈下的发展角度。工笔是属人的艺术，所以在这些"工笔"属性之中，需要在艺术家灵魂深处有博爱、高尚、公义的品质作为支撑。

二、民族与当代

1. 爱上所表现的民族艺术文化。充分尊重各民族现实，包括信仰，文化传统，生活现状，现实发展情况等。创作主体要有充分的现实生活经历。深入社会实践，注意收集创作所需的素材；多拍照片，多画速写，多用眼睛"画画"；平时多积累，为以后的创作提供参考。有些感人且易逝的瞬间尤为重要。

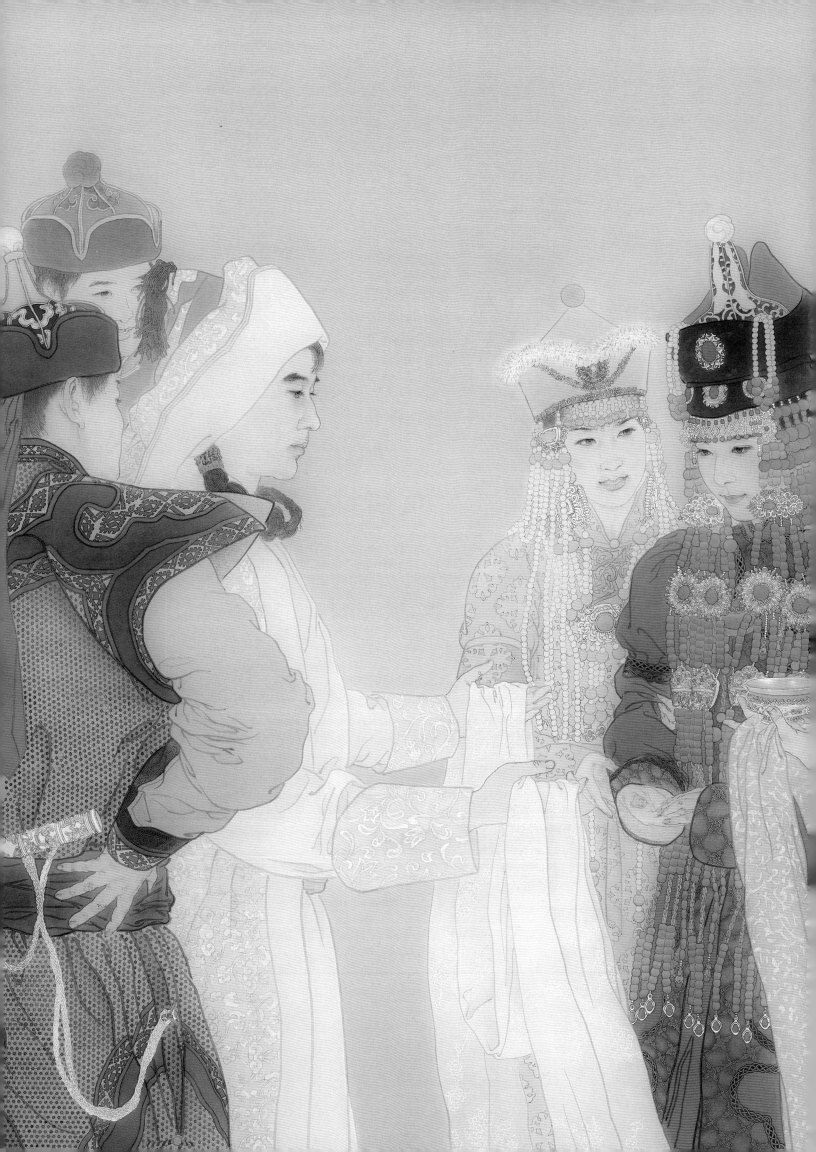

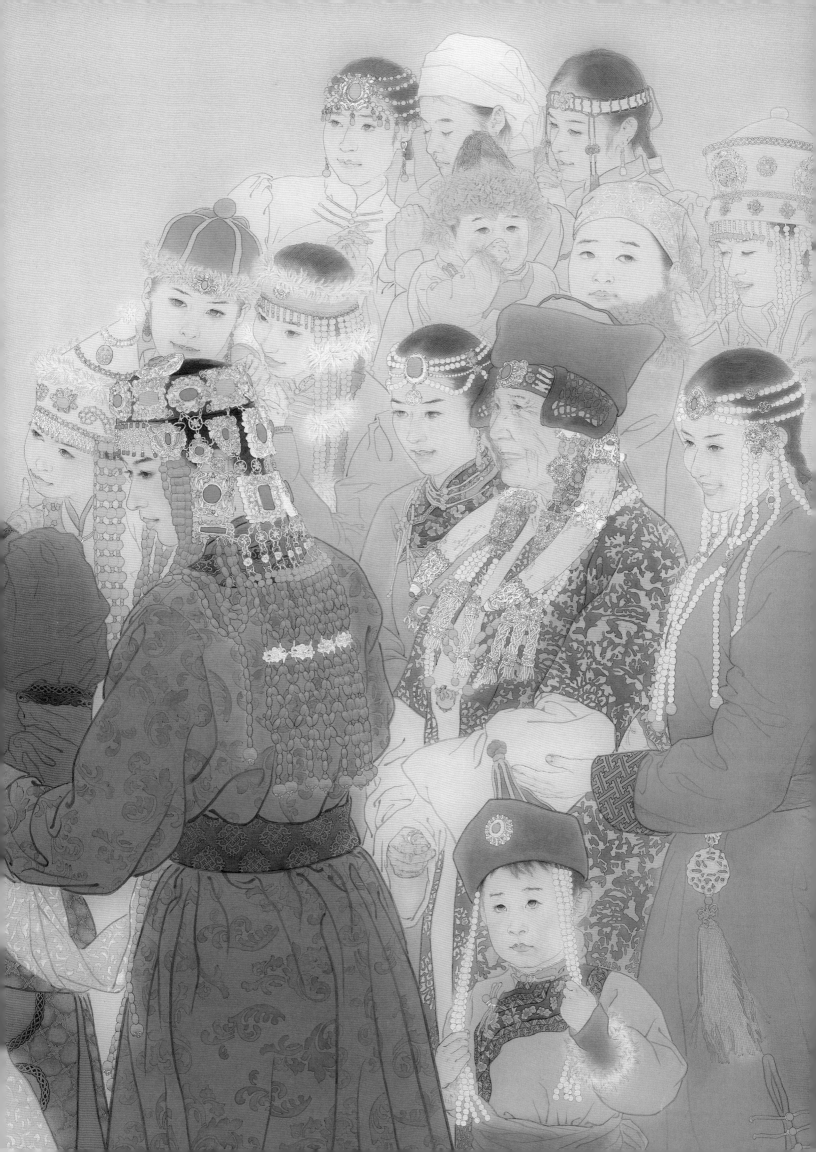

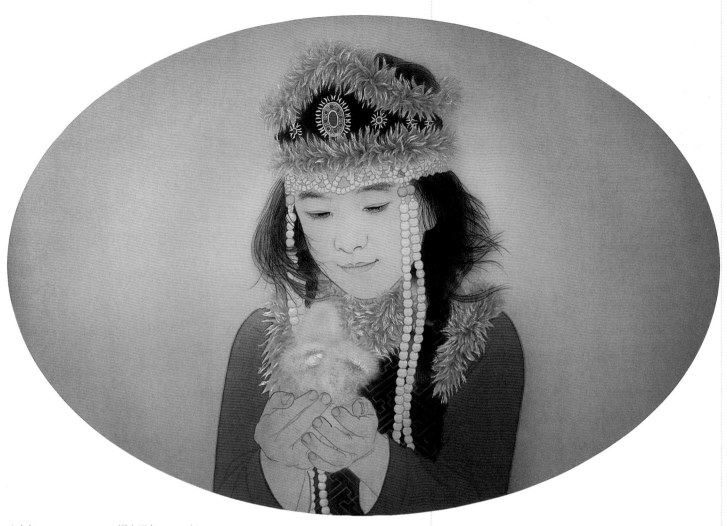

↑**童年** 52 cm×70 cm 绢本设色 2018年

2. 积极探索新的艺术典型。不仅是客观地再现人物形象，各民族的历史进程中的重要节点、大事件都应该了解和考察。切忌"画照片""拿来主义"，过分追求"新奇"而忽略基本素养等弊病。

3. 回归现实，从最真实了解的现实生活出发，实践艺术追求是每位青年创作主体的态度。从劳动和写生实践中发现真实情感仍是根本。"离开火热的社会实践，在恢宏的时代主旋律之外茕茕孑立只能被淘汰"。

三、材料技法

本人的画基本上是绢本，纯天然矿物色。绢与其他材质相比较，更透明，更适合与矿物质颜料结合。绢的绘制步骤较为复杂，需要较为严格地遵循传统方法步骤。因其有很多种绢丝的品种，特性各不相同，选择的余地较大。

设色要"薄中见厚"，突出材质美。天然矿物色的色彩饱和度非常大，适用于多遍数分染。染色尽量先染透明性好的，再罩染颗粒较大和色彩饱和度高的石色。画面色调整体把控上要注意黑白灰层次。胶矾的用量不要太大。

塑造形体要"平面化"，切忌追求立体。

要重视线与色的结合而非概念照搬。

要概括而非面面俱到。

要强调虚实而不是空间变化。

↑**童年**（素描稿）

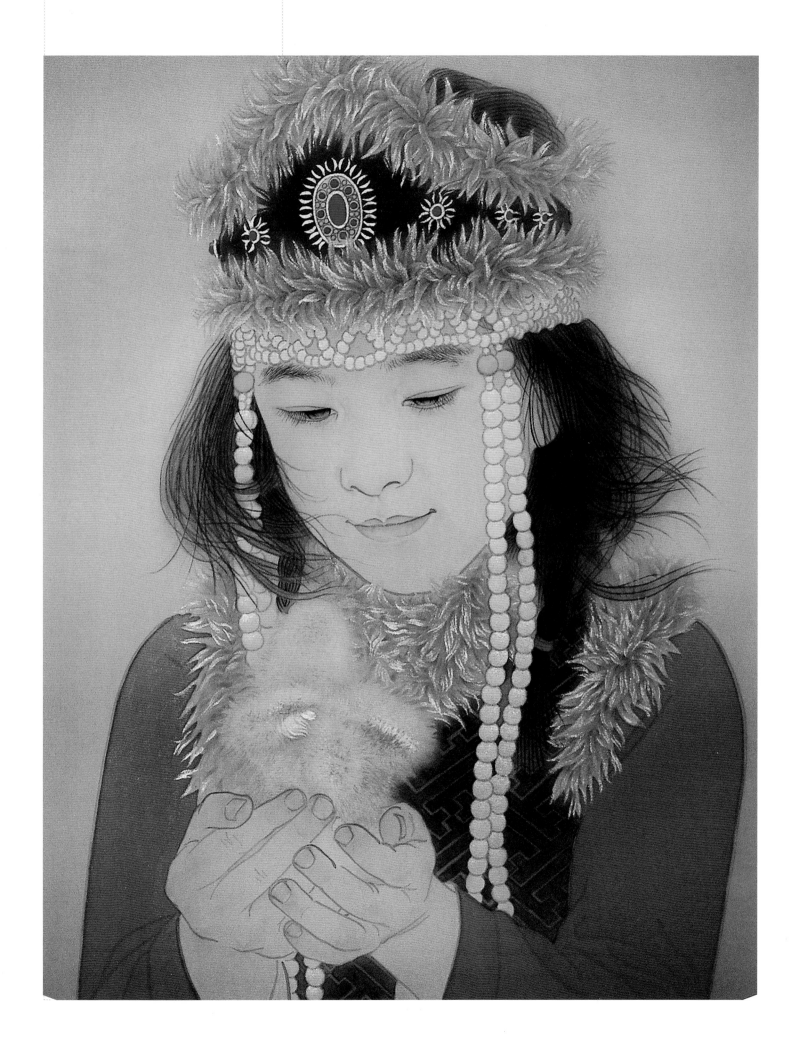

草原的冬天异常的漫长，蒙古族女性却具有很强的吃苦耐劳精神。作品《阿茹温查斯》描绘了一个蒙古族少女背筐暖手的场景，在风雪的历练中，藏不住少女的清新，更映衬着生命的美好。红白装饰性的并置，人物动势与朝向形成对比，而残酷的生活实质给予画面另一种美的平衡。白雪象征着纯洁，人物动势象征着不屈的精神，勤奋的双手终究赢得了收获。

创作步骤

步骤一　勾线，注意归纳线的变化，以表现不同材质。墨线本身明度可以根据画面需要适当拉开差距。

用淡墨、石青分染帽尖和袍侧图案底色。在分染时，建议水笔的水分控制要得当，多层多遍分染，控制好整体和局部的虚实。

步骤二　面部需多遍罩染蛤粉，背景罩染蛤粉。蛤粉不易控制，需多遍数，且不要过浓。用赭石分染五官和手的关键点，继续分染头发和毡帽绒毛，使之有厚重感。帽尖上的流苏，用朱磦分染底层，朱砂分染。用天然铁茶色分染衣服上所有的绒毛。

步骤三　用瓦灰分染上臂图案，罩染石青。前臂图案用矿石颜料"厚堆"突出质感。腰带用褐色打底，石青罩染，竹筐分染赭石，其他细节用相应的颜色分染。

步骤四　用紫石英和雄黄分染植物。用花青和石青分染雪的变化，分染蛤粉增加雪的质感。注意画面各个局部之间的联系。用色线提线，调整部分刻画不够分量的局部，完稿。

←
步骤图（局部）

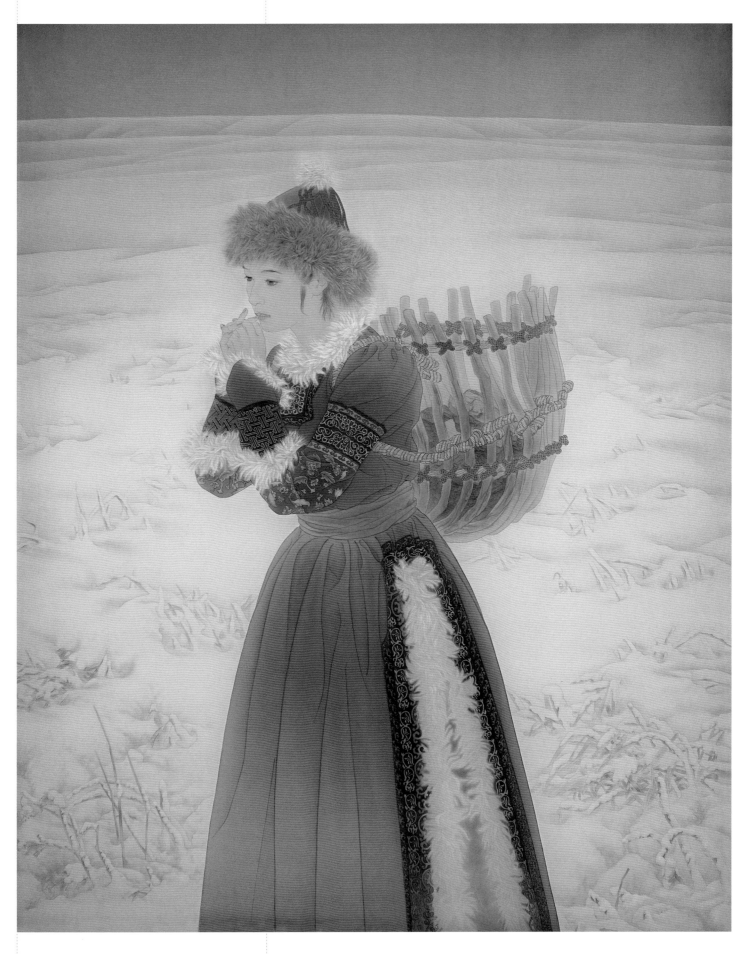

↑阿茹温查斯　150 cm×118 cm　绢本设色　2013年

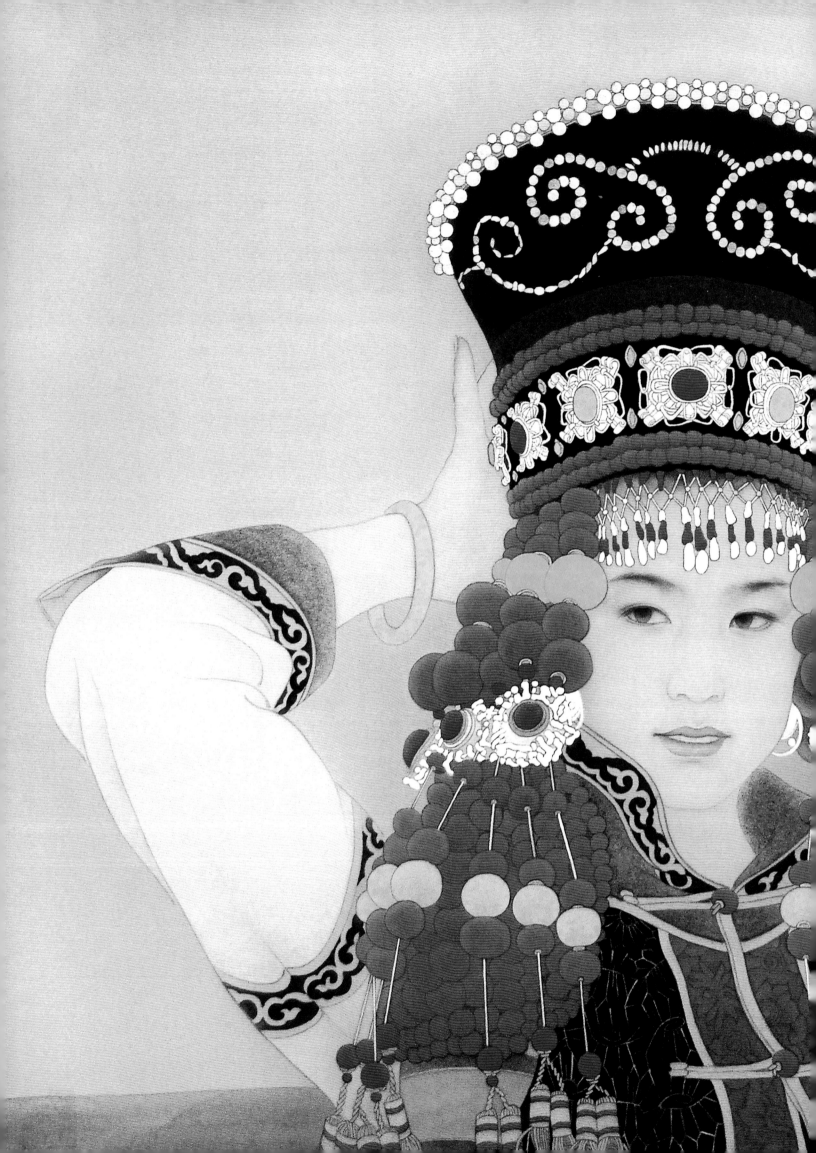

《美丽的苏茹娅》是工笔人物画，绢本设色。主体描绘的是一位身着蒙古草原盛装的少女形象。作品属工笔重彩，横向构图表现草原的辽阔，画面全部使用天然矿物色，表现草原文化的厚重。蒙古草原流淌出来的文化在与时尚的碰撞中定位自己，依靠的是草原人民那种自强不息的精神。草原文化神秘淡泊却深邃而亲和。今天文化符号已淡泊在历史的脚步中，可拣选的资料越见稀少，作品中的审美符号力求减少对比而求统一，宁静是创作主体的诉求。此作力争使受众与主体一起出入草原，回望那源远流长的草原文化。

《乌仁图雅》展现人与大地、与自然、与生活是和谐的共同体。芦苇与人物的繁简对比、虚实对比，装饰性色彩的运用，民族服饰的设计，目的是想追求温馨、恬静的画面氛围。这些只有在草原生活中才能体会到。

←
美丽的苏茹娅
85 cm×114 cm 绢本设色 2007年

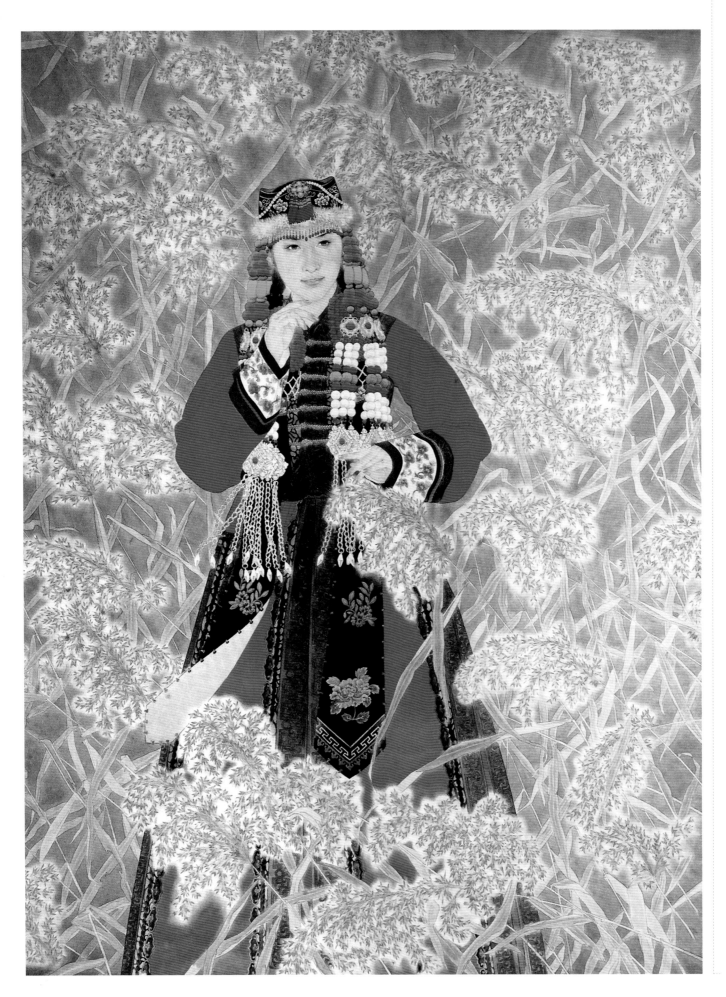

乌仁图雅　150 cm×118 cm　绢本设色　2013年

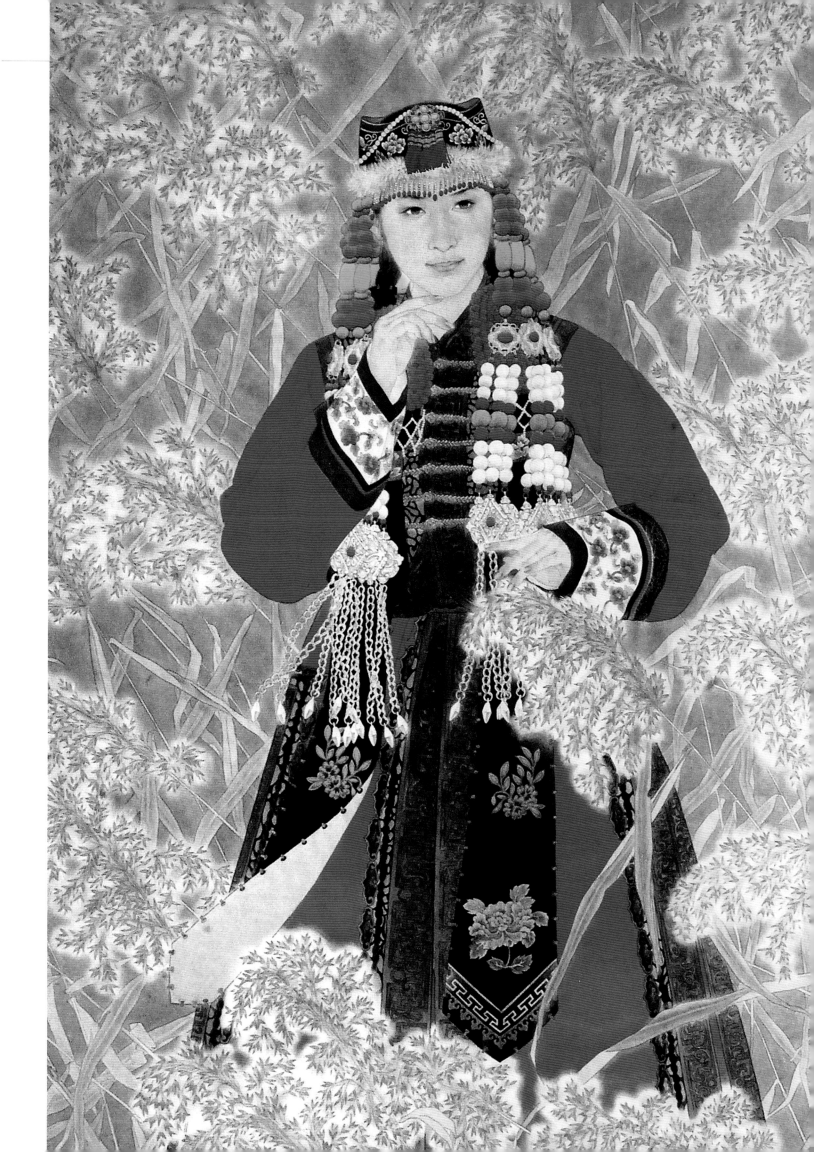

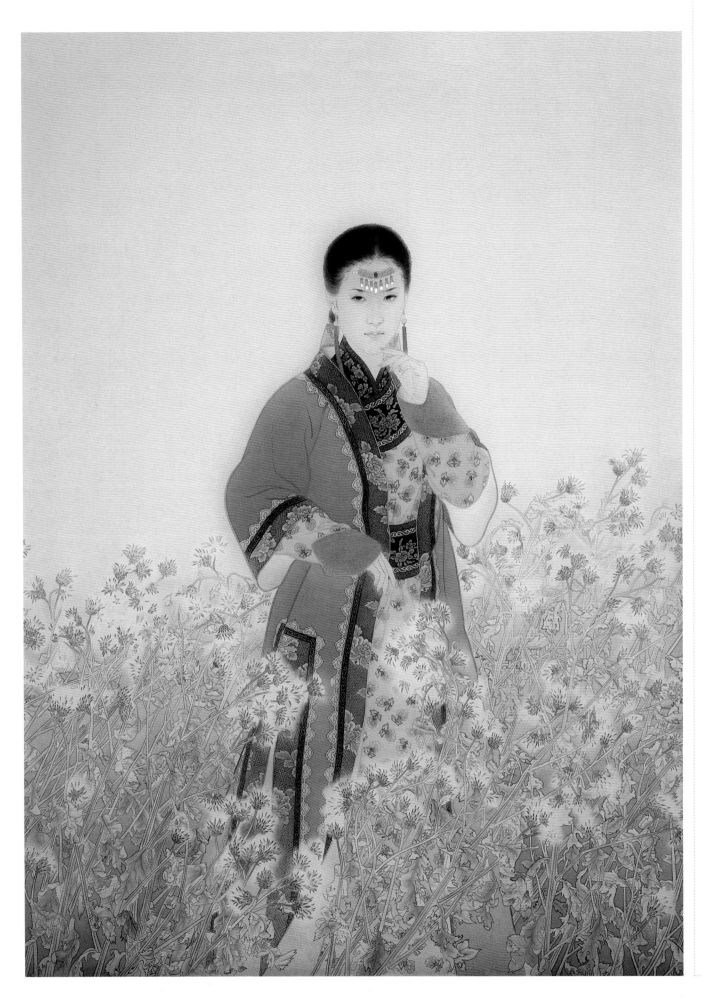

傲云塔娜　150 cm×118 cm　绢本设色　2016年

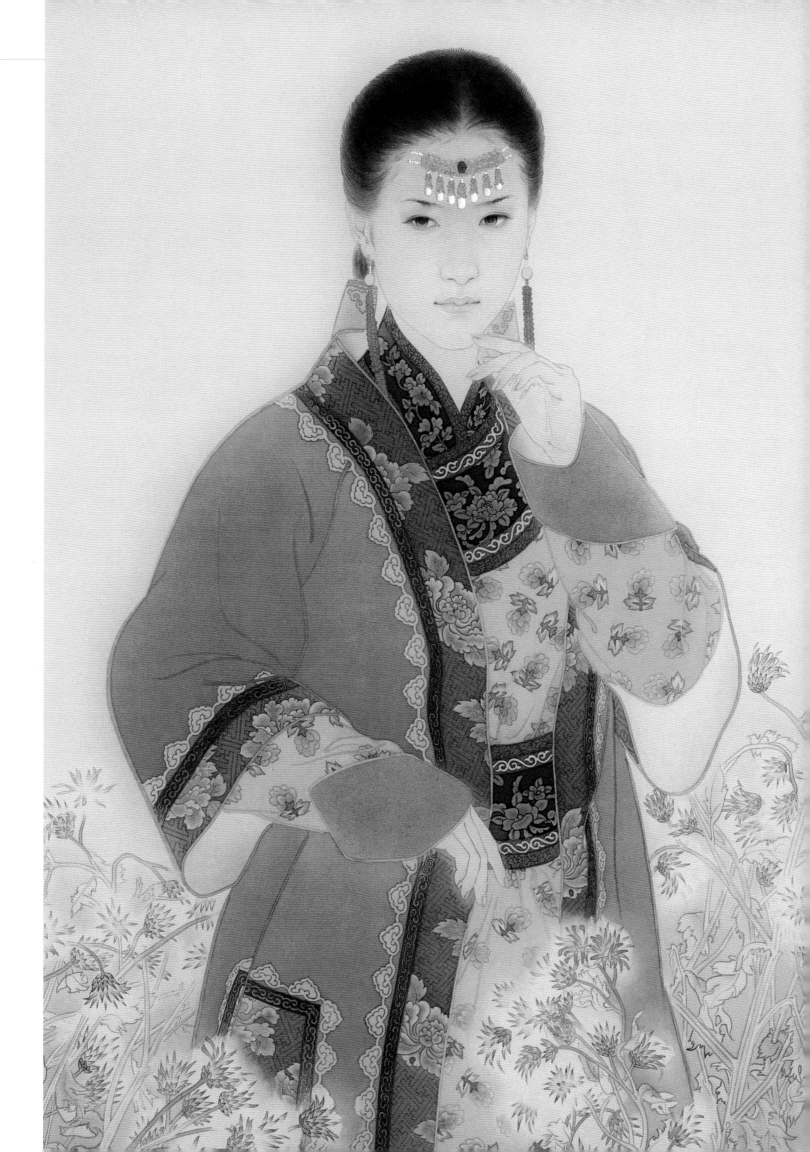

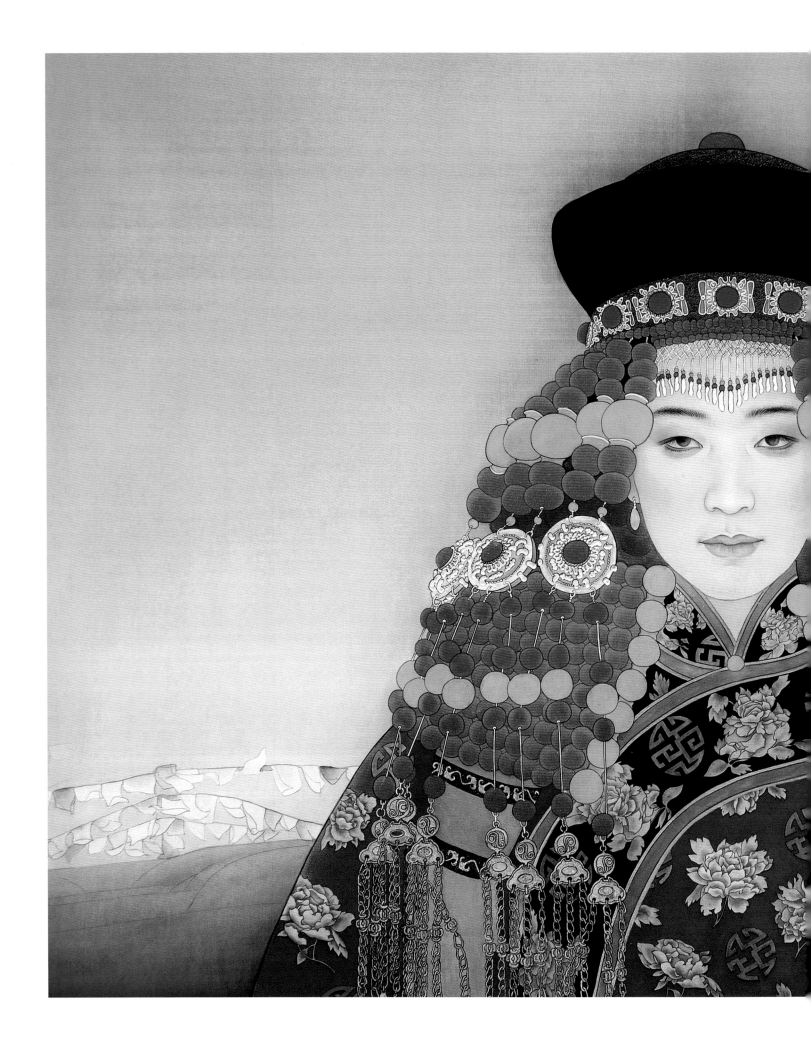

吉祥草原

86 cm×115 cm 绢本设色 2008年

←
吉祥草原
86 cm×115 cm 绢本设色 2008年

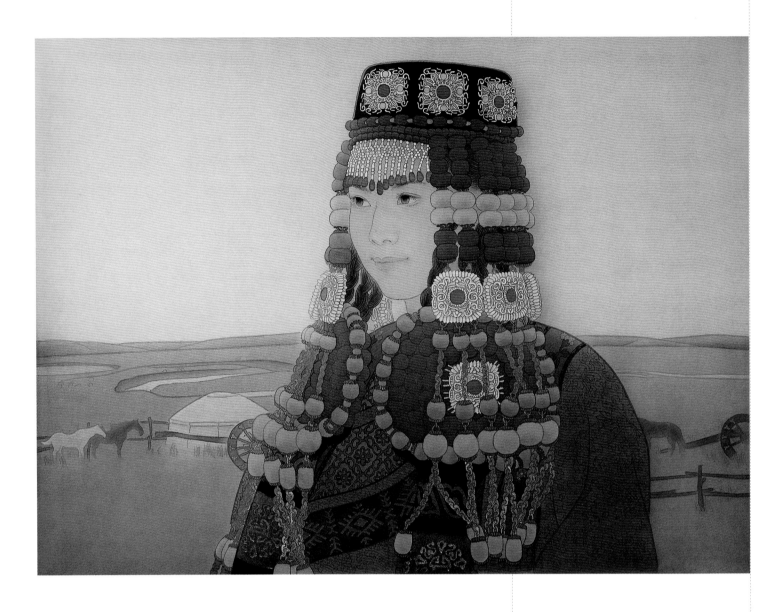

↑忆　52 cm×70 cm　绢本设色　2017年

　　作品《晨妆》描绘的是草原少女梳妆的一个瞬间，纯天然矿物色的运用，适当强调了色彩的变化。作品努力探索视觉的反方向感，镜子是少女晨妆的必要饰物，镜中画增加了观赏的角度，同时也抓住了读者的视线。

←
忆（素描稿）

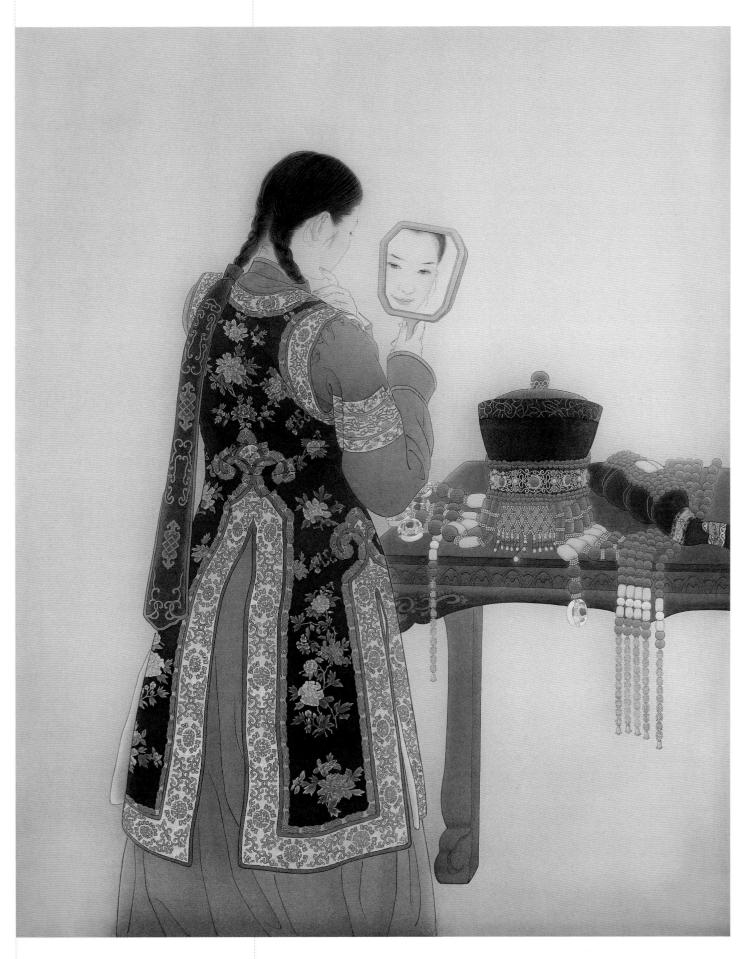

↑晨妆　150 cm×118 cm　绢本设色　2013年

草原恋　52 cm×70 cm　绢本设色　2017年

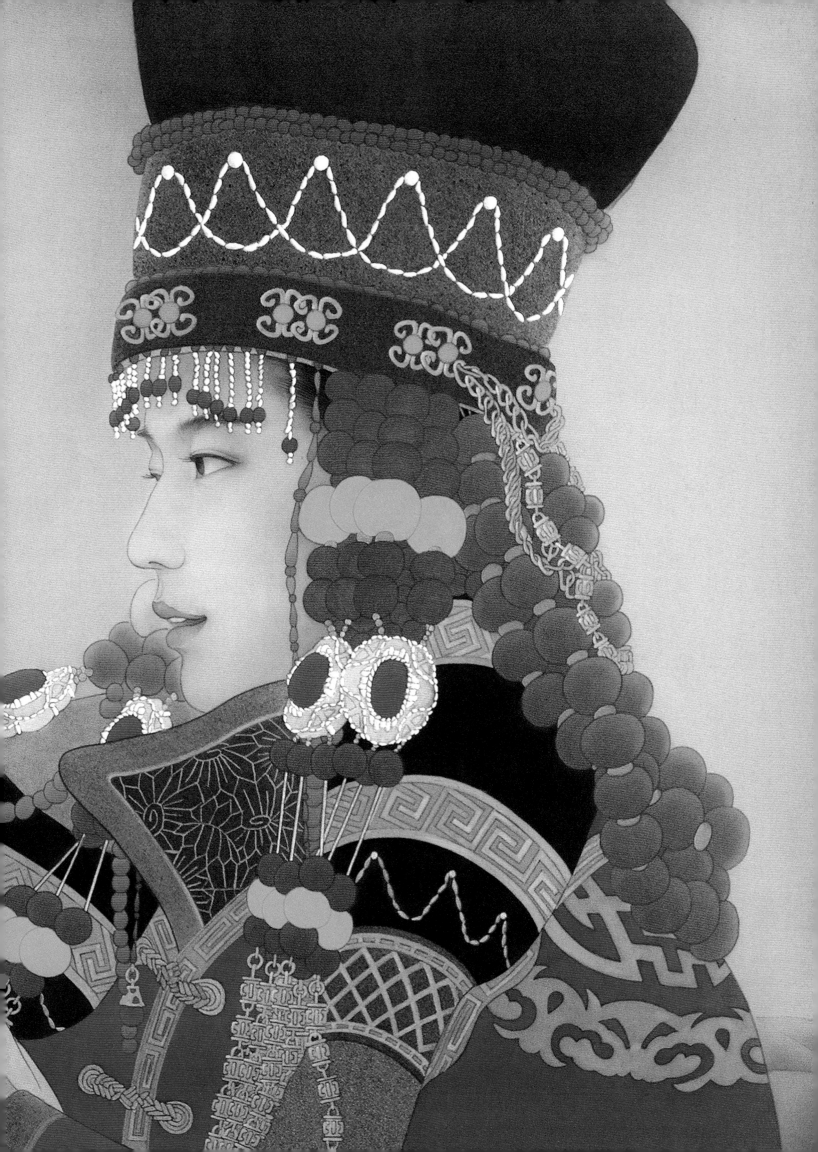

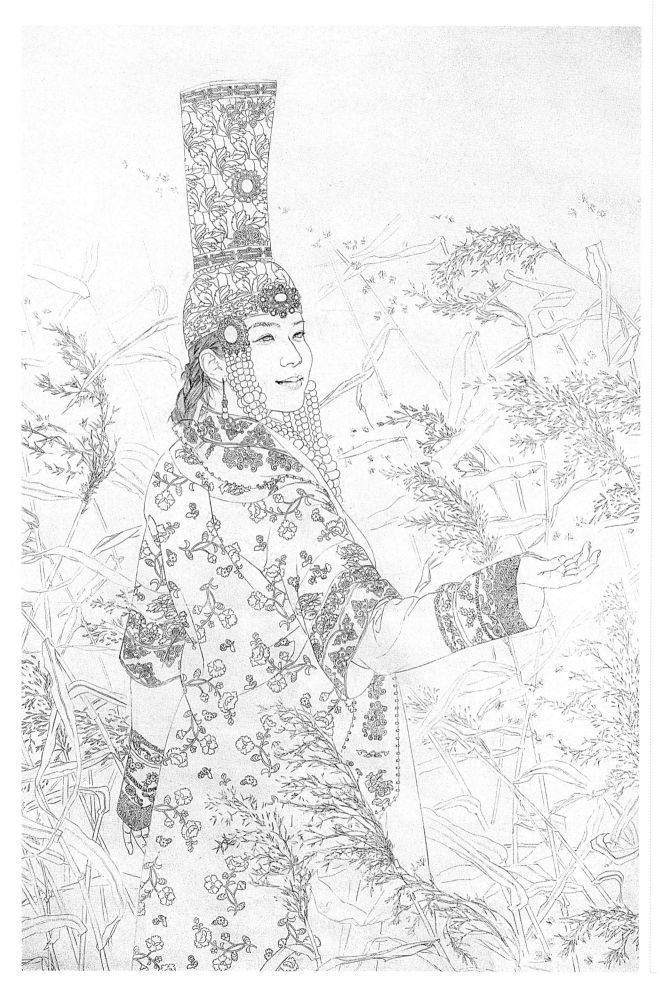

鸿雁（素描稿）

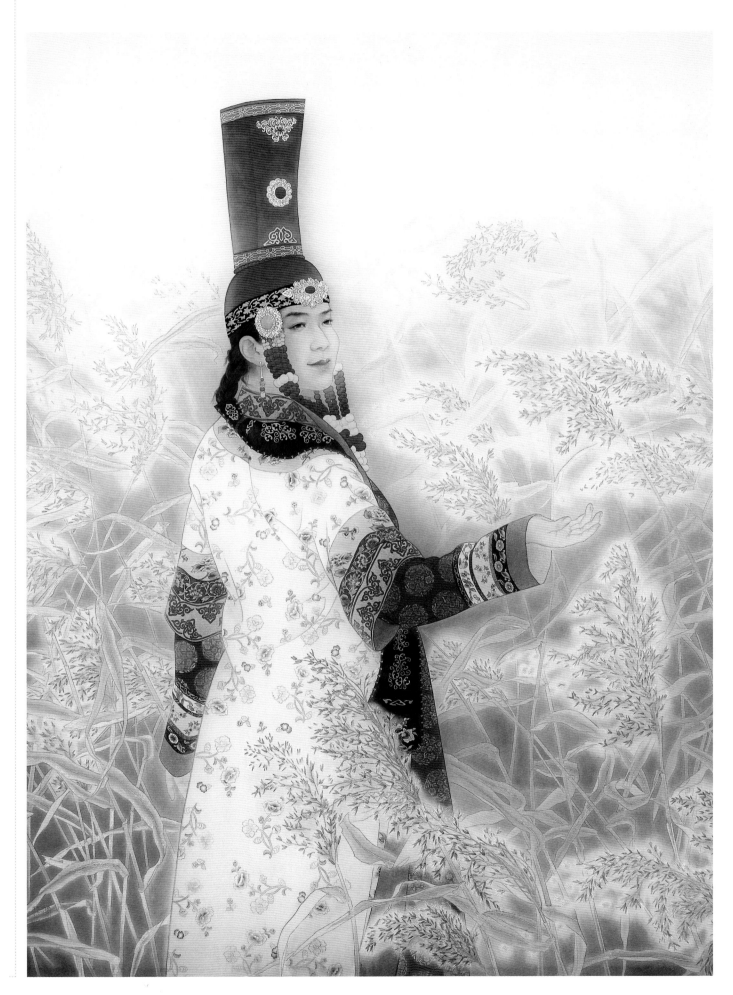

↑鸿雁　130 cm×120 cm　绢本设色　2011年

鸿雁是大型候鸟，每年秋季南迁时，常常引起游子思乡怀亲之情和羁旅伤感。所以鸿雁常用来表示乡思之情。"此时相望不相闻，愿逐月华流照君。鸿雁长飞光不度，鱼龙潜跃水成文。"作品《鸿雁》是绢本设色，运用纯天然矿物颜料，描绘了一草原女儿形象，她遥望芦苇远处，那里额尔古纳河是蒙古族的发源地，见证了蒙古族的成长、成熟，是蒙古族人民心中神圣的母亲河。每一个草原儿女一路唱着长调，执着追求，一路熠熠。蒙古族的豪迈与坚强，归乡的旋律，细腻而不失大气。无论往前多远，根亦在。

内蒙古巴音锡勒草原风景优美，有典型化的地域特色。作品《巴音锡勒草原的芬芳》描绘的是当地蒙古族少女的形象。一位少女捏一枝小韭菜花仰卧在青草丛中，闻着飘来的芳香，画面清新怡人。大面积的草叶用青色罩染，加之恬淡而清新的白色野花，构成了画面基调。传统中国画中冷色调的画作不多见。我坚持探索创新。花簇与草丛，形成繁简对比。淡紫色的花蕊，白色的花瓣，主人公的白裙，皆象征着纯洁。人物表情拿捏追求微妙，为观赏者提供了丰富的想象空间。

巴音锡勒草原的芬芳
118 cm×150 cm　绢本设色　2008年

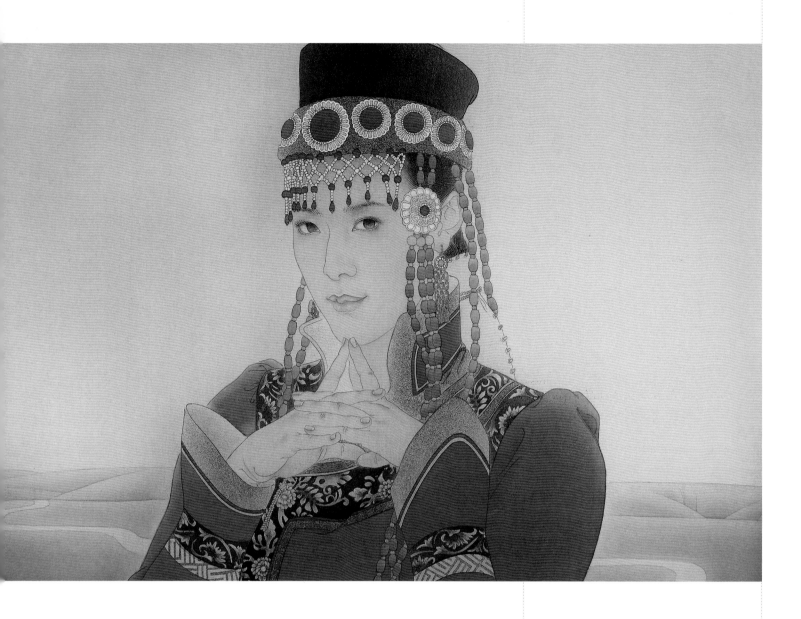

↑草原情　86 cm×115 cm　绢本设色　2008年

←
草原情（素描稿）

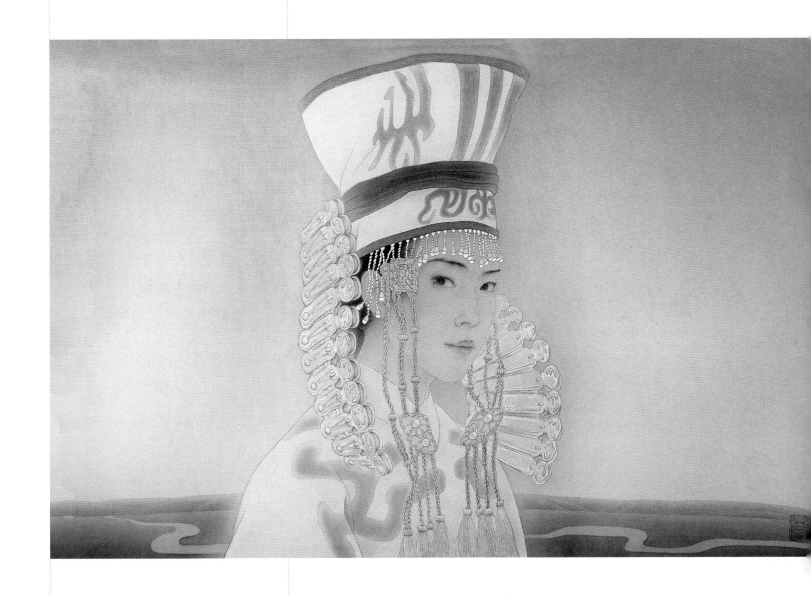

↑草原无名河 70 cm×110 cm 绢本设色 2008年

↑草原无名河（素描稿）

　　《草原无名河》画的是早起仰望着淡蓝色天空的脸庞。星子渐消，地平线笼罩在淡淡的薄雾中。天空以东，渐见曙光。在晨曦中散步，透过薄薄的雾霭，一个少女闯入了我的视线。她晨妆完毕，简单的笑容就像晨曦里闪烁着的晨露，总是让人感到心灵的清新与释然。丝丝凝露的清香从空气中透入我的心扉，瞬时便觉得清雅之极。这是草原所给予人的赏赐，天籁之美。

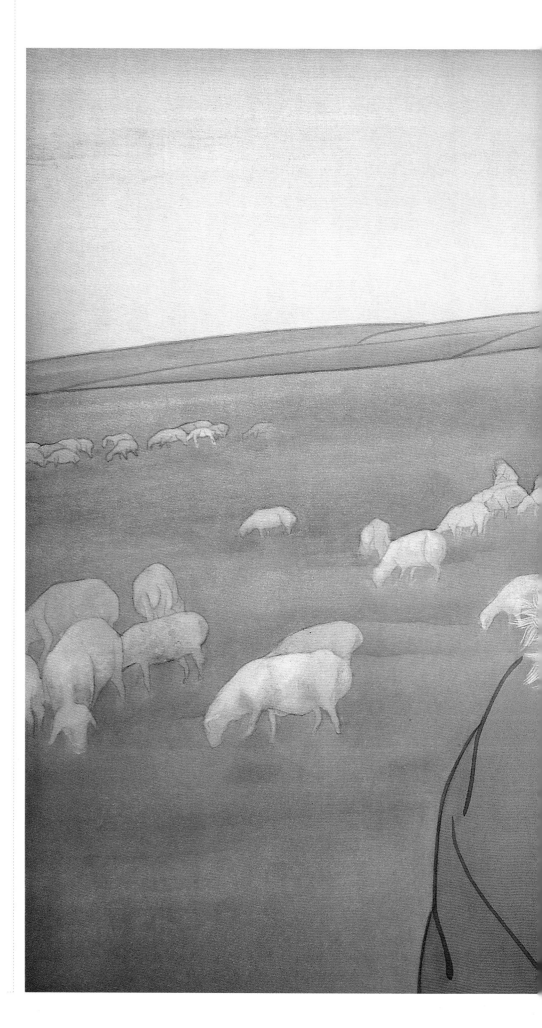

→ 故乡 52 cm×70 cm 绢本设色 2017年

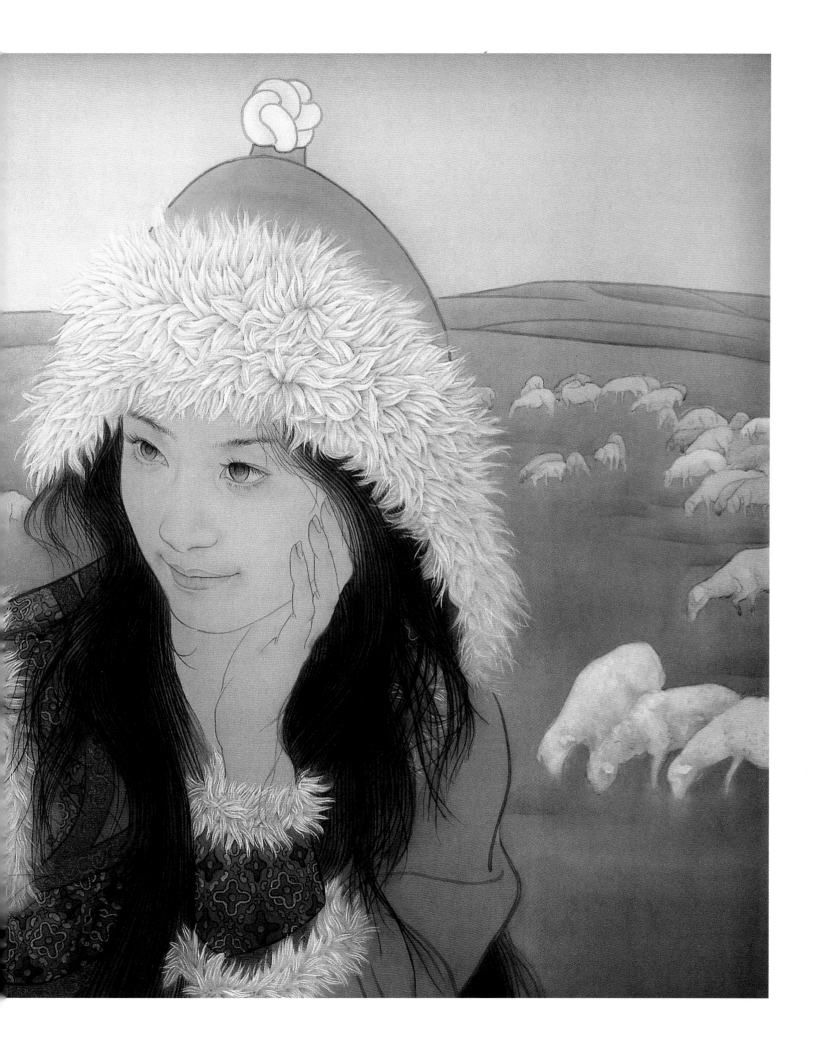

后 记

　　我几乎到了在展览里见到画少数民族就要加快脚步的程度。

　　大量的两米见方的大画框里，拥挤着一堆堆盛装的人形，是旅游，是镜头，是漂亮，是索要入会资格的欲望。唯独没有深情的凝视和深沉的思考。

　　但七十年前不是这样的。

　　1937年前后，抗战形势吃紧，一批文化人撤退到大后方的重庆。这时，中国西南和西北的少数民族进入了画家们的视野，张大千、常书鸿、吴作人、赵望云、董希文、司徒乔、关山月等，都去到少数民族聚居地考察作画，此后，少数民族题材逐渐兴盛。20世纪50年代至今，石鲁、黄胄、叶浅予、方增先、蒋采萍、周思聪、李伯安、何多苓、陈丹青等，众多大画家的名字，是与他们创造的质朴动人的少数民族同胞形象紧紧相连的。

　　民族题材长期作为官方展览里最受评委待见的一类画风，仿佛剧烈的社会变革不曾影响它的稳定繁荣，而实际上优秀的画家借以诉诸笔端的是迥然不同的时代追求。

　　从艺术的角度，无法避免也无须避免猎奇的心态，少数民族生活在边地、山林、湖区，那是与城市相对立的一种自然环境，但那显然不是画家们的田园理想。如果初心还有对古意的流连，民族风情是唯一还能够入场体验的、触摸得到的古典生活形态。如果还作为一种责任策略，身居水泥丛林的画家希望暂时搁置起对社会断裂式进化的反思，而勾连起美术史的进程。

　　我知道民族题材难画，难在顶多将民族同胞画成兄弟姐妹，而不是自己，更不是灵魂。

　　所以，我们选编了这套民族画卷，邀您好好读读这些不畏难的师友。

　　慢慢走，欣赏啊。

　　　　　　　　　　　　　　　　　　　　　　　　　　　　　陈川

　　　　　　　　　　　　　　　　　　　　　　　　　　　　　2019年4月